崔卉萱 著

中国传统玉器艺术的触觉性

中国轻工业出版社

U0126015

图书在版编目（CIP）数据

中国传统玉器艺术的触觉性 / 崔卉萱著． — 北京：
中国轻工业出版社，2024.3

ISBN 978-7-5184-4511-0

Ⅰ．①中… Ⅱ．①崔… Ⅲ．①玉器—艺术美—研究—
中国 Ⅳ．①J314.9

中国国家版本馆CIP数据核字（2023）第150574号

责任编辑：徐 琪 责任终审：劳国强 设计制作：锋尚设计
策划编辑：毛旭林 责任校对：晋 洁 责任监印：张京华

出版发行：中国轻工业出版社（北京鲁谷东街5号，邮编：100040）
印 刷：艺堂印刷（天津）有限公司
经 销：各地新华书店
版 次：2024年3月第1版第1次印刷
开 本：710×1000 1/16 印张：13.5
字 数：300千字
书 号：ISBN 978-7-5184-4511-0 定价：69.80元
邮购电话：010-85119873
发行电话：010-85119832 010-85119912
网 址：http://www.chlip.com.cn
Email：club@chlip.com.cn

献给我的父亲崔玉华先生

崔卉萱博士的学位论文即将付梓，请我作序。想来自己也不是什么名人，所以只能对本人所了解的成书过程简单地介绍一下。

2017年的暮春时节，崔卉萱通过博士生考试后，来沪与我讨论博士生阶段的学习方法与研究计划，通过简单的交谈，了解到她之前所学专业为设计艺术学，与艺术学理论专业的学习研究有一定的差别，记得当时向她推荐了几本书，具体研究方向待正式入学后商量确定。期间，我说："既然是学设计艺术学的，你现在就给我画个速写吧。"她毫不怯场，拿起纸笔就画了起来，虽然画得有些拘谨，但她认真执着的精神让我有所触动。她在自我介绍时说起曾经参加过的两个课题，虽然题目不同，但研究对象都是中国玉文化，这一个信息引起了我的关注，因为当时我正在思考中国触觉文化的问题，而玉又是中国触觉文化最典型的表征，于是内心已经隐隐有了对她将来学位论文选题的想法，只是当时并未告诉她本人。

2017年秋季，崔卉萱正式入学报到，入校后就需要尽早确立选题方向。通过更进一步的交流，觉得无论她的个人学术兴趣还是前期专业知识积累，都适宜以"玉"为研究对象，于是建议她以中国玉器艺术为主要研究对象，至于具体的切入点，建议她在大量的相关文献阅读及反复思考中进一步确定与深化，因为我从来不会将自己的研究课题或学术兴趣强加于学生的学术研究中。这一切也得到了她的积极响应。

不记得是在硕士研究生的《中国艺术史》还是博士研究生

的《传统艺术与城市文化创意》某次课堂上，我毫无保留地开展了关于触觉思维、触觉文化、中国艺术的触觉特质及其属性的专题讲座（这也是本人关于触觉内容的第一次公开讲授）。课后与几位同学在由行健楼到食堂就餐的路上，崔卉萱告诉我，说她听了我讲的内容后非常感兴趣，想以此为博士学位论文的切入点进行研究。我知道深入这一选题有很大的难度，它不仅需要对研究对象玉器极为熟悉，更需要较强的思辨能力。她表示可以试一下，我也就同意了。

于是，她开始全身心地投入博士论文的开题报告撰写与论文架构、论文写作中。经过长达三年多的思考与讨论，酝酿与催化，数十稿的写作与修改，终于顺利完成了博士论文答辩，并得到盲审专家与评阅、答辩专家的一致好评，也就有了今天这一论著的基本构架及主要内容。后来，她又进行了多处修改，随后又根据责编的建议进行了修改，最终被正式纳入出版社的出版计划。

本书以中国传统的玉器艺术为研究对象，以中国玉器艺术的触觉属性及特质为研究核心，对其进行审美考察与理论体认，选题独特新颖。在漫长的历史发展与文化类型塑造中，作为中国文化独有艺术形式的玉器艺术，在媒材、工艺、鉴赏等方面均表现出了突出的触觉属性及特质。该论著通过对"玉器时代"的提出及玉器艺术基本概念的考察和界定，探讨玉器艺术的触觉审美特性及其内涵，探析其工艺形态的触觉审美特征及艺术鉴赏接受层面的触觉审美层次，把握与体认其艺术触觉审美特质，试图为中国艺术学的研究提供一个新的视角，为中国艺术理论独有气质的体认与独特话语的建构，提供一种学理层面的思考与学术层面的探讨。这是一个颇具生长性且有广阔

空间的选题，其研究视角从"视觉"转向"触觉"，意味着研究范式的转化；通过对中国玉器艺术中触觉属性的研究，拓展到对中国文化的触觉特质的研究；通过对玉器艺术这一器物的研究，可以对有别于西方文化中思辨之"物"的中国文化艺术中"物""博物"与"及物"的观念进行研究。

当然，在视觉文化大行其道的今天，试图运用触觉文化的理论、观点与方法对中国玉器艺术进行观照与思考，本身就包含从思维、观念到文本、理论层面全新的转向问题，这不仅意味着新的学术视角的转向，也意味着全新理论空间的拓展。该论著选题新颖，论题较深，研究工作具有开拓性特质，能够有这样的完成度实属不易。也因此在求新、求变的同时，意味着某些方面仍然存在进一步深化的空间。相信作者如能将此选题作为研究的起点，持之以恒，假以时日，在理论层面进一步深化，将会使一些全新的观点更加鲜明突出。

在作者的论文写作过程中，也引用、吸收了导师课堂上、会议论文中相关的观点、思路或概念，但因为出发点与思维方式的差异，具体理解可能有所不同，这也属正常。

至于全书的具体内容及主要观点，有书可见，有体可循，这里就不再赘述。无论如何，希望此书的出版，能够在目前的学术界引发讨论、商榷甚至批评，这不仅是学术研究者的荣幸，也是时代进步的表征。

是为序。

林岑（少雄）

癸卯季夏于陇西金泰润园31-1502室

20世纪是视觉文化大发展的时代。视觉文化研究理论与方法的运用，使得我们对于人类文化与艺术的研究，达到了一个全新的广度与深度。随着视觉文化研究的不断深入，一些问题也摆在了我们面前：对于视觉感知的重视，是否会让我们忽略视觉之外其他的感知方式？艺术创作及其审美的标准，是否只能建立在视觉认知标准之上？新的艺术理论的反思和建构过程中，视觉认知是否会代替我们对艺术的所有感觉方式？以视觉研究为主导的认知方式，是否为我们艺术理论认知的唯一范式？对于中国传统艺术特质的认知，除了视觉认知，是否还有其他的更具特色的方式？西方视觉文化理论在解释中国具体的艺术现象时，其适用性、有效性何在？这些问题也成为艺术学理论研究中对中国理论梳理、中国话语建构的重要问题。在此前提下，随着当代哲学、美学对身体及身体各种感觉的关注，检视并梳理以触觉为基础的另一种艺术审美范式，无疑具有理论和现实的必要性。本书立足于艺术学学科的理论基础，以中国传统的玉器艺术为研究对象，以中国玉器艺术的触觉性特质为研究核心，对其进行审美考察与理论体认。

玉器艺术是中国文化所独有的艺术形式，在漫长的历史中，玉器成为中国的文化艺术与审美理想的重要载体。玉器艺术在媒材、工艺、鉴赏等方面均表现出突出的触觉性特质。玉器艺术以其丰富的艺术形态及内涵，对于中国艺术史的建构，具有重要的价值和意义。基于玉器艺术这种独特的华夏艺术气韵及与生俱来的触觉审美特性，本书从以下五个方面展开论述。

第一部分通过纵向的历史梳理和横向的功能，对"玉器时代"的提出及玉器艺术的基本概念进行考察和界定；第二部分通过对具体材质属性的分析，对玉器艺术的触觉审美特性及其内涵进行探讨；第三部分着重通过玉器艺术的工艺形态来探究玉器艺术的触觉审美特征；第四部分以身体为媒介，还原触觉感知原境，探索中国玉器艺术的触觉感知，提出玉器触感的五个维度；第五部分则从玉器的触觉审美层面进行讨论。

通过对中国玉器艺术从材质到工艺、形式到内涵、鉴赏到传播过程中的触觉特质的把握，试图为中国艺术学的研究提供一个新的视角，为中国艺术理论独有气质的体认与独特话语的建构，提供一种学理层面的思考与学术层面的探讨。

崔卉萱

2023年1月

目录

绪论

　一、研究缘起 ⋯⋯⋯⋯⋯⋯⋯⋯⋯⋯⋯⋯2

　二、研究目的和意义 ⋯⋯⋯⋯⋯⋯⋯⋯5

　三、国内外研究综述 ⋯⋯⋯⋯⋯⋯⋯⋯6

　四、本书相关概念厘清 ⋯⋯⋯⋯⋯⋯28

　五、小结 ⋯⋯⋯⋯⋯⋯⋯⋯⋯⋯⋯⋯34

第一章　"玉器时代"的提出与玉器艺术的确立 ⋯⋯⋯⋯⋯37

　第一节　中国传统玉器的纵向考察 ⋯⋯⋯⋯⋯⋯38

　　一、中国传统玉器与"玉器时代" ⋯⋯⋯⋯⋯38

　　二、中国传统玉器的历史沿革 ⋯⋯⋯⋯⋯⋯40

　第二节　中国玉器功能的横向考察 ⋯⋯⋯⋯⋯⋯46

　　一、作为神器 ⋯⋯⋯⋯⋯⋯⋯⋯⋯⋯⋯47

　　二、作为礼器 ⋯⋯⋯⋯⋯⋯⋯⋯⋯⋯⋯49

　　三、作为葬器 ⋯⋯⋯⋯⋯⋯⋯⋯⋯⋯⋯53

　　四、作为艺术品 ⋯⋯⋯⋯⋯⋯⋯⋯⋯⋯56

　第三节　玉器艺术：中国特有的审美对象 ⋯⋯⋯⋯57

　　一、玉材是中国艺术特有的审美质料 ⋯⋯⋯57

　　二、玉器艺术成就了中国独特的触觉审美 ⋯⋯59

第二章　光滑与温润：玉器媒材的触觉性表现……63

第一节　媒材自律性及其触觉呈现……64

一、中国传统艺术中的媒材自律性……64

二、中国传统艺术媒材的触觉性特征……68

三、玉石作为触觉艺术的媒材审美……72

第二节　玉器媒材的艺术审美特性……77

一、温润的媒材：适意性……77

二、生命的媒材：亲身性……84

三、神圣的媒材：中介性……86

第三章　琢磨与雕饰：玉器形态的触觉性特质……91

第一节　琢磨：生命触感的唤起……92

一、光滑的形态……92

二、轻柔的形态……96

第二节　刻饰：神与礼的印痕……99

一、刻纹的演进及其特征……99

二、刻纹的类型及其功能……106

第三节　雕绘：表域与象域的角逐……110

一、纹饰：触觉表域意识的初生……112

二、浮雕：表域之上的象域显现……116

三、玉山子：游观于表域与象域之间……118

第四节　造型：虚实与动静的融合……122

一、虚实掩映的透雕……122

二、动静相生的轮廓……125

第四章 **从触觉到触感：玉器审美范式的建构**·············133

 第一节 中国语境下的触觉感知··············134

 一、媒介：中国的身体话语··············134

 二、原境：触觉语境的映射··············139

 第二节 触觉感受的五个维度··············143

 一、肌肤之感：质料中的感官呈现··········143

 二、联觉之感：多感官的触觉路向··········147

 三、兴发之感：情感与想象的触机··········151

 四、观念之感：以感觉文化为视野··········153

 五、审美之感：风格与品位的捕捉··········156

第五章 **触知与鉴赏：玉器接受的触觉层次**·············159

 第一节 玉器艺术的鉴赏与接受··············160

 一、由"手"到"上手"··············160

 二、从"玩"至"把玩"··············166

 第二节 触觉审美的三个层次··············171

 一、悦肤悦目：感知媒介··············172

 二、悦心悦意：审美路径··············175

 三、悦志悦神：生命价值··············179

结语·············183

参考文献·············187

跋·············201

绪论

一、研究缘起

本书关于触觉文化的思考首先建立在对当今视觉文化的反思之上。当下艺术史及艺术理论研究的思考均建立在视觉感知的基础上，视觉文化派生出大量的艺术观念、艺术思维以及审美和研究范式。在反思和构建艺术理论时，视觉是不是我们唯一的方式？

1913年，匈牙利的电影理论家巴拉兹（Balázs）明确提出"视觉文化"的概念，他认为电影的发明宣告了视觉文化新形态的出现。这里所指的视觉文化是指以电影为代表的崭新的、前所未有的艺术形态，相较传统的以语言为核心的印刷文化，影像通过面部表情、手势和肢体动作表情达意，更加可视化。随着对视觉文化内涵的不断探索，视觉文化所涉及的"视觉消费"、图像生产也有了很大发展，"视觉文化与传统话语文化形态相比，彰显了图像生产、传播和接受方面的重要性和普遍性，视觉因素在艺术和文化中更具有优势。"视觉文化的崛起使艺术主要以视觉形态呈现，我们已进入一个愈趋高涨的视觉文化时代。

此外，在现代哲学和艺术繁荣的内外驱动下，视觉文化呈现出统治性的地位，针对于此，海德格尔、福柯等哲学家提出了对视觉文化的反思。海德格尔在对"世界图像时代"的研究中，已认识到世界正在以图像的方式被把握，"世界成为图像"已然成为"现代之本质"，在他眼中，视觉文化具有使我们的全觉变得偏狭的可能性，也剥夺了我们"移情、感动和投身于世界的能力"。美国当代思想家丹尼尔·贝尔在其社会学著作《资本主义文化矛盾》中指出："视觉的观念目前是占据'统治'地位的，图像组织了美学、统率了观众"。他们的反思提醒我们：如果人类的感觉文化彻底导向视觉，身体对世界的具身性感知可能会遭到忽视，这使得我们不得不去关注被视觉中心所掩盖的另一面。

然而，以视觉为中心并不仅仅是现当代技术革命发展导致的结果，西方的视觉文化传统由来已久，古希腊哲学家认为：在艺术的创作和鉴赏过程

中，视觉（和听觉）的器官才是"审美的器官"①，在长久的社会发展进程中，也就形成了以视听感觉为中心的艺术理论。因此，视觉文化的形成，既有观念上的历史原因，也有技术上的当下原因。

那么在"视觉文化"概念不断被凸显、强化并占有统治性的社会当下，对于视觉的重视是否遮蔽了许多艺术感知方面的问题？艺术创作和审美是否也只能依照视觉问题建立标准？在反思和构建艺术理论时，视觉问题为主导的研究是否为唯一的范式？如此种种便成为当今艺术理论构建中必须面对的问题。

近代以来，西方哲学家主张从中国、希伯来和古希腊艺术与文化思维中汲取精华，一部分人提出了听觉文化的转向，例如尼采②、海德格尔、伽达默尔③先后立足听觉文化来反思视觉中心主义，麦克卢汉则从媒介角度进一步提出听觉文化的"原初性"④，韦尔施也从类型学角度入手分析"看"和"听"，深入分析二者间的差异性特征，最终提出听觉是更能够"达成参与的结构的感知文化类型，是追求共生及追求人和世界生态整合的途径"⑤。

除了听觉文化，触觉文化在艺术理论中亦逐渐兴起并得到关注。身处技术革命发展的当下社会，触觉行为和感知能力比任何一个时代都显示出更重要的价值和意义，对于身体文化的思考已然成为当代艺术理论的重要议题。以触屏手机为代表的大众社交媒介的兴起，使我们面对的不再是一个单纯的视觉现象，而是其背后涌动着的丰富的触觉因素，"触"重新构建了观看的方式，触觉成为人们获取信息的重要方式，无论滑屏、缩放还是点赞都使得我们的生活充满了触觉性的隐喻，人们不再单纯地依赖视觉，而是基于一种触觉的观看从而展开身体和思想的活动。另外，在现实世界中，触觉强化

① 李泽厚. 华夏美学·美学四讲［M］. 北京：生活·读书·新知三联书店，2008：101.
② ［德］尼采. 善恶的彼岸［M］. 朱泱，译. 北京：团结出版社，2001：84.
③ 伽达默尔，潘德荣. 论倾听［J］. 安徽师范大学学报（人文社会科学版），2001（01）：1-4.
④ ［加］马歇尔·麦克卢汉. 麦克卢汉精粹［M］. 何道宽，译. 南京：南京大学出版社，2000：364.
⑤ ［德］沃尔夫冈·韦尔施. 重构美学［M］. 陆扬，张岩冰，译. 上海：上海世纪出版集团，2006：174.

了我们对空间的认识，它以一种直接性、在场性以及"灵魂化"①和"非中介性"②的特征帮助我们解决视觉文化之下的物我疏离，使得我们真实地把握着面前的现实世界，让我们的感知更为真切和具体。触觉从生理和心理的双重维度拓宽人们的感知通道，对触觉问题的关注，无疑具有深远的理论及现实必要性。

对于中国的艺术理论而言，触觉问题更值得我们重视。一方面，"中国传统文化中的艺术和艺术理论都有着自己独特的体系和内涵。和西方艺术理论体系确实是具有很大的区别。"③认识和了解中国艺术和西方艺术最大的不同，就是从古代审美范畴中"感物"方式的差异而感知的，中国将物我的思辨建立在通感和全觉的具体性之上，这背后隐藏着错综复杂的文化、艺术和审美上的中西方差异。无论器物抑或绘画，仅以视觉为中心，无法真正理解中国艺术质料与对物本身的重视，更无法感受和把握中国艺术创作和鉴赏中的触觉性思维，尤其是以"上手"与"把玩"为代表的鉴赏方式，有着区别于西方、代表中国艺术及美学独特的审美模式。另一方面，近代以来中国的理论研究长期处于"本土话语空心化"的被动局面，对中国艺术观念的探讨呼唤着中国模式。在这种情况下，在学理层面建构起一种有别于视觉中心的触觉审美范式和触觉文化体系是很有必要的，这也将挖掘出中国艺术史研究中曾被忽视和误读的诸多问题。

那么，如何建构起触觉审美以及对于触觉审美的把握和分析就成为本书亟待解决的问题。为了选择一个最具代表性和典型性的艺术形式进行以小见大的理论建构，本书选用玉器艺术为探讨触觉问题的对象。玉器艺术作为中国独特的艺术形式，贯穿了中国文化艺术史的全过程，无论在历史进程中还是社会生活中都是最具代表性的物质文化品类，并且在中华民族道德、文化、行为、艺术、审美等多方面发挥着重要的功能，以此形成了中国人爱玉、崇玉、佩玉、赏玉的玉文化与玉艺术。同时，玉器在媒材、形态、审

① 张再林. 论触觉 [J]. 学术研究，2017（03）：10-19+36+177+2.
② 周与沉. 身体思想与修行 [M]. 北京：中国社会科学出版社，2005：17.
③ 彭吉象. 关于首先构建新时代中国艺术学理论"三大体系"的几点思考 [J]. 艺术评论，2022（01）：7-20.

美、文化等方面又表现出强烈的触觉性特质，通过思考中国玉器艺术中的触觉审美的立足点、依托点和目标，有助于深入思考中国艺术理论。因此，本书将立足触觉问题，展开对玉器艺术的重新探讨。

二、研究目的和意义

第一，打开中国玉器研究的新视角。在以往玉器的研究领域，学者的研究视野跨越了考古学、艺术学、文化研究等多门学科，带动了玉器及其背后图像学、宗教意识、礼仪文化、神话信仰等相关问题的研究，成果颇丰。但就触觉特质讨论玉器艺术的相关研究并不多见，玉器和人之间最为普遍的联系是通过触觉建立的，正如"君子无故，玉不去身"。选择从触觉角度来讨论玉器实则是切中了玉器艺术的审美特性。因而，本书的研究意义之一在于以开创性视角对玉器艺术进行再阐释与再分析。

第二，以玉器艺术透视中国触觉文化和审美形成路径，并由此展开触觉背后感觉文化的讨论，进而丰富中国艺术理论中的触觉审美感知问题的研究。艺术的感官向度一方面由自然决定，另一方面由文化所建构。对触觉感知的把握属于感觉文化的研究，是由一般意义上生物及心理机制，逐步深入民族文化、宗教信仰、艺术传统、审美观念乃至人类学和历史学的研究。在这个层面上，以玉器为研究对象所彰显出的价值又是非比寻常的，因为这不仅能以触觉感知为基底来凸显中国传统文化背景下独特的艺术思维，而且能够更彻底地把握中国深层的文化基因和审美观念。

第三，对艺术审美触觉性的发现将为构建中国艺术理论的独立话语体系提供坚实的理论基础，也为传播中国传统文化提供重要推动力。近年来，学术界对触觉问题的关注提醒我们艺术理论的构建需要更多的维度和视角——跨学科理论及其研究方法的运用，突破并拓宽了该领域的研究框架和边界。对中国艺术的触觉性的深入讨论，可以作为深化中国艺术理论的一个重要视角，能够为中国艺术理论的构建和完善提供一定的话语资源。而对中国艺术理论的完善与构建则有助于深化对中华优秀传统文化重要性的认识，进一步

增强文化自觉和文化自信；对于深入挖掘中华优秀传统文化价值内涵，进一步激发中华优秀传统文化的生机与活力有着积极和重要的作用。

三、国内外研究综述

本书立足于触觉感知，以中国玉器艺术为研究对象来阐释中国艺术现象。在此，分别从玉器研究、触觉文化理论、艺术中的触觉性问题三方面做国内外研究情况的梳理。

（一）国内研究

1. 中国玉器的研究概况

早在先秦时期，《周礼》《礼仪》《礼记》就对采玉、治玉、用玉等方面有着丰富的理论记载，其中，"用玉"多涉及礼制方面的严格规定，成为儒家观念传承千百年并影响后世至今的经典理论。而后在各代典籍及史书中，也频频出现玉石的相关描述，比如《诗经》《春秋左传》《国语》《淮南子》《山海经》等，主要围绕产地、玉料、用途展开描述。亦有部分文献对玉作了审美的化用，比如《礼记·聘义》中，"圭璋"化用为德的代名词："圭璋特达，德也。"

对中国古代玉器的研究盛于宋代。北宋吕大临编著的《考古图》是最早涉及古玉研究的著作，绘制收录了"范忠献家所收，以秬黍合周制"的周尺玉尺。薛尚功的《历代钟鼎彝器款识法帖》亦对玉器进行了为数不多的收录，宋徽宗收藏的青铜器和玉器礼器目录《西清古鉴》也在12世纪整理出版。元代朱德润的《古玉图》则为我国现存最早的一本古玉专著，也是现存最早的一部古玉鉴赏著录，收录了拱璧、苍玉珑、瑁玉盘螭环等41件玉器。明代宋应星的《天工开物》其中一卷专门讨论珠玉的采集与加工。清代中后期，玉器研究步入高潮，吴大澂的《古玉图考》将实物与历史文献相联系，收集了近40种220多件玉器，并在器名、形制及用途上作出一番考证，对后

世产生较大影响。李澄渊的《玉作图》以图文并茂的方式展现了古代玉器加工的主要工序流程。此外，陈性的《玉纪》和徐寿基的《玉谱类编》也都是很有价值的玉器论著。民国初年章鸿钊的《石雅》、刘子芬的《古玉考》、李凤廷的《玉雅》《玉纪正误》等吸收结合了西方文化学、考古学等方法，进一步探索玉材、工艺特点以及用玉制度等方面的发展。20世纪20年代末，随着我国考古学的诞生，在全国各地出土大量文物的基础上，涌现出很多对玉器的研究，如罗振玉的《有竹斋藏古玉谱》、郭沫若的《金文丛考》、赵汝珍的《古玩指南》都是当时比较重要的研究成果。20世纪40年代，刘大同的《古玉辨》描述了中国古代玉器的历史，对玉器的特性、分类、产地、刀功、用途等进行了介绍，还总结了玩玉、盘玉、真伪辨别等方面的经验心得，是理论研究、古玉鉴赏等方面的经典。《古玉辨》以实物为据，绘出图形加以论证和说明。收藏、研究古玉的人对《古玉辨》推崇备至，不时引用，以为鉴别古玉真伪之准绳。上述研究分别从玉器的开采、冶炼、形制、礼仪、功能、鉴赏等方面图文并茂地展现了一个被玉浸润的民族文化的博大精深。中国古籍中的这些记载和图录，成为本书的源头活水。

近几十年来，在国家政府的支持下，考古部门先后发掘出土了数以万计的古代玉器，为学界相关的研究提供了大量的实物资料。考古的重大进展推进了我国玉器研究的步伐，不同领域、不同学科的专家学者从历史、考古、文物、文化等不同角度编撰了大量的考古发掘简报、图集画册、学术论著，发表了大量有价值的报告和论文，为之后各学科学者的研究奠定了坚实的基础。从研究成果来看，除了汇总性质的图集画册外，玉器研究主要从考古学、文化研究、艺术考古、玉器鉴定等方面为中国玉器的研究开辟出了新的方向。

首先，考古学角度。考古学侧重层位学及类型学[①]的断代分类研究。20世纪40年代，郭宝钧先生的《古玉新诠》成为运用考古研究中国古玉的开山之作，打破了凭据文献的传统，第一次从实证出发诠释玉器；夏鼐先生在20世纪80年代以实物与古代文献相结合的手法，给不同形制的玉器命名，他

① 王仁湘. 带钩概论 [J]. 考古学报, 1985 (03): 267-312.

的代表作《商代玉器的分类、定名和用途》《汉代的玉器》等文章纠正了当时社会出现的随意给玉器命名的乱象；同时期杨建芳先生的《中国出土古玉》系统介绍了出土玉器的详细资料，其他文章也提供了中国古代玉器发展的时空框架。近年来，随着考古领域研究的进展，又有新的实物见之于世，更多的考古学家将玉器研究推向新的发展阶段。

其次，文化研究角度。这类研究往往采用人类学、神话学等跨学科研究方法进行考察。人类学家费孝通在"中国古代玉器与传统文化学术讨论会"上提出"玉魂国魄"的理念，指出应以玉器的内涵研究为切入点，将考古的物质形态与人类的精神和价值观进行联系[①]。在费孝通的影响下，出现了一大批从宏观角度研究玉器的学者和佳作，他们深度把握玉器与中华文明的起源、发展以及文化之间的内在联系，如解读玉器与中华文明起源的《玉器与中华文明起源》（尤仁德，1997）、《玉器之道——解密中国文明的源代码》（张远山，2018）；探索史前玉器背后观念信仰的《巫-玉-神泛论》（杨伯达，2005）；从神话角度把握精神信仰《美术、神话与祭祀》（张光直，2002）等，其中杨伯达在《中国玉器全集（上中下）》《巫玉之光》《史前玉文化》等多部著作及文章中阐述了玉文化背后的社会和人类发展的风貌。叶舒宪在《玉石神话信仰与华夏精神》中指出，玉石神话信仰奠定了中华文明的独特核心价值，他提出了四重证据法，从神话学角度考证了玉石神话和华夏精神之间的渊源。陈望衡在《文明前的文明——中华史前审美意识研究》中认为人类的审美意识属于本源性意识，人类在审美过程中玉实现了功利及巫术的需要[②]。理由的《八千年之恋：玉美学》和朱大可的《时光》从精神分析的角度考察了玉文化。朱怡芳的《中国玉石文化传统研究》论述了玉器在历史中从"神人结体"到"宗法玉制"的发展沿革，并揭示出玉文化背后的人的思想转变，尤其呈现了当下社会的玉文化表现，具有较强的现实意义。此外，还有不少学者从玉礼制的角度进行考察，他们从史前玉器的角度探寻中国早期礼制文化的起源，如何宏波的《史前玉礼的形成

① 费孝通. 中国古代玉器与传统文化［A］. 玉魂国魄——中国古代玉器与传统文化学术讨论会文集［C］. 北京：北京燕山出版社，2002：27-28.
② 陈望衡. 文明前的文明——中华史前审美意识研究［M］. 北京：人民出版社，2017：2.

和初步发展》、高炜的《龙山时代的礼制》、陈剩勇的《良渚文化的礼制与中华文明的起源》；从玉器角度研究理解古代玉礼形成及礼仪进程的，如张苹《从美石到礼玉——史前玉器的符号象征系统与礼仪化进程研究》、李学勤《论良渚文化玉器符号》等，这类研究就玉器在中华文明起源和礼制起源发展过程中的地位提出了一定的见解，甚至直接提出玉器时代可以与石器、青铜、铁器作为一个平行的概念去考察。由此可见，文化和审美角度的研究成果偏重谈论玉器背后所折射出来的文化起源、观念信仰、神话传说、社会制度和文化礼仪，这为本书触觉感知角度的研究提供了一系列多向度的前提研究。

第三个层面是从艺术学的角度考察玉器。这类研究主要联系玉器形制、纹饰以及工艺，旨在探究其艺术内涵与审美风格。比如李学勤的《良渚文化玉器与饕餮纹的演变》、吴汝祚的《余杭反山良渚文化玉琮上的神像形纹新释》着眼于玉器的特定纹饰，杨建芳的《玉琮之研究》以及周南泉的《玉琮源流考——古玉研究之一》《论中国古代的玉璧——古玉研究之二》等文章则探讨了玉器的形制类别。此类研究的意义在于探求玉器纹饰或形制背后的文化内涵与艺术价值。

另有一些著作考察了玉器的工艺问题，如吴棠海的《中国古代玉器》、苏欣的《京都玉作——中国北方玉作文化研究》、赵永魁和张加勉的《中国玉石雕刻工艺技术》等，他们不仅聚焦玉器制作模式和加工范式，尤为可贵的是谈论了工艺背后的艺术品格及时代精神等问题。

上述几类研究中，均有诸多学者做出巨大贡献，然而，目前还没有专门从触觉感知和触觉审美角度出发对玉器做出研究，但是不乏关于玉器赏玩精神性的些许讨论，主要集中在玉器鉴赏和把玩的精神性功能方面。把玩是通过手的触摸与玉器发生肢体接触式的联系，在历史上有文献记载并历经了漫长的人类实践活动。关于把玩的记载最早出现在先秦，在当时，把玩玉器被理解为一种参与社会、追求社会性的重要方式——自我的身心修养、与物的交往交流、社会的理想认知均包孕其中。宋儒则将"玩"与"味"结合起来，使"把玩"进入了"味"的哲学领域，乃至成为器物把握、赏玩、鉴赏的经典诠释和审美标准。明代文震亨在《长物志》中认为通过用物、品物、

感物和玩物能够给予生活之物以审美的观照，物品的把玩亦成为中国文人怡情悦性、调剂生活的载体。费元禄则更进一步提出"玩物采真"，意即通过对物的欣赏玩味和摩挲把玩，从中不仅能够获得愉悦的审美体验，更是一个获得人生真谛的过程。同时，"玩物"也是晚明文人个性风采的彰显与文化身份的标识。英国学者柯律格在谈及明代"玩物"时有言："在晚明精英文人那里，'玩'并非贬义词而是他们所珍视的价值观——知道如何愉悦自己及他人成为精英的核心所在。"[①]对物的赏鉴尺度越严格细致，表明知识越专门化，器玩所承载的社会意义也就越大[②]。明末清初的李渔说："然而粗用之物，制度果精，入于王侯之家，亦可同乎玩好；宝玉之器，磨砻不善，传于子孙之手，货之不值一钱。"[③]近现代以来，当学者论及玉器把玩时，仍旧将它作为一种精神行为。宗白华更为具体地提出把玩的细节，通过对"色相、秩序、节奏、和谐"的赏玩，可以达到一定的艺术境界，"借以窥见自我的最深心灵的反映，化实景为虚境，创形象以为象征，使人类最高的心灵具体化、肉身化"[④]。贡华南立足中国思想史中感官和认知的基础[⑤]，总结"中国文化甚至是一种感文化"[⑥]，进一步认为"玉与人是一种相互授受、彼此交感的关系，同时归纳'玩'由身心修养的方法发展为精神生活方式"[⑦]。邱春林、柯律格的看法几近相同，他们都认为"器玩既是个人的情趣，也是阶层的情趣；既包含个性意识，也有社会群体的集体无意识"[⑧]。

从现有成果来看，对于玉器中的触觉感知角度的相关论述，仅落脚于中国传统文化鉴赏的层面，然而中国人对于玉器最主要的方式是通过身体和触觉来介入的，触觉感知之于中国玉器来源于一种感觉文化，渗透于漫长的玉器发展史，系统而深入地思考玉器的触觉感知，不仅对研究玉器本身有着创

① Craig Clunas. Superfluous Things: Material Culture and Social Status in Early Modern China [M]. Cambridge: Polity Press, 1991, p.84.

② 邱春林. 器玩：身份、手泽与情趣 [J]. 美术观察，2019（02）：5-7.

③〔清〕李渔. 闲情偶寄 [M]. 单锦珩校点. 杭州：浙江古籍出版社，2010：2.

④ 宗白华. 美学散步 [M]. 上海：上海人民出版社，1981：59.

⑤ 贡华南. 中国早期思想史中的感官与认知 [J]. 中国社会科学，2016（03）：42-61+205.

⑥ 贡华南. 从"感"看中国哲学的特质 [J]. 学术月刊，2006（11）：45-51.

⑦ 贡华南. 说"玩"——从儒家的视角看 [J]. 哲学动态，2018（06）：37-42.

⑧ 邱春林. 器玩：身份、手泽与情趣 [J]. 美术观察，2019（02）：5-7.

新性的价值，亦赋予了中国其他艺术形式以多维丰富的鉴赏视角。

2. 中国触觉文化理论的相关研究

先秦时期，关于身体观念与触觉文化的研究便已开始。墨子曰："知，接也"。"知"解释为"知道、了解、认识以及感知"，"接"指接触、感受以及感觉，意思是知觉来源于感觉器官与客观事物的接触，通过感官对事物的接触以此形成印象、感觉。荀子以"疾、养、沧、热、滑、铍、轻、重，以形体异"区分人的身体感受，他对所有感知的关系区分与庄子相似，庄子认为："耳、目、鼻、口，皆有所明，不能相通。"这一点在魏晋时期刘智处发生了改变，他提出了"总觉"的观点，使感应美学初步得到重视。至北宋时期，理学家张载首先在前人五种感知认识的基础上增加了温凉的感知，扩充了对身体感知的进一步认识，同时他认为，圣人、君子因为他们的德行合乎阴阳之道，因而具有感通外物、感通天人的能力："皆以其德合阴阳，与天地同流而无不通也。"①所以他们可以贯通天人的境界，最终导向天人合一的理论高度。也正是自北宋开始，人们对器物的玩赏价值与日俱增，也因此有了"器玩""珍玩"一说。在此基础上，对于器物的把玩逐步形成社会风尚，也因此成就了器玩的审美文化意义，这为本书关于触觉性审美的考察层次提供了启发。

近现代以来，感觉与知觉文化也日益受到重视。在美学研究中出现了感知的内容。首先将感知与审美联系在一起的是朱光潜，他的《文艺心理学》立足于近代西方心理学，对审美心理中的"移情"和"外射"作了详尽的论述②。钱钟书先生将Synaesthesia一词译为"通感"并将之定义为："视觉、听觉、触觉、嗅觉、味觉，并且往往可以彼此打通或交通，眼、耳、鼻等各个官能的领域可以不分界限。颜色似乎有温度，声音似乎有形象，冷暖似乎有重量，气味似乎会有锋芒。"③他将通感作为一种艺术手法，指出宋祁、苏轼等古代诗人的诗句立足心理学或语言学，都是"通感"或"感觉挪移"的例

① 〔宋〕张载著. 张载集〔M〕. 章锡琛校. 北京：中华书局，2010：16.
② 朱光潜. 文艺心理学〔M〕. 上海：华东师范大学出版社，2015：32.
③ 钱钟书. 通感〔J〕. 文学评论，1962（02）：13-17.

子。20世纪80年代后，不少美学家延续了文艺心理学的研究，如彭立勋的《美感心理研究》和鲁枢元的《文学心理学》等集中于审美心理取得了较大研究成果；另有一些学者从生理及身体的角度揭示触觉感知的相关问题，如黎乔立的《审美生理学导论》涉及动物的情绪与气温之间的关系，陆一帆的《文艺心理学》立足通感理论，指出物与人感知之间双向的联袂与传递。随着神经美学的发展，亦有学者从该角度对美感构建作出了跨学科研究，通过实验手段获取人们在艺术欣赏过程中的审美体验。

近年来，又有一些学者在哲学、艺术学及美学领域对具体的触觉感知进行把握。张再林认为，中国哲学的身体性决定了其对"身体觉"的触觉（即作为身根的触根之触）情有独钟，这使得中国哲学与其说以"视觉主义"为其传统，不如说是以"触觉主义"①为其正宗，他认为中国的时空观决定了身体的最初发端是触觉，并提出中国古代伦理是具有"温度的伦理"并以此指涉道德，同时又提出了从疼到爱的情本观，更进一步提出中国艺术和文学是具有触觉化的特征的。贡华南在《论刚柔——触觉的视角》中立足先秦思想世界中的哲学观念，突出人与万物交往的重要性，并以此提出"刚柔展现出的身心一体比较沉潜于内在世界的心性之学更为健全"②。同时，他在《味觉思想》中，以味觉来观照中国思想和文化的先创，也为本书拟以触觉来表征中国艺术理论提供了一个可参照的思路和方法。赵之昂在《肤觉经验与审美意识》提出"肤觉经验"的概念："我们所指的肤觉经验是超出触觉的直接性和有限性，而在范围上扩大至视觉、听觉和思维的皮肤知觉，属性上它完全等同于传统的直接皮肤感知，所不同的是肤觉经验的范围扩大了"。他在触觉意义上将视觉、听觉、嗅觉和味觉都包含在肤觉之中。刘连杰在《触觉文化还是听觉文化：也谈视觉文化之后》同样也是直面视觉中心之下感官转向的问题，在他看来，触觉文化更具有自我反思能力，而听觉文化相较视觉文化更容易走向"逆来顺受"的另一个极端③。学者高砚平在研究和阐释

① 张再林. 中国哲学内蕴"触觉主义"思想［N］. 中国社会科学报，2017-7-4.
② 贡华南. 论刚柔——触觉的视角［J］. 西北大学学报（哲学社会科学版），2012（01）：19-24.
③ 刘连杰. 触觉文化还是听觉文化：也谈视觉文化之后［J］. 文艺理论研，2017，37（03）：172-181.

赫尔德美学的系列文章《赫尔德论触觉：幽暗的美学》①《赫尔德论雕塑：触觉，可触性与身体》中，系统地论述了赫尔德著述中触觉相关的艺术、美学等问题，指出赫尔德触觉美学具有审美与认知功能甚至形而上价值，尤其阐明了其所侧重的具身性与情感的价值。赫尔德的触觉美学"无论是在提供质料或范式的意义上，都通向了其具身化哲学。"②这一点而言，对当下谈论触觉仍旧具有重要意义。

中西文化思维方式的不同，决定了文化发展的轨迹迥异。中国的整体性思维也是一种综合性思维，因此也可以说，中国人的感觉是各个器官整体性的一种认知模式。倘若说，西方将视觉、触觉等不同感官之间划分了明确的界限，而中国则更多地将各感官融为一体。因此，要了解中国的触觉文化，首先应解决中国哲学和美学视域内"感"和"触感"之间的联系，继而从"感"的问题入手理解触觉文化。

3. 中国艺术中触觉性问题的相关研究

具体到触觉感知与审美的角度，主要集中于以下几点：其一，艺术创作中的触觉性问题；其二，艺术形式与风格中的触觉性问题；其三，艺术鉴赏中的触觉性问题。

首先，艺术创作中的触觉性问题。在中国古代，人们就关注着触觉在艺术创作中的重要因素。以书法为例，清代唐岱在《绘事发微·笔法》中提出："用笔之要，余有说焉：存心要恭，落笔要松。存心不恭，则下笔散漫，格法不具；落笔不松，则无生动气势。以恭写松，以松应恭，始得收放，用笔之诀也"。落笔"松"或者"不松"是指手指对毛笔以及宣纸之间的接触的敏感程度。纪玉强在《关于中国画触觉语言的猜想》一文中谈及中国画的触觉语言形成时，论述了触觉笔法中手指与宣纸之间的"微妙的互动"，展现出触与被触的相互关系，尤其强调了触觉感知所产生的心理反应再作用于宣纸的反作用力。这使得中国绘画中被隐埋的触觉感知渐进明晰，更重要的是它揭示出这是一种立足中国传统文化和身体观的触觉感知。孙晓云亦指出书

法并非仅仅是传统认识下的"一个视觉艺术那样简单"。有学者将书法视作中国的"元艺术",其重要原因除了书法是中国所独有的艺术形式之外,更为重要的原因在于书法是笔触的艺术,石川九杨指出"书法史就是解读笔触的历史。"熊洪斌在《论书法的线条质感与触觉美感》以及《论书法艺术的触觉美感》等四篇系列论文详细地阐述了书法中的触觉性,他指出书法的创作过程和结果的触觉之美都被"迹化"于宣纸上,"触觉和视觉之间发生了转换""笔触是有表情特征的,是其心性情趣、气质功力的自然流露"①。艺术创作中的触觉感知往往最终会指涉中国传统文化中的"感"与"天人合一"等关键词。

其二,学者从艺术形式及风格的角度去考察触觉。黄厚明在《知觉的回归与中国早期美术史的重构》②一文中,从主客体的对立关系中探寻艺术表现中的以触觉和视觉为基础所形成的风格。他将旧石器时代晚期到东汉中期之间按照艺术风格划分了四个阶段,并总结出触觉到视觉风格的演化背后是基于主体对客观世界认知的变化。

其三,艺术鉴赏中的触觉性问题与审美。在古代中国的审美范畴中,山水画家宗炳提出的"澄怀味象"的"味"就属于整个身体的品味、感知及体验。而身体和触觉的关系在于,触觉的感官首先是全身肌肤的感受,美学家李泽厚在谈到审美时指出了感知因素中的联觉现象,也就是中国文化中的触觉感知,纵向的可以让我们观照全身内外,横向的可以让我们打通五官联觉。在审美与鉴赏的相关研究中,贡华南在《说"玩"——从儒家的视角看》一文中讨论了"玩"是从"一种身心修养的方式发展到一种精神生活方式、一套认知方法以及经典读书法"③,并揭示出中国人"玩"的内涵;林少雄在《上手与把玩:中国艺术鉴赏与接受的独特方式》④中,独创性地提出了中国艺术中的"触觉"特质,以及中国艺术史上鉴赏和接受中以"上手"及"把

① 熊洪斌. 论书法的线条质感与触觉美感 [J]. 中国书法,2014(03):196-197.
② 黄厚明. 知觉的回归与中国早期美术史的重构 [J]. 美术研究,2018(06):62-68.
③ 贡华南. 说"玩"——从儒家的视角看 [J]. 哲学动态,2018(06):37-42.
④ 林少雄. 上手与把玩:中国艺术鉴赏与接受的独特方式 [A] 艺术史:边界与路径 [C]. 中国传媒大学,2019.

玩"为体现的"触觉参与"的属性，造就了中国艺术史的独特品格；此外，就作为审美媒介的身体而言，郭勇健《论审美经验中的身体参与》在柏林特的基础上，提出了身体参与艺术审美的三种表现："身体的动作性、知觉的交融性、主客体的可逆性"①，他强调除了视觉和听觉，任何感官都能为审美做出贡献。戴丽娜在《论触觉感在雕塑中的体现》中则着重论述了雕塑的触觉感知方式，并从材料、空间和视觉等多角度分析了不同雕塑艺术家的作品，还提炼出了不同的触觉感受。

（二）国外研究

1. 国外有关中国玉器的研究概况

美国汉学家先驱劳费尔在20世纪20年代立足考古学，借用人类学方法研究中国古代物质文化，亲自进行实地考察并收集19000件物品，其中玉器达1000多件，出版了《中国古玉》《中国玉器考》等专门介绍中国古玉的专著。作为一位敦煌学研究者，他对中国的器物颇有研究，尤其对玉器更是情有独钟。他主张透过一个文化特有的器物，管窥人们的社会生活、宗教信仰、农业和其他产业的生活景象，玉器（其次是陶器）成为他的不二选择。国外研究中国古玉的学者还有英国的罗森和日本的林巳奈夫。罗森作为目前非常活跃的中国艺术与考古领域的专家，长期就职于大英博物馆东方古物部，并任牛津大学中国艺术与考古专业教授，其玉器相关研究有《从新石器时代到清代的中国玉器》和《中国古代的艺术与文化》，她往往从物质文化角度研究古代中国，并探讨背后的生活、信仰以及礼仪文化。日本学者林巳奈夫的《中国古玉研究》以论文集的形式谈论了中国古玉中的特定器型——"琮"，特定图像——"气"，以及具体墓葬——"妇好墓出土玉器的若干注释"等七项内容。

① 郭勇健. 论审美经验中的身体参与［J］. 郑州大学学报（哲学社会科学版），2021，54（01）：73-79+128.

2. 国外触觉文化理论的相关研究

西方对于人类感知力的探索在漫长的历史中发生着巨大的变化。视觉、触觉的关系乃至其他感知之间的把握，反映出人们不同的哲学和美学立场。对于身体，早在古希腊时期就表现出贬低和压抑的观念，毕达哥拉斯将身体与灵魂视作对立双方：身体是灵魂的坟墓。柏拉图则通过"洞穴理论"认为被束缚的身体所获取的信息和知识是有局限性的，只有通过灵魂才能走出身体所隐喻的"洞穴"，因而应该"尽可能地把注意力从他的身体引开，指向他的灵魂"[1]。对身体的贬低以及对灵魂和精神的颂扬是古希腊哲学家在面对身体问题时的看法。关于感官的问题，柏拉图则首先赋予其以视觉为中心的尊贵地位，他称视觉是"最可靠的感觉"[2]，同时他将触觉表述为"与整个身体有关的那些感觉""整个身体的一般感受"。亚里士多德对感觉做了视觉、听觉、触觉、味觉和嗅觉的划分，并且阐述了各个感觉之间是彼此能够沟通关联的，在《论灵魂》和《感觉与可感物》中，他集中讨论了人的各类感知问题："它们（指其他感觉）全都是依赖别的物，即通过中介而产生感觉，而触觉是在与对象直接接触时发生的"[3]。"没有触觉，其他感觉就不可能存在，但是如果没有其他感觉，触觉却仍可以存在"[4]。甚至他还怀疑"触觉是否可能就是诸感觉能力的综合"。由此来看，尽管在古希腊哲学家的视野中，视觉占据尊贵的中心地位，但是他们也并不否认触觉是最具有整体性和基础性意义的感觉器官[5]。他们肯定了触觉的基础性，但是不注重它的重要性及价值感。而基督教对"光"的褒扬则暗示了视觉对于西方艺术的意义。尤其在文艺复兴时期，透视法的发明以及对阴影和色彩的重视意味着从视觉

① ［古希腊］柏拉图. 柏拉图全集·卷一［M］. 王晓朝，译. 北京：人民出版社，2002：61.
② ［古希腊］柏拉图. 斐多——柏拉图对话录之一［M］. 杨绛，译. 沈阳：辽宁人民出版社，2000：15.
③ ［古希腊］亚里士多德. 亚里士多德全集（第三卷）［M］. 苗力田，译. 北京：中国人民大学出版社，1992：92.
④ ［古希腊］亚里士多德. 亚里士多德全集（第三卷）［M］. 苗力田，译. 北京：中国人民大学出版社，1992：90.
⑤ 刘连杰. 触觉文化还是听觉文化：也谈视觉文化之后［J］. 文艺理论研究，2017（03）：172-181.

角度进行艺术创作的实践探索不断深入，近现代摄影术在西方首次出现再次彰显了其视觉中心主义对其强大且积极的影响。

及至西方近代哲学阶段，身体被视作一种真正的物化存在，与心灵相比，它则被归置到另一个维度之中。这种观点始于笛卡尔，以其为代表的17—18世纪大陆理性主义思想家均主张理性，否定感性，他的著名观点"我思故我在"使得灵魂彻底摆脱了身体，他甚至指出："是灵魂在看，而不是眼睛在看。"①这种笛卡尔式的目光，让纯粹的"观看"脱离肉身的感官成为当时的主流看法。

面对柏拉图和笛卡尔为代表的感官传统认知，接下来一批哲学家则彻底颠覆了当时的主流观点。英国托马斯·霍布斯是最早将触觉与心理感受联系起来的哲学家之一，他将感官和心灵的愉快进行了区分。经验主义的代表人物洛克和贝克莱在看待视触觉关系时，都表达了触觉重要性的相似态度。洛克在其代表作《人类理解论》中尽管坚持了视觉的首要性，但是他认同盲人需要联系触觉经验才能完成视觉认知，在这一层面上其实是肯定了触觉对于事物空间性的感受，他动摇了视觉认知的唯一性。他的论述其实是回应了1693年都柏林律师W·莫利纽克斯致信于他时所提出的问题："一个天生盲人假若复明，是否可以获得看的能力？是否仅通过眼睛来判断方块和球体，还是需要借鉴之前的触觉经验。"除了洛克，贝克莱、孔狄亚克、狄德罗等人皆进入这一问题的相关论辩②。围绕此问题的争论持续到启蒙运动时期。贝克莱的《视觉新论》（1709年）相较洛克则更进一步，他的知觉学说立足现代心理学，他认为触觉和视觉之所以能够联系，是凭借习惯、经验或者暗示达成的，成年人的视觉是一种预见，并提出视、触联合取代视觉的首要性③。孔狄亚克的《人类知识起源论》亦针对笛卡尔所代表的理性主义提出了另一种主张，他倡导触觉中心主义，认为视觉的体验是复合的，其基础则源于触觉，触觉教导着其他官能："触觉是传达形状、大小等观念的，视

① ［法］笛卡尔. 第一哲学沉思集［M］. 庞景仁，译. 北京：商务印书馆，1986：42.
② 高砚平. 赫尔德论触觉：幽暗的美学［J］. 学术月刊，2018，50（10）：130-139.
③ Robert. E. Norton, Herder's Aesthetics and the European Enlightenment, London: Cornell University Press, 1991, p. 208-216.

觉没有触觉的帮助，就只能把一些称为颜色的单纯变更传递给灵魂……"①，在今天看来，这其实就是一种联觉的概念。狄德罗在1749年出版的《盲人书简》中指出："所有感官中，眼睛最为肤浅，耳朵最为深刻，嗅觉最为感官，味觉最为肤浅和最不稳定，而触觉则是最深刻、最哲学的。"②触觉的价值在20世纪美国艺术史家贝伦森的《意大利文艺复兴画家》中得到了持续的关注，他认为触觉在运动肌肉的帮助下形成记忆，并"在不断地为眼睛供给触觉价值"③，由此引入了"触觉值"概念。贝伦森认为在人的成长过程中，自然而然的触觉经验帮助人们构建了三维空间的观念，因而当我们看到某种事物时，视网膜其实就已自然体现出触觉值，这都是在早年的触觉经验中留存的。他的理论旨在强调在绘画创作中应设法刺激触觉值的意识，以诉诸触觉想象力④。

尽管上述学者在认识触觉功能和意义方面有了不断的推进，但是真正的触觉转向出现在赫尔德的研究中，他最有突破意义的观点是将思想和感受、身体和心灵、经验和形而上视为统一体，这似乎是对笛卡尔的"我思故我在"提出了挑战。赫尔德以触觉感知为特色学说的建立，一方面离不开上述18世纪欧洲知识界的触觉讨论，另一方面则借鲍姆嘉通所提出的美学之势。美学是鲍姆嘉通于1735年在其《哲学沉思》中提出的概念，他用Aesthetic一词来指"审美"，指出审美的基础是通过低级的认知能力感知"可感知的事物"。赫尔德立足鲍氏"感知"审美的思潮，探析触觉的性质为"幽暗的美学"，并将其明确纳入美学范畴，触觉美学成为他美学思想中极具原创性的部分。不仅如此，他更进一步地把视觉与触觉加以比较，并在《论触觉》一文盛赞触觉是"哲学中最高者，同时也最为首要"⑤。他还强调人的具身化存

① 北京大学哲学系. 十八世纪法国哲学［M］. 北京：商务印书馆，1963：138−140.

② Robert. E. Norton, Herder's Aesthetics and the European Enlightenment, London: Cornell University Press, 1991, p.347.

③ Bernard Berenson, The Florentine Painters of the Renaissance, New York: The Knickerbocker Press, 1896, p. 4.

④ 转引自陈平. 李格尔与艺术科学［M］. 杭州：中国美术学院出版社，2002：130.

⑤ Johann Gottfried Herder, "Zum Sinn des Gefühls," Schriften Zu Philosophie, Literature und Altertum 1774−1787, Herausgegeben von Jügen Brummack.und Martin Bollacher, Deutschere Klassiker Verlag, Frankfurt am Main, 1994, p. 235.

在和身体优先原则，认为正是身体使得我们的经验成为可能并得以确定，心灵本质上与身体感官相联结，故而拒绝传统的身心之分。"在赫尔德这里，触觉不仅是对陌生事物的（审美的）身体性感觉，也是人在世界中的身体性存在的方式。"①触觉，无论是在提供质料还是范式的意义上，都通向了赫尔德的具身化哲学。在赫尔德之后，歌德接受了触觉之于艺术的重要性，他在《罗马哀歌》第5卷有意附和了赫尔德的理论，他将手与眼进行功能间的融合："以触之手观看，以看之手触摸。"

至此，这场持续一百多年的有关触觉文化的讨论，卷入诸多哲学家围绕触觉的价值、特征、表现等方面的见解和观点。这也是触觉美学在历史上第一次被置于如此显耀的地位，并获得了聚集式的、跨世纪式的关注②。

触觉观念所发生的转变对艺术也产生了一定程度的影响。风格艺术史学家围绕艺术作品中视觉和触觉的表现形式作出了诸多讨论，以奥地利艺术史家李格尔和他的学生瑞士艺术理论家沃尔夫林为代表。李格尔在《罗马晚期的工艺美术》中从知觉心理学的角度解释艺术风格的形成，指出古埃及到罗马晚期是一个从触觉的方式到视觉方式的转变过程，同时，他认为二者之间的差异在于"眼睛只感知各个面，而触觉可以把握深度之维"。李格尔将触觉认为是一种风格，在分析一个雕塑时他说"头发是以触觉方式"雕刻的，它们的分隔是以空间间隔（富有色彩感、黑暗的钻孔）实现的。这种艺术风格特征普遍发生于建筑、装饰及具象艺术之中。沃尔夫林则将"线描与涂绘"两种不同风格分别诉诸触觉和视觉：线描通向触觉，涂绘则诉诸视觉，它们的差异取决于画家的手法、手感和动作③。两位艺术史学家力图破除前人仅从观者的角度建构艺术史的模式，他们以风格学的角度所构建的艺术知觉理论是"以触觉和视觉间的张力关系演绎艺术的发展轨迹④"，丰富了艺术史的建构方法，对艺术史的科学化建构起到了推动作用。

① Hans Dietrich Irmascher, Johann Gottfried Herder, Philipp Reclam Jun. Stuttgart: Reclam, 2001, p.87.
② 在上述涉及西方近现代触觉文化史的表述中，参考了高砚平学者的《赫尔德论触觉：幽暗的美学》《赫尔德论雕塑：触觉，可触性与身体》等文章。
③ ［瑞士］海因里希·沃尔夫林. 美术史的基本概念［M］. 潘耀昌译. 北京：北京大学出版社，2011：3.
④ 吴彦颐. 对李格尔艺术史中"触觉"概念的解读［J］. 美与时代（下），2014（08）：24-26.

此外，触觉成为西方艺术史构建的一种新路径。在世界艺术史构建的过程中，几乎所有的西方艺术史都是在同形式主义艺术史的碰撞中得出的[1]，在西方的形式主义艺术传统中，视觉往往具有绝对中心的地位。然而，当一些学者意识到并非每一种艺术的本有特征都能被涵盖于形式之下时，即"主观形式特征在形式分析的实践中完全无法被具体化"[2]，而让触觉回归艺术史建构、艺术创作及鉴赏，成为一部分艺术史学家的必然选择，戴维·萨默斯就是典型代表[3]。他们强调"体验"对人类艺术的重要性，因而在"度量空间"之外建构起人类的"感知空间"，但这种构建的合理性在于触觉和身体所具有的"动觉"和"本体感觉"[4]与空间之间一直会产生互动的关系，因而成就了一个由人的躯体所界定的有质感的空间，艺术由此从视觉之路迈向触觉之路。为避免由某一种官能感知取代另一种官能感知的粗暴和决然，他们还试图平衡视觉和触觉感知二者之间的关系，令视触二者融合胶着。西方艺术中的触觉审美结构是基于艺术形态和对抗视觉文化所做出的突破，他们对待触觉的认知是基于客观受到真实空间所制约的身体而产生的，由此艺术作品的呈现也便有了限制性，即萨默斯所说的"呈现的条件性""取决于躯体的有限时空性、躯体的结构以及能力和关系。"

在现当代，触觉理论研究在现代心理学的基础上有了新的突破。弗洛伊德将人的身体与自我联系起来，认为"自我首先是身体的自我，它不仅是一个表面的实体，它本身更是表面的一种投射"。同时，触觉文化亦与现象学和哲学紧密联系，20世纪法国哲学家梅洛·庞蒂的知觉现象学，对我们理解具身性有了更深的帮助，他提示我们应该通过身体了解我们自己及周身的世界，纯粹通过一双非具身化的眼睛的观看，无法理解拥有复杂感官的我们自

[1] 王玉冬. 新"世界艺术史"与"触觉"的回归——萨默斯著《多元真实空间》实义诠［J］. 美术学报，2013（01）：5-9.

[2] Richard Wollheim, On Formalism and Picorial Orrganization, The Journal of Aesthetics and Art Criticism, 59-2. 2001. p.132-133.

[3] 王玉冬指出另一种选择则是将视觉性进行到底，放弃康德先验哲学的基础，将视觉形式建立在当代前言的视知觉科学之上，比如神经美学和在此基础上发展出来的神经艺术史则属于这个类别。

[4] 王玉冬. 新"世界艺术史"与"触觉"的回归——萨默斯著《多元真实空间》实义诠［J］. 美术学报，2013（01）：5-9.

己及这个世界。他强调感官的同时性和交互性，观看必须与身体的动态和触觉的体验相结合。梅洛·庞蒂提出："触=触的运动和被触的运动"，"被触者沉入正触者中，正触者沉入被触者中，被触者和触之间才有一种重叠或侵越，事物进入我们，我们同样也进入事物"①。他发展了一种新的观看哲学，这种哲学将心灵与身体、真实与想象、本质与存在、可见者与不可见者交织在一起②。

3. 国外艺术理论中触觉性问题的相关研究

在审美的历史中，古希腊的毕达哥拉斯以其思考性而非审美性被哲学家视作"旁观者"。直到20世纪中叶，法国哲学家杜夫海纳在其现象学美学中仍然坚持审美静观说："审美对象不求助于使用它的那个动作，而是求助于静观它的那个知觉。"随着环境美学的崛起，柏林特所主张的"参与性"与之前审美中的"静观性"形成了势不两立的局面，他主张："用介入替代无利害，用参与替代静观"③。尤其需要说明的是，柏林特在论述审美连贯性时提出了三种特性：连续性、知觉一体化和参与④。这里他注意到了身体的器官和感知之间的互相联系。梅洛·庞蒂在此基础上，又增加了"可逆性"的特征。

触觉感知理论不断被各领域学者所重视并发展建构。比如建筑领域，《身体、记忆与建筑——建筑涉及的基本原则和基本原理》⑤《肌肤之目——建筑与感官》都关注了触觉和建筑之间的关系。《肌肤之目——建筑与感官》的作者芬兰建筑师尤哈尼·帕拉斯玛立足建筑学角度，提出触觉是将我们自身融入世界体验的感官模式。身体是世界的中心，是我们参照、记忆、想象和整合发生的场所，其他感知，如视觉、听觉、味觉和嗅觉都是触觉的延

① 黄冠闵. 触觉中的身体主体性：梅洛·庞蒂与昂希 [J]. 台大文史哲学报，2009（71）：147-183.
② 张尧均. 隐喻的身体——梅洛·庞蒂身体现象学研究 [M]. 杭州：中国美术学院出版社，2006：5.
③ ［美］阿诺德·贝林特. 艺术与介入 [M]. 李媛媛，译. 北京：商务印书馆，2013：13.
④ ［美］阿诺德·贝林特. 艺术与介入 [M]. 李媛媛，译. 北京：商务印书馆，2013：65.
⑤ ［美］肯特·C·布鲁姆，查尔斯·W·摩尔. 身体、记忆与建筑——建筑涉及的基本原则和基本原理 [M]. 成朝晖，译. 中国美术学院出版社，2008.

伸。他主张建筑是存在于世的体验，这不仅加强了自我和现实的感知，也强调了建筑不是只创造视觉诱惑，而是传递和放映种种意向。

除了建筑领域，触觉技术还被广泛地应用于科技、医疗、艺术等多项领域。意大利阿尔贝托·加拉切以及英国查尔斯·斯彭斯在《人类的触觉——我和我触手可及的世界》中指出触觉感知作用于"从人类学到工效学，从神经生物学到认知科学"[1]，并且将实验室的触觉研究成果应用于现实生活中，比如：虚拟触觉在医学领域被用于手术，娱乐及游戏领域触感的开发给予人更丰富和更灵敏的体验；在消费市场领域，触觉的介入促进了消费，触觉所发挥的作用使得它得到越来越多的重视；在面对技术产品时，生产厂家力求增强产品的触觉感知来提升产品的竞争力，在家居及其他日常用品的设计中，人们为了获取一些特别的触感而愿意支付更多的费用。

在电影领域，20世纪80年代，西方电影理论界出现了一个重要转变，即"感觉转向"。德勒兹围绕"情动"理论给出诸多阐释，他首次提出"触感视觉"的概念[2]，这个观念的诞生促成了电影审美的极速发展，对深化电影审美经验有了大大的推进。触感视觉是基于感官的综合体验提出的概念，它启发人们以一种前所未有的观看方式来认识和思考电影，原本诉诸视觉和听觉的电影有了更多层面的感知审美路径。在此基础上，学者勾勒了感官地理学，以多重感官的方式体验人和环境之间的空间关系[3]。马克斯在其《电影的皮肤》[4]中也肯定了电影所激发的身体的触觉体验，着重讨论了跨文化电影对身体体验的表现动因以及不同的手段，尤其是如何通过触觉体验满足"杂糅微观文化"的需求，并且讨论了如何将形象、事物、感觉等转化成触觉及其他"感官景观"的路径。

关于其他感官"触觉化"的相关讨论也体现在近现代和当代的触觉感知与审美中。麦克卢汉在研究非洲无文字民族时指出，视觉起初是以触觉的方

① [意] 阿尔贝托·加拉切，[英] 查尔斯·斯彭斯. 人类的触觉——我和我触手可及的世界 [M]. 武汉：华中科技大学出版社，2018：12.
② [法] 吉尔·德勒兹. 感觉的逻辑 [M]. 董强，译. 桂林：广西师范大学出版社，2017：198.
③ Atlas of emtion. Journey in Art, Architecture, and Film [M], New York: Verso, 2002.
④ Max. The Skin of the Film: Intercultural Cinema, Embodiment, and the Senses, December 2002, Screen 43(4), p.442-446.

式进行的，指出"他们的眼睛不是用来透视，而是仿佛用来触摸"；加拿大学者默里·谢弗认为"听是一种远距离的触觉"①。在西方绘画艺术中，有几位典型的画家以传递作品中的感官为特色。比如，利纳尔的静物画注重通过身体感官来联通世界，其中圆形的容器、丰富的纹理寓意着触觉，鲜花代表嗅觉，水果和红酒代表味觉，乐器代表听觉②。触觉感知进入审美与创作，一方面，在哲思上启迪了人类的艺术感知表现；另一方面，对触觉文化和感知的重视，在某种程度上能够阻止西方文化的衰落以及人类主体性表达，其意义和价值是非凡的。

目前，欧美学界出现了一个比较新的学术领域，即感觉研究（Sensory Studies），它以文化研究的方法展开，主要特征是建立在社会、历史、民族和文化层面来探讨人的感官及感觉问题，其中从历史和文化角度研究感官与感觉的分支领域，被称为感觉文化史③。20世纪中叶，米德和特纳在此基础上，强调感觉模式的建立。20世纪八九十年代，感官人类学在现象学、人类学、历史学、医学人类学等基础上建立起来，并且被广泛应用于各个学科领域，比如民族志研究，2006年哈佛大学成立了感官民族志实验室。同时，历史学和人类学介入感觉研究也始于20世纪80年代，先驱者有约翰·赫伊津哈和吕西安·费弗乐，约翰·赫伊津哈揭露了中世纪晚期的"历史经验"和"历史情感"，费弗乐提到16世纪更注重气味和声音而非视觉，并提议"对不同时期的思想的感觉基础展开一系列有趣的研究"④。法国社会历史学家阿兰·科尔班基于"可感觉到历史"⑤的出发点，在1982年先是从味觉的视角撰写了《恶臭与芳香》，讨论了19世纪法兰西气味感觉下的社会生活；十年

① Schafer R. Murray, The Soundscape: Our Sonic Environment and the Tuning of the World, Destiny Book, 1977, p.211.

② 董少新. 感同身受——中西文化交流背景下的感官与感觉［M］. 上海：复旦大学出版社，2018：44.

③ 董少新. 感同身受——中西文化交流背景下的感官与感觉［M］. 上海：复旦大学出版社，2018：1.

④ Constance Classen. The senses, in P. Stearn ed, Encyclopaedia of European Social History, vol. IV, New York: Charles Scribner's Sons, 2001.

⑤ Alain Corbin. Charting the Cultural History of the Senses, in D. Howes ed., Empire of the Senses, Oxford: Berg. 1990, p.135.

后他又从声音的视角撰写了《乡村的钟声：19世纪法国乡村的声音及含义》；他的其他著作也围绕人类学和感觉研究之间的对话予以展开。马文·哈里斯的《好吃：饮食与文化之谜》以文化人类学的方法，兼顾文化、社会、生态、生物等自然科学和人文社会科学中的跨学科理论，国内学者叶舒宪就此指出："文化的和社会的问题从来不是孤立的，总是同更加广阔的经济、生态、地理和人种、人口等大背景联系在一起的"①。2014年起，以综合的、多感官的对感觉文化的理解开始大量涌现，加拿大康考迪亚大学康斯坦斯·克拉森教授牵头编写的六卷本《感觉的文化史》探讨了古代、中世纪、文艺复兴等六个阶段的感觉历史，每册均深入到具体的感觉文化生活，成为西方感觉文化史研究的代表著作，其中《感觉的世界》《触觉之书》和《最深的感觉：触觉文化史》影响深远。

西方在进行触觉感知的艺术创作和研究方面，侧重于对三个层面的关注：一是艺术材料的触觉性特征，二是艺术形式和风格上的触觉特性，三是创作过程中的触觉感知。当三种特征被凝结在一起时，就成为伯格森等人所关注的感知领域。

首先，材料的触觉性。20世纪著名的"未来主义"运动的发起人菲利波·托马索·马里内蒂就利用触觉这一特征进行艺术的创作，他充分考虑了鉴赏过程中的触觉作用与审美及情感体验等方面，他尝试在作品中通过锡纸、海绵、羽毛等不同材质组成的艺术品提升皮肤的敏感性，以达到"手之旅"的触觉体验。由于他在感官方面的重视，使其所定义的Tattilisimo被视为多感官演进的未来主义的核心。在部分艺术家眼中，触觉作为"视觉的纹理"而存在。他们认为纹理是指物体表面的触觉品质，或者这些品质的视觉表现②。他们通过触摸来获取进一步的审美体验。很多艺术家也通过这一点来增加作品的创新程度，比如梅拉·奥本海姆的马草杯以一种"实际纹理"打破惯常的光滑特征的杯子，利用皮毛和木材制作，通过一种反差给观者以

① 叶舒宪. 饮食人类学：求解人与文化之谜的新途径 [J]. 广西民族学院学报（哲学社会科学版），2001（02）：2-4.
② [美] 帕特里克·弗兰克. 艺术形式 [M]. 俞鹰，张妗娣，译. 北京：中国人民大学出版社，2016：88.

深刻印象。凡·高的《星空》则是通过一种"模拟纹理"展示了触觉式厚涂所传达的画家的炽烈情感。

其次，艺术形式和风格上的触觉性特征。艺术史上有不少学者对绘画风格展开视觉性和触觉性的相关讨论，如上述提到的李格尔、沃尔夫林等。此外，马丁·杰曾将巴洛克与文艺复兴时期的绘画做比较，他认为巴洛克的视觉体验具有强烈的触觉特征，而这种触觉特征成为避免视觉中心主义的特质。另有不少艺术家、建筑师也出于同样的动因致力于通过加强物质性及可触摸性消弭这种虚无感，以恢复和重构人在世界中的身体感及切实存在感。

国外在艺术创作过程中的触觉感知研究，主要集中于雕塑艺术中。温克尔曼在描述塑像时曾提到："与其说其目的是视觉的关照，毋宁说是为了触觉的享受。"他认为古希腊艺术是触觉艺术的典范。沃尔夫林在谈到雕塑时认为，雕塑中的线描风格追求轮廓线，以此达到对形体塑造的可触觉性，而涂绘风格则突出对轮廓线的否定，由此失去直接的可触觉性。米开朗琪罗就追求纯粹剪影轮廓雕像；而贝尼尼则排斥形体用轮廓线表现自己，摒弃可触知的追求，以期达到一种运动和无休止变化的特征，他关于触觉感知方面的讨论更多集中在风格方面。

再次，创作过程中的触觉感知。在西方绘画史上，艺术家也通过笔触风格完成自我的风格设定。比如西班牙画家委拉斯贵兹以及荷兰的哈尔斯能够通过十几个笔触表现出其他画家一千多笔才能达到的效果。在进行创作时，笔触也能反映艺术家的性格，比如马奈的笔触是丰富多变的，有一种持续而优雅的流畅感。西方绘画中强调的运笔是注重笔触与画面各部位的相互呼应以及和谐感的营造，笔触成为赋予画面构成的压力及张力的重要因素。

但是中西方在笔触方面的诉求却有所不同，西方强调形式和感情，中国却重在从笔触之中寻找一种筋骨之气，正如宋徽宗的瘦金体，在运笔方面灵动快捷，从笔迹来看整体感受是"至瘦而不失其肉"。西方有不少关于中国书法的研究，英国现代形式主义美学家和批评家弗莱是典型代表。他基于谢赫的"气韵生动"提出了"书法式线条"这一理论，并且着重强调书法是"身体姿势的视觉记录"。他在《论美感》中指出"所画出的线条是一种姿势的

记录""用手运笔时像用毛笔在表演一段舞蹈",可见,在他的认识中,创作者不仅是身体的运作,更是源于艺术家意识和身体深处的"富有气韵"的线条以及"感受力的自由表达"①。

对于上述三种融合,美国哲学家、环境美学家伯格森在1970年总结了审美感知变革所引发的几大影响。他所主张的审美感知受到以下几方面的影响:其一,审美感知能力的扩大。这种扩大主要表现在从视觉、听觉到触觉及其他感知渠道和形式的扩大,还表现在除了艺术品之外的感知者、艺术家及表演者身上,其结果是形成了一个共享的审美情境。其二,审美对象从被动到积极。审美对象不再是远离艺术品的间离性审美主体,而是沉浸式的、互动式的并且随之受到影响的身体和情绪。其三,欣赏者更为积极地参与审美过程。艺术对象、艺术感知者、艺术家和表演者之间的区别渐进模糊,在审美体验中变得具有连续性,成为一种新的审美场及审美情境。这种"新的审美场"的提出有其特定的时代背景和艺术背景——第二次世界大战后艺术在创作方式、使用媒介与材料、与文化的关系等方面发生了深刻而迅猛的变革。

值得一提的是,在科技发展所影响的生活应用方面,不论我们对触觉文化的态度如何,触觉文化和触觉感知已经势不可挡地开始在我们的社会生活中占据一席之地。早在20世纪末,随着计算机及数字技术的发展,就出现了虚拟现实,通过触觉它帮助我们在虚拟的世界中交互。同样,通过触觉人可以体验数字博物馆,可以进行游戏挑战。现在,在科技及人工智能的发展下,我们的生活出现了更多的虚拟操控,工程师极尽所能模拟出一些触觉体验,试图帮助我们获取真实环境下的身体感受。比如手机的触感灵敏度等相关设计均被纳入交互设计之中。1992年,尼尔·斯蒂芬森在《雪崩》中第一次提及"元宇宙"这个概念,勾勒出了一个通过虚拟增强现实构建的平行于现实世界的虚拟世界,是一个具有链接感知和共享特征的3D虚拟空间。比如2020年5月,美国加州大学伯克利分校在《我的世界》建造了一个模拟的

① [美]帕特丽卡·劳伦斯著. 丽莉·布瑞斯珂的中国眼睛[M]. 万江波,韦晓保,陈荣枝,译. 上海:上海书店出版社,2008:573-574.

3D校园，毕业生们在模拟复刻的体育场共同参加了虚拟毕业典礼，全程通过twitch直播，甚至和现实中一样，学生们也有了抛帽环节。人工智能、互联网使传统社会的事件发生了改变，现实与虚拟之间的关系被打破，界限被消弭。触觉感知在科学技术的推动下，愈发被关注，也逐渐被运用、被实现、被体验。

在文化遗产领域，许多学者都在探索保护、传播和展示的方式，其中不少涉及触觉的理论和实践。比如，制作触觉仿制品供观者感受器物的质地，由此获取更多感官通道。然而，这里的关键问题在于，触觉给予每个人的感受是不同的，一件器物的触觉感受也体现在多方面，我们应该保留哪部分特征，以展现该器物的文化内涵？部分神经美学家立足自己的学科给出了建议，比如有部分学者通过检验触觉美学的神经基质，有人通过神经影像结果强调特定脑部区域对具体"触摸愉悦"反应的事实[①]；另有一些学者从脑科学的角度给予专业的研究，比如对脑部不同区域的结构，报告了产生审美愉悦的编码。

除了艺术理论所涉及的人文学科外，科学是人类认识世界的基本路径和主要方式。众所周知，2021年诺贝尔生理学或医学奖颁给了美国科学家David Julies和Ardem Patapoutian "以表彰他们发现温度和触觉的受体"[②]。这一成果昭示着在科学领域中触觉得到了足够和充分的重视。在科学领域，最早被关注并受到重视的也是视觉[③]，而后是嗅觉研究，20世纪90年代，发现了嗅觉受体分子家族；嗅觉之后是味觉研究；从2000年开始，陆续发现了感受五种基本味觉的细胞类型及分子受体。2021年，触觉浮出水面并以其受体发现而获得诺贝尔荣誉。由此可以看到，人类历史和社会发展的过程中，纵然学科的差异很大，但是人类关注的对象却如此相似。

在上述篇幅中，我们追溯了中西方世界中的触觉文化史以及触觉感知对

① ［意］阿尔贝托·加拉切，［英］查尔斯·斯彭斯. 人类的触觉——我和我触手可及的世界［M］. 武汉：华中科技大学出版社，2018：263.

② "for their efforts to safeguard freedom of expression, which is a precondition for democracy and lasting peace" https://www.nobelprize.org/2021.10.3.

③ 1967年的诺贝尔生理学奖得奖的内容是"通过生物化学手段揭示rhodopsin感光的生化反应"。

不同学科方向的影响乃至应用。当下社会，当触觉行为在日常生活中司空见惯，科技之下的触觉，是一种以交互为目的的抽象性、符号化的行为感知，真正立足自然的身体的触觉行为是本书讨论的重点。我们选择将中国传统玉器艺术作为触觉研究的具体对象，力图在这种触觉感知中展现人类学的背景和民族的文化基因，探索一种立足于中国传统身体文化的、结合了感性和知性的触觉文化。

综上所述，以往人们研究玉器时通常采用考古学、艺术学、文化研究等方法，为我们总结和呈现了丰富的玉器艺术发展面貌及其背后的艺术审美和文化信仰。但是，这些研究多数建立在以视觉为基础的思考之上，很少从触觉角度去考察玉器；而现实却是，在历史上的场域中，人和玉器之间发生了如此多的触觉现象、触觉感受和触觉审美，触觉才应该是人们把握玉器最直接的方式，也是中国艺术传统构建和感知艺术的最为显赫的方式。

四、本书相关概念厘清

（一）玉石、玉器、玉文化

1. 玉石

"玉，石之美者。"玉石是指未经雕琢的媒材原料，玉器则是在一定历史时期，承载了具体物质和精神功能的器物，二者界限明晰，但从传统意义来看，典籍中多以一个"玉"字进行概括。而现代人理解玉亦有狭义和广义之分。从狭义角度来看，矿物学解释为"玉是一种白色或绿色结构致密石料的总称"；而广义的解释为"石头的一种，质细而坚硬，有光泽，略透明，可雕琢成工艺品"。人们更为科学地将玉和玉石进行区分。由此，在本书的概念界定中，将玉理解为和田玉、青玉、白玉为主的玉石，将翡翠、玛瑙等排除在外。

新石器时期，人们对玉和石头有了初步的区分。中国的玉器主要分为软玉和硬玉，软玉以和田玉为代表，硬玉以翡翠为代表。中国是产玉大国，

《山海经》记载的有149处产地，又记载："又西三百五十里曰玉山，是西王母所居也。"这里描述的玉山在现实中的原型就是和田古城，和田位于横穿西域的丝绸之路南道，中国古代所用的软玉几乎皆源于此。经当今研究者考证，现有400多个玉石产地。常见的玉有新疆的和田玉、陕西的蓝田玉、辽宁的岫岩玉、河南的南阳玉、甘肃的祁连山玉、吉林的长白山玉、青海的墨绿玉，其中和田玉最受青睐。

和田玉的发现和使用历史有五六千年之久。先秦文献中称和田玉为"月氏之玉"，后历经"昆山之玉""于阗玉"的称谓，自清代才开始被称作"和田玉"。明清时期，玉石以进贡的方式运到朝廷之中，这时的玉不仅是一件美物，更在于其背后的政治权力的彰显。根据颜色，和田玉又分为白玉、青玉、碧玉、墨玉、黄玉五大色相，其中最高品质的玉石色质被称为"凝脂"白玉，色如羊脂，质地油润细滑，亦称"羊脂玉"。和田玉按照产地又可细分为山料、山流水、籽玉三类，其中籽玉最为名贵，它采自和田两河（喀拉喀什河和玉龙喀什河）河床之中，是举世无双的瑰宝，正所谓"夜视月光盛处，必得美玉"。从商代妇好墓出土的玉器可见，商周时期开始人们对玉质有了更高要求，开始以和田玉为主。对玉石的品级划分是促使玉器成为艺术的前提和基础。

2. 玉器

《说文解字》曰："器，皿也。"而"皿，饭器之用器也"。由此可见，"器"一般指代具有特定功用性的事物。《礼记·学记》云："玉不琢，不成器"。这应该是最早提到"玉器"这个专有名词的典籍[①]。玉器是以玉为材料，按照特定的工艺流程所制成的器物。玉器在不同的时代成为社会制度、礼仪信仰、文化艺术的重要载体，正如《易经》所言："形而上者谓之道，形而下者谓之器。"玉只有成为器，才会承担其审美、象征和隐喻的价值。正所谓"玉虽有美质，在于石间，不值良工琢磨，与瓦砾不别。"从工艺的范畴来看，玉石不经过琢磨，和破碎的瓦砾没有区别。

① 尤仁德. 古代玉器通论［M］. 北京：紫禁城出版社，2002：1.

 杨伯达先生认为，玉器是"经过人们加工改造过的玉，具有几何形体或肖生等新造型，以适应新的社会需要的实用性工具、器皿和非实用性的饰品、美器、神器、祭器、礼器、佩饰、摆设以及绘画性的、雕镂性的艺术品等"[①]。他将玉器划分为实用性和非实用性两类。实用性玉器包括生产工具，如新石器时期的斧、铲、凿、刀等，生活用具包括玉樽、玉杯、玉梳、玉盘等。非实用性玉器包括祭祀用玉、权力用玉、财富用玉、礼乐用玉以及殓葬用玉。

 从玉器鉴赏层面而言，可以通过料、工、形、纹四个方面来把握。"料"专指媒材，包括玉石的产地、类型、色彩等相关因素。"工"则是指使用制玉工具通过对玉石的切割、打磨、雕刻进行的工艺流程。玉器的工艺发展也历经了不断改进的过程，从石器时代以打制、间接打制和磨制的"先玉器工艺"，发展到因砣机发明和应用带来的专业化制玉工艺，使得玉器的发展趋向精致化、细密化、立体化、镂空化和艺术化。"形"是指玉器呈现的圆雕或者片雕的器型特征，以新石器时期造型为例，片雕有玉戈、玉刀，圆雕以人物、动物居多。不同的器型彰显了各自的时代文化特征，如红山的玉猪龙、良渚的玉琮、战国的玉佩、汉代的玉衣、唐代的玉飞天、宋代的花形玉佩、明代的玉文房四宝、清代的玉山子等。"纹"是指依托于玉器的器型附着于玉器的纹饰，其面貌受制于时代风格、地区特点和个人风格，起着"功能性、功利性或装饰性"[②]的作用。不同历史时期常见的纹饰表达题材各有不同，良渚时期的神人兽面纹，先秦时期的龙纹、蟠螭纹、谷纹、蒲纹、回纹、云纹、饕餮纹、花卉纹都是常见的纹样表达。总而言之，玉器是料、工、形、纹的总和，是历史的产物，携带了鲜明的时代特征。

3. 玉文化

 玉文化是指玉器在历史特定环境中，作用于原始巫术、丧葬祭祀、礼仪文化、社会生活等方面的文化特征。玉文化广博深厚，所承载的物质和精神

① 杨伯达. 中国古代玉器探源［J］. 中原文物，2014（02）：54-58.
② 杨伯达. 中国史前玉器史［M］. 北京：故宫出版社，2016：74-77.

内涵是其他艺术形式所无法企及的。玉文化无论作为品德还是品形都是至高的，它还和儒、道、佛文化紧密相连。比如"佩玉载德"反映着儒家的君子观念，"好玉不施雕琢"蕴藏着道家"无为"之思想哲学，佛教题材往往是借由玉器为载体进行教义的呈现与传播，如唐代就有不少以飞天为代表的佛教题材玉器。

20世纪末期，杨伯达、姚士奇、曾卫胜、叶舒宪等专家学者均致力构建"玉文化"理论。"玉文化"的理论框架显现出作为交叉学科的特性，它与政治学、社会学、宗教学、天文学、哲学、历史学、文学、社会学、艺术学、美术学、地质学等范畴紧密联系。玉文化成为构建中华民族文化的重要内容，贯穿近万年历史，呈现出广博的文化特性，这是其他青铜器、彩陶等器物艺术所无法比拟的，因而成为最能象征中国历史的艺术形态。尤其是和田玉所体现出的独特的玉文化特征，杨伯达先生将之总结为三大文化基因，即玉德学、玉美学和玉神学[①]。

在中国的玉文化语境中，与玉相联系的事物都是美好的事物。王者为玉，最高等级的天帝是"玉帝"；最美之佳人为"玉人"，玉人之手谓纤纤"玉手"；此外"玉音""玉食""玉容""玉宇"中的"玉"均是"美"的代名词；形容男士经常用"温润如玉"，形容优雅的姿势为"亭亭玉立"，高尚的品德为"冰清玉洁"，比喻满腹经纶、富有才学为"抱玉握珠"……诸如此类，不胜枚举。"玉"成为一切美好事物的代名词，如"一片冰心在玉壶""宁可食无肉，不可家无玉"。玉也比拟了精神品德及高尚的情操，比如"宁为玉碎，不为瓦全"。这种独有的玉文化内涵植根于中国传统历史和文化中，造就了独特的民族精神和审美文化特征。"玉"入人名，往往同时出现在男性与女性的名字之中，承载着对外貌、气质、品德的一种期待和憧憬，代表了长辈对于后辈的美好祝福。此外，玉文化还与很多事物联系在一起，并有指代功能。比如，在和月亮相关的指代中，新月为玉钩、弦月为玉宫、满月为玉轮；在和月亮有关的传说中，有玉兔、玉蟾等。玉文化在历史中的地位和价值，成为贯穿中国历史文化的最为独特的代表，并得到了广泛的认同。

① 杨伯达. 中国和田玉玉文化三大文化基因论 [J]. 文博, 2009（01）: 3-13.

（二）触、触觉、触感

1．触

触，《说文解字》注："抵也。从角蜀声。"此外，在汉语语境中"触"还可引申出几种基本的解释。其一，意为碰、撞，可组词诸如触电、触摸、触发；其二，意为遇见，组词如接触、触目惊心、触景生情、触类旁通；其三，意为因某种刺激而引起感情变化，组词如感触、触动、忽有所触；其四，意为刺激、干犯、冒犯，组词如触怒、触犯。除此之外，释家还将"色、身、香、味、触、法"并称为"六尘"。"触"在此为身体与外在事物接触所引发的诸多反应。综上，触的基本字义，是以物理或非物理方式"接触"具体的人、事、物或抽象的情状、景色、规则。从物理上的接触和触碰，到引发联觉和情绪，直至生发出心灵层面的情感和想象。"触"不能被简单理解为一种具体的感官或者行为。"所触之物"也绝不仅仅是某种物质实体。这是本书探讨触觉审美范式和触觉感知文化的基础。

2．触觉

《柯林斯英汉双解大词典》对五感如此表达："She can see, hear, touch, smell, and taste."（她看得见、听得到、有触觉、嗅觉和味觉）。在这里触觉作为感官对应着英文中的touch，而英文中的"sense of pressure"（压觉）以及触觉刺激（tactile stimulation）同样可以纳入汉语中"触觉"的词义范畴。

《新华字典》中将"触觉"解释为："皮肤、毛发等与物体接触时所产生的感觉；动物在接触固态物体时所引起的感觉。"即"皮肤、毛发等"都作为一般意义上触觉的感知器官，引发触觉感觉的条件则是物理层面的"接触"动作。

在人类的皮肤的表面散布着大小不同、分布不均的触觉接收点，它们亦存在着敏感程度和触觉反应类型的差异，这意味着人类的整个身体都可以作为触觉感官。皮肤刺激的感官效果叫作皮肤敏感性，一般情况下手指的指腹触觉接收点最多，感受也最丰富和敏锐。头部次之，背部和小腿最少，由此

它们的触觉相较迟钝。一般而言，只要在皮肤表面下的组织发生位移就会引起触觉感受，小到0.001毫米的阈值范围即可产生触觉刺激①。就性别而言，女性较于男性在触觉上更加敏感。

就触觉类型而言，皮肤上不同类型的触觉感受器帮助我们建立不同的触觉感知模式，目前触觉可以被识别归纳出的类型有三种：第一种，不同的热感受器，可以区别冷热及其温度；第二种，专门的痛觉感受器，可以识别机械、热和化学等各种损伤下产生的痛觉；第三种，感受力量和压觉的本体感受器，用于识别皮肤、肌肉和关节中追踪运动、伸展和力量。此外，触觉感受器还存在着一些与情绪直接相关的特定神经通路，因此触觉往往直接联系了情绪。

以上我们所说的"触觉"是一般意义上的具体接触，实际上建立在触觉经验上的触觉想象以及文化层面的"无形之触"也可以作为广义上的触觉模式丰富触觉的意义和内涵。本书将"触觉"理解为一种激发触觉感受的综合能力，触觉不仅仅包括"触"的行为，同样包括"触"的方式，触觉能力作为一种建构审美鉴赏范式的感官能力是本书讨论"触觉"问题的核心。

3. 触感

触感即触觉行为之后所产生的一系列感受。早在先秦时期，《易经》中即存在中国感知文化的滥觞，《易经》的"咸"卦，《象》曰："咸，感也"。一"心"之差则暗示了一般的感官感受逐渐步入心灵体验，从而打开"天地感而万物化生"的境界通路。《礼记·乐记》云："凡音之起，由人心生也。人心之动，物使之然也。感于物而动，故形于声。声相应，故生变；变成方，谓之音"。"物感说"首先揭示了主体和客观事物之间的微妙关系，进而到了魏晋南北朝时期发展为一种艺术创作的契机。刘勰在《文心雕龙·明诗》中谈道："人禀七情，应物斯感，感物吟志，莫非自然。"人在自然中与客观的物发生接触和关联，从而兴发情感，触动联想，这是中国古代传统的

① ［美］托马斯L.贝纳特. 感觉世界：感觉和知觉导论［M］. 旦明，译. 北京：科学出版社，1983：133.

艺术想象思维。

而触感同样可以作为心灵感受和艺术想象的感觉基础。在中国传统艺术范畴中，从书画到金石，从音乐到舞蹈，"触感"实际上无处不在。如白居易《琵琶行》中的所描述的琵琶演奏技法："轻拢慢捻抹复挑"，通过手指以不同的弹奏技法"触"动琴弦，从而达到了"大弦嘈嘈如急雨，小弦切切如私语"的艺术效果。中国书法艺术在书写和观赏过程中亦是通过对触感的捕捉得以实现，"触感"一方面可表现于书法创作中执笔方法和书写姿势，如许多书家提倡由二王所传、经唐代陆希声所阐的"撅、押、钩、格、抵五字法"，概括了每一个手指在运笔过程中的位置、方向和力道。另一方面，在书写过程中通过正锋、偏锋、藏锋、落锋和裹锋等一系列变化，最终使得书法作品呈现出所谓使转、提按、翻断和飞白的触感想象。而本书所论述的即是以触觉作为审美范式，以触感作为美感通路的玉器艺术。以"触觉"的感受行为为起点，经由触感的想象和转换，最终发展至审美层面的体悟和升华。本书将触觉审美活动过程中一系列的审美感受统称为触感，即触觉美感。由此，触感的发现、判断、转化、想象成为中国触觉艺术审美感知的路径和方法。

五、小结

本书立足艺术学学科，从"触觉审美"这一问题出发，选择玉器作为研究对象，理解和把握中国传统艺术中触觉审美的特征、机制和层次等相关问题。

在这个过程中，一方面，以触觉审美的角度重新观照中国艺术中的玉器艺术，讨论触觉感知下的质料、工艺、审美、文化等方面所显示的艺术特征。另一方面，以玉器为例，探讨中国艺术中触觉审美的存在方式、机制、形态及接受等相关问题。本书在研究方法上采取文献研究法和实物研究法。

文献研究法。通过收集、阅读和分析国内外学术文献获得资料，对艺术

学、玉器研究、身体文化、触觉感知及审美等相关知识进行系统梳理，为本书的写作奠定扎实的文献基础。主要包括以下几点：①通过阅读和整理玉器研究的相关文献，对玉器这一研究对象的时空定位、功能定位和审美定位三个方面进行横向和纵向的梳理，并进一步掌握玉器在历史中的使用境域、文化特征、工艺流程和审美特征等相关内容。②通过古今中外身体文化及审美感知理论，对现有国内外触觉感知与审美研究进行收集和整理，并通过比较的方法得出中国艺术场域中触觉感知的形态、特征及其表现出的审美特性。③结合中外审美研究理论，对玉器做出审美理论的研究考察，以触觉作为切入点，分析玉器独特的审美形态和审美价值，在研究中建立一套以触觉为基础的审美观念、审美精神。

实物研究法。艺术学研究尤其是以触觉为切入点对中国传统的玉器艺术进行再阐释少不了实物的研究。没有对艺术品实物进行近距离的观察和上手，一切理论就都成了空中楼阁。通过在博物馆对玉器艺术的观摩与研究，对玉器收藏品的上手与把玩，可以对玉器艺术的触觉特质拥有更为深刻而又具体的认识，作者在本书写作前期，通过各种途径，增加自己对玉器艺术的感知体验，以期为本书的撰写提供灵感。

本书的创新点在于研究视角的创新。在视觉文化兴盛的当下社会，我们试图在中国传统艺术之中体认出一种以触觉审美为特色的感知方式。近年来，中西方均围绕身体文化作出了很多讨论，与西方以视听器官为主的审美反应模式不同，我国古代的审美活动还注重感觉，审美生成路径不是基于模仿，而是"物感"。由此，本书选择玉器为具体的研究对象，对其进行触觉审美研究考察。玉器之于中国文化具有极其独特的价值和意义，无论从物质性还是文化性来说，其本身均具备丰富的触觉性特质与极高的艺术价值。因而，通过玉器的触觉性特质体认出一套审美范式和理论，从研究视角方面具有创新性价值。

本书的创新点还在于理论与话语的创新。一方面，本书选择玉器为具体的艺术形式，试图体认出一套以触觉为核心和导向的审美范式和艺术评价标准，由此所生发出的触觉审美问题可以帮助我们在对其他中外艺术形式或艺术现象的理解和把握中，更新我们的观念。另一方面，对触觉审美特质的关

注，能够为中国艺术理论独有气质的体认与独特话语的建构，提供一种学理层面的思考与学术层面的探讨，丰富中国艺术理论的话语资源，为中国艺术史的书写补充新的资料。

第一章

「玉器时代」的
提出与玉器艺术的确立

就中国独特的物质文化结构而言，玉器有其自成性、独立性和系统性特征，因而，中国考古界部分学者提出应当及时建构起「玉器时代」的文化概念，以重新审视玉器文化在中国艺术及文化研究中的独特地位。同时，玉器在彰显出颇具特色的历史价值和文化价值之外，其艺术价值亦是不容忽视的。因而，对玉器「艺术」身份的确认和将玉器定位为「艺术品」，是本书讨论的前提条件。

第一节
中国传统玉器的纵向考察

一、中国传统玉器与"玉器时代"

　　玉器是华夏民族最重要的文化基因，也是中华文明最直接的载体。它涵盖了矿物和文化的双重功能。在距今约一万年之前，先民们便用玉磨制成非生产性的器物，这标志着玉器在尚无文字记载的史前时代已经历了六千余年的发展。

　　玉石分化之所以发生，主要源自两个方面：一方面，玉石由于其在质料上的独特美感逐渐与普遍运用的石料区别开来。从100多万年前的元谋人时期开始，石器就已经成为工具和武器，坚硬的石头是早期人类生产劳动的助手。石料作为工具的优势在于其硬度以及可塑性。而从新石器时期开始，原始人在打造石器过程中将玉从石头中挑选出来，将玉视为一种有别于一般石头的特殊材料，玉作为"石之美者"从石器文化中跳脱并获得自己的独立身份。另一方面，玉石分化是由于玉石的特殊质地引发了初民的想象和崇拜。两个方面的因素促使玉与石在新石器时期得以分化，玉作为特殊的媒材被制为祭器以祀神灵、琢以瑞信象征统治权力，甚至在玉器的拥有者死后还要被殉入墓内。由此，中国的玉器文化在此基础上发生并发展了起来。

　　新石器时期，玉器文化在华夏大地上已经初步成型。玉器文化的初步特征表现为：其一，人们专程开采挖掘玉矿，为玉器加工提供原材料。其二，工艺渐趋成熟，效果具备美感。社会分工中出现了专门的制玉部门和技术人员，他们使用专门化的工具进行玉石加工，玉匠掌握了基本的钻孔、抛光等玉料处理技艺，在雕刻技法上已经探索了片雕、浮雕、圆雕、镂雕、阳线

雕、阴线刻等多种方法。其三，玉器已经具备了较为成熟和多样的艺术形式，甚至有些纹饰达到了相当精美的程度，同时具有较强的艺术、文化价值。其四，当时的玉器产量已经非常可观。从考古发现来看，出土玉器在多个文化板块普遍出现，并呈现出明显的地域特色。如特征鲜明的红山文化的玉猪龙、勾云形佩，良渚文化的神人兽面纹、玉琮、玉冠饰、三叉形器，凌家滩文化的鹰形猪、刻板玉纹、玉人，石家河文化的玉虎头像、璜形玉人头像等。

按照西方考古学的划分方法，人类历史的发展被划分为石器时代、青铜时代以及铁器时代。郭宝钧先生在20世纪40年代出版的《古玉新诠》中提出了对石器、玉器、青铜器的发展脉络及其关系的看法，他认为青铜器出现并得到充分的发展，石器逐渐式微，但玉器本质上虽为石，却能以昂扬的姿态继续发展。郭宝钧先生是近代最早提出"玉器时代"一说的中国学者。而后，张光直先生论述了玉琮在中国古史上的重要意义，并据此提出"玉琮时代"，特指巫政结合、特权产生的时代。他指出："西方考古学讲石器时代、青铜时代、铁器时代，比起中国来中间缺一个玉器时代，这是因为玉器在西方没有像在中国那样的重要。"[①]除此之外，邓淑苹、曲石、尤仁德、叶舒宪等学者都从不同的角度对"玉器时代"进行阐释分析。

玉器文化在中国历史悠久，不断更新的考古成果一次次刷新着玉器历史年代的上限。考古界曾公认玉器有着8000年的历史，其依据为历史上兴隆洼文化所出土的玉器。2017年，黑龙江饶河县小南山遗址出土的玉器，则证明玉器的历史至少可以追溯到9000多年前[②]。这也成为近年来最权威的说法。本书也认同考古界这一突破性发现。

从时间上看，人们最早使用玉主要是为了制作工具和饰物。杨伯达从功能上将玉器近万年的历史划分为三种类型：一是史前时期神玉功能的巫玉，以红山文化和良渚文化为代表；二是封建社会作为瑞器的王玉，这一时期玉

① 张光直. 谈"琮"及其在中国古史上的意义［A］. 文物与考古论集［C］. 北京：文物出版社，1986.
② 而后一年即2008年，又发现一件万年玉环，但缺乏系统和具有规模的发现，因而，学界尚未将玉器历史界定为一万年。

主要被用于宣示王权、象征祥瑞、区分等级；三是发端于五代、成于宋、兴于现代的民玉，这类玉主要用于把玩和装饰。玉器文化从新石器时期绵延至今，作为一种高层次的物质文化和精神文化载体，始终保持着坚韧的生命力。今天，我们将在漫长历史中持续发展的玉器视为一种艺术，需要对中国的玉器文化进行纵向考察。

二、中国传统玉器的历史沿革

中国传统玉器文化的发生和发展历史悠久，地域跨度极大。为了更清晰地梳理玉器的发展脉络，本节立足玉器的艺术特征，以时间为线索作简要概述。

（一）新石器时期玉器

新石器时期一共有十几个比较成熟的玉文化板块，杨伯达先生将史前玉文化板块分为东夷玉文化、淮夷玉文化、古越玉文化三大板块，以及海岱玉文化东夷亚板块、陶寺玉文化华夏亚板块、石峁玉文化鬼国亚板块、齐家玉文化氐羌亚板块和石家河玉文化荆蛮亚板块五个文化亚板块[①]。它们相互碰撞、渗透和融合，共同熔铸了中华史前时期的玉文化。相较于旧石器时期，新石器时期的超越首先体现在它明确了三种玉器类型，包含礼仪器、装饰品和生产工具。同时，在玉器的象征价值、审美价值和功能价值方面，完成了从感性到理性认识的跨越。在新石器时期的众多文化板块中，北方的红山文化和南方的良渚文化体现了当时玉文化发展的最高水平。

红山文化起始于五、六千年前，以牛河梁为中心，分布在河北北部、辽宁西部和内蒙古东南部。红山文化出土玉器较多，多用于墓葬，因而被指出

① 杨伯达. 中国史前玉文化板块论 [J]. 故宫博物院院刊，2005（04）：6-24+156.

"唯玉为葬"的文化特色[①]。在材质的选择上以透闪石为主,有黄白色、黄绿色、墨绿色等,质地比较细腻,略微有透明感。在器表进行抛光处理,且大部分的器型表面都没有纹饰,只有少部分器型在特定的部位有图线纹、线纹、瓦沟纹。红山文化玉器区别其他文化玉器最显著的特征就是瓦沟纹的起伏会随着体形的变化而变化,并且宽窄深浅都十分均匀。红山文化最具代表性的玉猪龙,不仅有装饰性,还具有图腾的意义。

良渚文化距今约四、五千年,南到浙江钱塘江、北到江苏常州,主要分布于环太湖地区,位于现在的杭州反山和瑶山附近,以瑶山、反山和福泉山最具代表性。其玉器的用途主要以日用、装饰和礼仪为主,是中国同时期的考古学文化中种类繁多、数量巨大的玉文化区域之一。其玉器的材质以透闪石为主,同时也有少量的叶蜡石,颜色以深浅绿色为主,体量较大,玉质单一。制玉工艺以线切割、雕刻等技术手段为代表,其纹饰主要有神人兽面纹、鸟纹等。良渚文化出土玉器有玉琮王和玉钺王,代表了我国原始文化时期南方玉器的最高水平。新石器时期红山文化的玉龙、良渚文化的玉琮等玉器,分别代表了我国南北两地玉器的工艺水平及文化信仰。

（二）夏商西周玉器

夏商西周时间范围是公元前2100年至公元前770年,彼时我国进入了第一个阶级社会——奴隶社会,这也是我国玉器在工艺方面的成长期。

在近年来夏商断代问题上,不少专家得出共识,河南偃师二里头属于夏文化,基于此,二里头所见玉器代表了夏代玉器的主要形态[②]。夏代玉器的风格,应该是红山文化、良渚文化和龙山文化向殷商玉器的过渡形态,体现了从新石器时期玉器到商代玉器的过渡性特征。

夏代玉器大多为兵器转化而来的礼器或仪兵类玉器,如玉戈、玉钺和玉刀。夏代是经历战争得以建立和巩固的政权,而这些玉兵器则是这种特定社

① 郭大顺. 红山文化的"唯玉为葬"与辽河文明起源特征再认识［J］. 文物,1997（08）：20–26+99.
② 李伯谦. 二里头类型的文化性质与族属问题［J］. 文物,1986（06）：41–47.

会文化形态的反映，代表着政权强化的精神力量。这一时期玉器的材质主要使用白玉和青玉，装饰较为简单，大多无纹，以质为美，多扁平几何造型，花纹多在器物的边缘，主要有直线纹、云雷纹等。

商代玉器主要分为前、后两个时期。前期种类和数量较少，造型简单，主要发现于河南偃师、湖北黄陂等地。长达250多年的商后期是商代玉器发展的高峰期，玉器和青铜器成为商代两大重要物质文化内容。以安阳殷墟妇好墓出土玉器为代表，同时四川、江淮、江南地区也多受此时风格影响，无论在器型和纹饰特征还是用途和性质方面，都体现出商代玉器的主要特质。种类主要可以分为生产工具、礼仪类玉器、装饰类玉器、陈设艺术品和日常用器等。材质方面，除了就地取材，还广泛选用岫岩玉、和田玉和蓝田玉等。商代玉器造型多为几何形式的直方形和圆曲形，朴拙生动，圆雕多见人物和动物造型，多用写实或夸张手法，且为满足不同的视觉审美需求采用不同的视角和动态进行形象塑造。同时，商代玉器的纹饰种类也极为丰富，主要为简单的几何纹或由纹路构成的形象，如直线纹、斜线纹、圆圈纹、勾云纹、龙鳞纹、饕餮纹和兽面纹等。同时，在工艺上，镶嵌工艺大大提升了玉器的艺术效果，增强了玉器的欣赏价值。

西周玉器与商代玉器可以说是一脉相承的，基本沿袭了商代后期的风格，但总体上有形式简化的趋向。西周玉器遗址主要以陕西、河南为中心，在迄今发现的2000余座西周墓葬中，大多数出土了玉器，总数可观，其中生产工具类减少，主要包括礼仪类玉器、装饰艺术品、丧葬用玉和玉质容器四类。其中玉覆面、璧琮组合、圭璧组合为周代新创形式。周代玉器在形制上多为片雕，圆雕较少。材质主要有和田玉、岫岩玉，还有少量玛瑙、绿松石、水晶等。图案以勾云纹、龙鳞纹为主，纹饰线条流畅，是中国玉器追求线条及曲线美的发端。值得一提的是西周崇玉文化的礼制化走向，它的发展更加突出了强烈的政治色彩。组玉佩在这一时期也开始兴盛，这种工艺以玉璜为主体，主要起到支撑和平衡的作用，其他组件点缀其间。在人们佩戴时，不仅获得了视觉美感，还能够感受到玉振之声，这为东周时期"君子佩玉以载德"的观念奠定了基础。

（三）春秋战国玉器

春秋战国时期即东周时期，时间范围是从公元前770年到公元前221年。玉器从功能角度来看，主要分为生产工具、装饰品和礼仪器。装饰用玉得到空前发展，占东周玉器总数的七成，主要分为服饰用玉和复合材料镶饰品。

玉器造型主要为人物型、动物型和几何型。东周玉器整体风格精美细腻，纹饰种类繁多，以阴线龙首纹最为常见，龙纹、凤纹、云纹、乳钉纹、蒲纹等也作为主要纹饰。春秋晚期首次出现谷纹，这可能与生产生活中谷物的大量种植密切相关，而谷纹和龙形玉器结合则成为祈雨文化的代表。除了谷纹、蟠虺纹、蟠螭纹也是本时期新创纹饰。纹饰多全面填充玉器的画面布局，满密均细。春秋战国时期多种新兴纹饰出现，呈现出多姿多彩的艺术形态，满足了人们越来越高的审美要求和精神追求。材质方面，东周玉器主要选择软玉，其中蓝田玉、南阳玉、酒泉玉较为多见。玉质色彩丰富。

战国时期，七雄争霸，礼崩乐坏。但战国七雄对玉器的追求或许反映了玉器对于王权象征的重要价值，著名的和氏璧的故事就发生于这个时期。这类象征王权的玉器材质精良，多采用和田玉，质地细腻。而受"胡服骑射"影响的战争形态和社会风尚的变化，组玉佩被改良为小巧玲珑的玉佩。

工艺方面，出现了锻铁造砣。相较以往的青铜砣，铁冶金属砣更具韧度和强度，用之刻纹能够使线条圆细柔丽，弥补了很多细微纹饰肉眼难以看清的遗憾，造就了历史上玉器工艺最为精致的时代。技术和工艺的进步也推动了玉器造型风格和手法上的多变，例如东周时期最为多见的龙首纹就出现了具象形、概括形、抽象形三种不同的风格。

同时，东周时期玉器承载了新的文化内涵。儒家思想家将玉器赋予道德内涵，例如孔子提出的玉之十一德说、管子提出的玉之九德说、荀子提出的玉之七德说等[①]，玉器承载的"德行"意味着仁、智、义、礼、信之五德，以此作为规约君子行为和道德的标准。至此，玉器从一种自然之物，被推崇至隐喻君子之道德的精神之物，奠定了几千年玉文化的基调。

① 杨伯达. 中国和田玉文化三大文化基因论［J］. 文博, 2009（02）: 3-11.

（四）秦汉魏晋南北朝玉器

秦汉魏晋南北朝时期的历史范围从公元前221年至公元589年。秦汉玉器继承了中原文化的现实主义传统及楚文化的浪漫主义传统。

秦代玉器出土主要分布于陕西、湖南、河北、河南等地，主要可分为礼仪用玉和装饰用玉等。其装饰用玉出土较少，精品亦少，主要有玉璜、剑饰、龙佩等；其陈设用玉最为精致的是西安市东张村出土的"云纹高足杯"，纹饰华丽，为秦代罕见的佳作，显示了秦代玉雕的高超水平。

两汉玉器出土主要分布在陕西、河南、河北等地，是迄今出土玉器最多的时代，精品多集中于诸侯王墓中。此时期玉器可分为礼仪用玉、丧葬用玉、装饰用玉、陈设用玉和玉质容器五大类。汉代是礼仪用玉和丧葬用玉极为发达的时代，装饰用玉也丰富多彩，品类繁多，工艺精湛。玉质容器的大量出现预示着玉器的发展已经逐渐从庄严的公共生活走向日常的私人生活，为唐宋以后玉器的世俗化奠定了基础。两汉玉器的纹饰与造型艺术也极为丰富，其纹饰被后世模仿至今，如螭纹、龙纹、凤纹、熊纹等。汉代玉器在材质方面多用白玉，而且出现体量较大的玉器，如大型玉璧、金缕玉衣等。四百余年的两汉时期是中国玉器史上最为灿烂辉煌的时代，形成了后世玉器艺术无法逾越的高峰。

魏晋南北朝时期，由于战争不断等原因，玉器的制作出现了数量少、品种少、工艺简单的现象。此时期的祭祀礼仪用玉、陈设用玉和日用器皿较为少见，并向简单化发展。此时期的玉器纹饰简单，素面玉器增多，抛光较为粗糙。材质方面多为青玉、青白玉，白玉较为少见。

（五）隋唐宋辽金元玉器

隋唐时期经济繁荣，政治安定，玉器的发展也出现了空前繁荣的局面，并且逐渐摆脱了神秘感，向世俗化发展。这一时期玉器多为佩饰、实用器和带饰，风格上则以写实为主，浑厚自然、气韵生动是其特点。隋唐时期制玉的工艺水平逐步提高，常见雕刻方式有阴刻、浮雕、透雕等，玉器纹饰主要

有几何纹和植物、动物纹样。值得一提的是，在唐代首次出现了花鸟纹和花朵纹，彰显出人们对自然的亲和以及物我和谐的审美追求。唐代玉器所用材质多为羊脂玉，同时隋唐玉器受雕刻、绘画的影响，无不充沛着阳刚之气。唐代出现了封建制度下的产物——玉带銙，显示出封建礼制中的等级观念。此外，花朵纹、花鸟纹和玉飞天是唐代区别于其他时期的玉器造型。同时，由于隋唐开放外交，与远近邻国有着密切交流，玉器的发展也呈现出一种融合并包的气象。比如具有波斯韵味的八瓣花形玉杯的出现，玉带銙上的伎乐纹饰亦是吸收西域文化的产物。唐代政治经济环境的开放，为玉文化的跨文化交流与传播奠定了基石。

宋代的玉器不再局限于统治阶级，而为社会各阶层所接受，开始逐渐商品化。宋代绘画和雕刻的进一步成熟对玉器产生了十分深刻的影响，充满画意的玉器占据了重要位置。以禽兽花卉为装饰主题的工艺之器增多，写实能力增强，既有实用性，又有较高的艺术观赏性。宋代玉器纹饰除人物纹、云雁纹外，其他如：植物类纹饰，主要有折枝花、牵牛花、凌霄花等；动物类纹饰，主要有孔雀、鸡、鸭、龟等；神兽类纹饰，主要有龙、凤、独角兽等。宋代还出现了较大的玉器市场和专门售卖玉器的店铺，朝廷也设置了专门的机构来管理琢玉业。

辽金由于是北方游牧民族建立的政权，所以玉器装饰多表现自然环境中的动植物。在雕琢技法上，辽代玉器更受唐代风格的影响，金代玉器更受宋代风格的影响。辽金玉器的纹饰主要以"春水"和"秋山"为主，并且纹饰并不单一，而是由几种图案组合而成。

（六）明清玉器

明清时期，经济文化繁荣，玉器无论从材质、工艺还是审美形式上，都是中国玉器发展史上的高峰。

明代玉器种类丰富。明代初期延续了元代玉器风格，在构图上讲究饱满，主要器型有玉带銙、动植物纹饰玉佩、日用玉器及文房用玉。中期由于经济繁荣，出现了较多的观赏陈设玉器，风格模仿商周青铜玉器。晚期从宫

廷王室到商人及文人雅士均大量地使用玉器，促使玉器的数量多具种类全，风格上追求繁华细密，趋于程式化。明代玉器纹饰题材空前繁荣，主要选用吉祥图案表现世俗文化内容，比如婚俗、福禄寿、八仙人物等神话传说。此外，这一时期的玉器还突出绘画纹饰特征，具有较强的文人画特征，这种艺术风格一直延续到清代。在琢玉工艺方面，大多数变化创新或者恢复宋元以前的传统，其显著特点是无纹和多重镂空的主体部位抛光使其平滑，产生玻璃质感的光泽，线条粗犷遒劲、圆润敦厚，时常与金银相结合进行镶嵌。

清代政治统一，文化与艺术达到了较高水平，宫廷造办处的"玉作"和苏州、扬州、广州、伊犁等地的民间制用共同发展，互相补充，出现了繁荣的制玉和用玉体系，为成就清代玉工艺文化高峰做出了贡献。尤其在乾隆年间，玉器发展呈现出一片欣欣向荣的景象。清代玉材来源充足，亦是和田玉使用的高峰期。玉器使用广泛，除宫廷用玉外，民间出现大量文房用玉、陈设用玉和佩饰用玉。从造型角度来看，主要以圆雕为主，典型的是《大禹治水》《秋山行旅图》等大型玉雕，在雕刻技艺上，采用镂雕、片雕、圆雕、掏雕等多种工艺方法，极尽细密之能事，体现了清代玉器纹饰繁多的风格特征。从纹饰角度来看，内容主题取材广泛，主要可以分为四大类：一是具有吉祥寓意的写实性动植物和人物图案；二是具有吉祥寓意的几何图案和抽象化动植物纹样；三是绘画风格的山水、楼阁、人物故事图案；四是御题诗、御制文作。在工艺上还有金镶玉、铜镶玉等镶嵌工艺的运用。

第二节
中国玉器功能的横向考察

玉器在近万年的历史进程中发展出了多种类型，根据玉器的功能可以分为巫玉、礼玉、装饰玉、丧葬玉、陈设玉、把玩玉等。只有对玉器的功能定位进行横向考察，才能够最终确立玉器作为艺术品的功能和价值，以建构和

界定玉器艺术。我们选择在历史中最早出现的玉神器、最普遍使用的玉礼器、最能体现古代中国人生死观念的丧葬用器以及和身体产生最多关联的装饰用器进行呈现。值得注意的是，在这四类玉器中，功能并不存在明确的界限，由于受到中国礼乐制度的影响，礼仪功能广泛地表现于多数玉器类别之中。对中国传统玉器的功能梳理，将有助于我们全面地考察玉器承载的话语和精神，理解玉器艺术背后深沉的文化积淀。

一、作为神器

人类一切思想和行为都是有原因的，其背后可以挖掘出集合了各种社会关系体系的客观规律。几千年前的史前，在生产力水平还停留在原始和初级阶段的新石器时期，玉器和玉文化缘何出现了高峰？许多学者较为相似的观点是原始宗教——巫术的盛行促进了玉文化的发展。玉器在宗教活动中成为重要的工具媒介，宗教成就了玉器在历史上的第一项重要的社会功能。由此，对于玉器的把握需要建立在对宗教及巫术认识的基础上，否则"玉、玉文化降为普通的、次要的矿物和器物附属物。"[1]玉曾作为神器的属性为玉器赋予了一层既神圣又神秘的光晕。

中国史前玉巫教是在特定地区、一定时间段内出现并得到巨大发展的"巫以玉事神"的原始宗教信仰和崇拜形式[2]。中国原始宗教经历了"以祝舞悦神"到"以玉事神"的长期过程。距今10000—4000年前这一段漫长的历史时期内，形成了高度发达的"以玉事神"的区域性巫教。距今4000年时，玉巫教已发展至顶峰，迄今发现的大量玉神器就属于这一时期。

玉器进入祭祀场所是玉巫教最为重要的标志，主要表现为以下几个方面：其一，玉器兼具实用和美化功能的以助视听用，如玉玦；其二，玉器作为信仰的物神和崇拜对象的灵物；其三，玉器用于身体（头、胸、腕、指）

① 杨伯达. 巫—玉—神泛论 [J]. 中原文物, 2005（04）: 63-69.
② 杨伯达. 中国史前玉神器探微 [J]. 故宫博物院刊, 2013（06）: 6-12+156.

以及衣服上的装饰品；其四，玉器作为神鬼食飨的供品。于锦绣先生认为作为灵物的玉、作为灵人的巫都是崇拜对象的神的"崇拜物媒"①。

不同的宗教有着不一样的神灵与媒介。在卡西尔看来，这种在广袤的大地上流传着的相似思维，可称之为"神话思维"。中国上古时期缔造了玉石神话，从而铸就了大传统中"以玉为神、以玉为天体象征、以玉为生命永生"②的象征观念，这也正是叶舒宪提出的玉教（玉石神话信仰）之根源。他在此基础上建立了"神话—物质—信仰—观念—行为—事件—历史"之间的因果链③。

由此可以推断，玉石分化的主要原因除了人们选择更好的材料用以装饰外，更为重要的原因是由于巫觋将"玉"送上祭坛，以玉祭祀天神及祖先。在玉器出现之前，必然存在着一个长期的被认知的过程。当玉的美被发现，并进而被认作具有超现实力量的神物，便奠定了巫术的基础。玉的神圣化促进了玉石的分化，人们将玉奉为更有神性的事物，为了增加对神的敬畏，人们寻找更好的玉料，不惜远距离采玉、运玉。叶舒宪在《玉教——中国的国教：儒道思想的神话根源》中谈到华夏文明发生背后的神话信仰时提出一个问题："玉的宗教算不算一种潜在的宗教？"④这个问题背后的目的是为中国传统文化以"玉教"为线索寻找一条新的根脉。他进一步分析，中国经典的儒家和道教都崇尚玉，可以由此推断玉教是中国初民时代的一种拜物教，这种具备宗教内核的玉崇拜支配了史前中国人的世界观和价值观。这些学者对玉在构建史前人类文化的重要意义的追踪，意在寻求一种本土文化的自觉，挖掘中国文化的特殊性。

玉神器在史前社会承担的是沟通天的功能，在之后的社会发展中，鬼神观念并没有全然消退，不同的时期有着不同的侧重和主张，历史文献中亦有不少记录。甲骨卜辞及《尚书》《国语》《左传》《诗经》等典籍中，均有使用玉祭祀的相关记载，如《左传》中"秦伯以璧祈战于河""乃遍以璧见于群望"等。

① 于锦绣. 漫谈"巫—玉—神"——中国五帝时代玉文化的原始宗教学研究［A］. 中国玉文化玉学论丛（三编·上）［C］. 北京：紫禁城出版社，2005：167-168.
②③ 叶舒宪. 玉石神话信仰与华夏精神［M］. 上海：复旦大学出版社，2019：510.
④ 叶舒宪. 玉教——中国的国教：儒道思想的神话根源［J］. 世界汉学，2010年春季号：74-82.

在所有出土的史前玉器中，属于玉神器范畴的有勾玉龙、玉勾形器、玉龟、玉琮、玉璋以及神徽纹玉璜等。凭借着一种以玉为媒的通灵思维以及由身及心的想象力，以玉器为物媒实现与神的沟通，一种强烈的主体感知能力就体现为触觉式的身体感知和想象。以良渚文化为例，巫师把自己装扮成神的样子，以此来实现对神权的掌控，这一切得以实现的理论根源曾在弗雷泽的《金枝》中有所解释，"事物一旦互相接触过，他们之间将一直保留着某种联系，即使他们已互相远离"[①]，这就是他所谓的"接触律"。比如冠状饰是神的帽子的形态，巫师将其戴在自己的头上认为自己也就具备了神的能力。

实际的出土玉器亦证实了新石器之后各历史时期中玉神器的存在。发展到商代，玉器与神灵相合成为商人用玉的特色，其用法胜过以往，在妇好墓中，玉簋、玉盘等盛具都是妇好生前用以祭祀天神、地祇和祖灵的祭器。到了汉代，人们又常常佩戴刚卯等用以驱逐疫鬼之物。安徽亳县凤凰台汉墓出土玉刚卯、严卯各1件，铭文内容与《后汉书·舆服志》所载基本相同，刚卯和严卯在《后汉书》中称为"双印"，其造型有人认为是从良渚文化玉琮形玉管发展而来，在汉代逐渐盛行。

玉神器帮助人们在不同的历史阶段侍奉神灵或者对抗鬼神，是人们在尚未对世界有科学认知的状况下，所选择的一种精神寄托。玉神器代表了中国的玉美学的衍变和升华，在神学和美学的相互促进和影响下，从而形成玉学理论的核心内容之一。

二、作为礼器

中国作为礼仪文化之邦，自古崇尚礼仪，玉作为礼的象征和载体更是成就了礼仪的体系化和制度化。正如古代"礼"字的写法，"豊"是"禮"的本字。"豊"，属于行礼之器，就其甲骨象形字的形态而言，上部的 和 就像许多打着绳结的玉串，王国维指出："像二玉在器之形。古者行礼

① ［英］J.G.弗雷泽. 金枝［M］. 汪培基，徐育新，张泽石，译. 北京：商务印书馆，2013：57.

以玉。"①下部的 即"壴",是用以陈列乐器的架子,表示敬奉美玉,击乐敬神。

礼的内涵丰富,有学者指出玉礼有广义和狭义之分。广义的玉礼,指的是玉在协调社会秩序、规约等级制度方面所承担的一种政治化功能。国内学者何宏波认为礼玉系统至少可以分为五大类型:第一,祭玉系统。在祭祀活动中作为祭品使用的玉礼器,即"六器"——璧、琮、圭、璋、琥、璜。第二,瑞玉系统。在人际交往等礼仪场合所使用的玉礼器,最典型的瑞玉便是"六瑞",持有者的身份不同决定了瑞玉的种类、大小、纹饰的不同。第三,仪仗系统。仪仗时体现使用者威严的玉礼器,如钺、戚、戈、刀、矛、剑,也包括一些玉质工具,如斧、铲、凿,由于没有使用痕迹,亦被认为用作仪仗,是可表达王权或军权的玉礼器。第四,服玉饰玉系统。用作身体直接佩戴的,如冠饰、玉玦、项饰、玉镯、玉牌饰以及用作服饰的组玉佩、玉带钩等。第五,葬玉系统。专指为保存肉身或者其他目的随葬玉器,如玉塞、玉握、缀玉覆面、玉衣及玉趾等。此类玉礼器少数是专门制作的、多数为日常所用玉礼器,有的或经过改制。

狭义的玉礼则指礼仪活动中涉及的玉器,以文献典籍《周礼》中关于"六器"(图1-1)和"六瑞"的记载为准。《周礼》载:"以玉作六器,以礼天地四方:以苍璧礼天,以黄琮礼地,以青圭礼东方,以赤璋礼南方,以白琥礼西方,以玄璜礼北方"。这里规定了玉器祭祀天地四方的秩序感,被视为玉器发展为礼玉的标志。玉礼同时规定了不同身份等级的人应匹配不同的玉

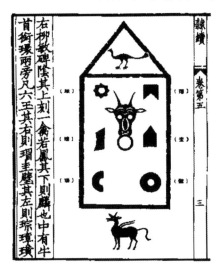

图1-1 汉碑所雕礼玉六器②

① 王国维. 观堂集林·卷六［M］. 北京:中华书局,1991:291.
② 殷志强. 中国古代玉器［M］. 上海:上海文化出版社,2000:13.

器："以玉作六瑞，以等邦国，王执镇圭、公执桓圭，侯执信圭，伯执躬圭，子执谷璧，男执蒲璧"。并将这六种玉器作为瑞玉，称之为"六瑞"。在玉器被政治化、礼仪化后的社会中，玉的拥有、佩戴和把玩需要考量身份等级。

周代是玉礼发挥最充分的年代，西周崇玉文化的礼制化，形成"礼玉文化"制度，天子、贵族通过玉来确立等级和权威等身份符码，达到维护与巩固统治阶级的目的，从而实现最高的"礼"的境界。天子在维护政治统治时，以圭、璧、琮、璋为主的礼仪器发挥作用，它们所象征的权力，是政治、礼法系统中统治阶级所用的一种工具，不仅用来彰显自己的身份地位和高尚品格，也用以规范自己的行为和修养。清代学者俞樾曾感叹："夫古人佩玉，咏于《诗》，载于《礼》，而其制则经无明文，虽大儒如郑康成，然其言佩玉之制略矣。"

礼乐文化造就了艺术的独特样式，礼乐表现于中国历史中的服饰、建筑、饮食等多种文化形态中，宣扬了正统观念下的国家和民族意志，规约着个人精神的表达。玉礼器作为这一场域中的物质实体，承担了封建社会结构的物质化及可视化的功能，并成为政治化的物质载体，植根于政治与礼制，贯穿了封建社会及文化的全程。

礼玉文化滥觞于周代。在当时社会，圣坛上的玉器是不可或缺的礼乐之器，表现等级和亲疏关系不可无玉；祭祀神灵及典章制度亦不可无玉；象征人伦道德、社会精神风貌仍以玉为主。玉器发展至世俗化后，尽管玉礼制度有所淡化，但是部分精神得以延续。唐代天宝年间，唐玄宗悔恨"以珉代玉，惜宝事神"的做法，认为此举破坏了礼仪祭祀等活动的神圣性，因此他发布诏令特别强调："自今已后，礼神六器，宗庙奠玉，并用真玉，诸祀用珉。如以玉难得大者，宁小其制度，以取其真。"[①]

从中国古代造字中，亦可反映玉礼，正如在中国文字中"玉"通"王"，三横分别是天地人，一竖贯通。中国文化的道统是天人合一的思想，在这种价值体系中，玉被称作天地精华的凝结之物。在这个意义上，腰间有玉之人便相当于王，这直观地显现出礼仪等级制度。类似的造字法还有"皇"，白

① 〔宋〕李昉. 太平御览［M］. 北京：中华书局，2000：1.

玉作为最名贵的玉器，只有天子皇帝之尊才有权穿戴佩饰。

《周礼》记载的内容表明，周人在玉器颜色、种类、尺寸、形制方面的体制化运用，反映出周代用玉已经步入制度化、礼仪化的秩序中。在西周至东周的贵族墓葬中，常常发现一种组玉佩（图1-2），就是将玉璜、玉璧、玉珩等多种小玉件，用线串联成的一组佩玉。组玉佩的结构共性是以玉璜为主体，间以其他小件玉饰，其他小件则根据地方文化特色有所差异。"行步则有环佩之声"印证了这种工艺的审美价值——在满足视觉观看的同时，还可以通过人走路带动的玉器之间的玉振之声，以达到听觉的享受。与此同时，这声音背后还体现着玉器规约着人们走路的节奏和姿态：走得太快，佩玉撞击声很乱，很难听；走得太慢，力度不够，又发不出撞击声；只有从容适度，不疾不徐，组玉佩才能发出和谐悦耳的声音。由此，玉器的礼仪化特征以"触"的方式展露无遗。组玉佩的长度越长、结构越复杂，证明主人身份等级越高[①]。与人身等高的组玉佩，并非贵族日常生活的佩玉，而是在一些特殊场合时作为身份符码才会佩戴的组玉佩，这种特殊场合或是朝觐天子、行聘礼，或是祭仪、礼乐等重大事件。组玉佩是为服务礼制而专门制作

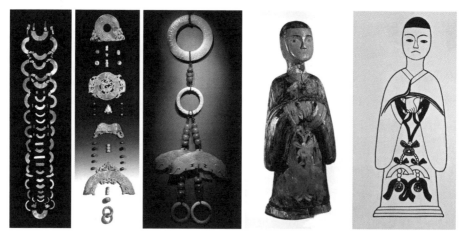

图1-2　两周时期玉组佩

① 孙机. 周代的组玉佩［J］. 文物，1998（04）：4-14.

的，它的文化内涵充满政治色彩。除了玉佩，其他玉器的形制和尺寸设计亦区分了使用者的身份等级及高低贵贱，以玉圭为例，可分为大圭、镇圭、躬圭、恒圭、琬圭、琰圭等。

梁漱溟先生曾指出，在中国的礼乐制度实现路径上，"抽象的道理不如具体的礼乐"，而"具体的礼乐则直接作用于身体，作用于气血"[1]。很大程度上而言，中国礼制的物质载体就是直接关联人身体的玉器，玉器从社会政治制度、礼俗交往、丧葬等级等多方面体现出礼仪文化，玉器对于中国的礼乐制度的实现发挥着至关重要的作用。人们将礼仪作用于形式化及艺术化的玉器上，礼仪由此接近了审美。

三、作为葬器

在中国古代，人们对生死的觉知还尚未科学化时，却对丧葬形成了一套详备的文化传统。丧葬礼仪是中国人生死观念的一种侧显，玉丧葬观念自史前时期开始出现延续了几千年，在丧葬文化中承载着重要的作用。墓葬出土的玉器都是经过精雕细作的，并非仓促而成，这证明了古人"事死如事生"的观念。

敛尸玉是服务死者亡灵的玉器，即玉明器[2]，使用玉器可以保护肉身不腐。《周礼》中的"疏璧琮以敛尸"，是有关敛尸玉的最早记录，至汉代出现金缕玉衣。常见的丧葬用玉还有琮、璧、钺等，它们往往搭配使用。墓葬中璧琮组合一般出现于大墓，如良渚文化时期寺墩3号墓内出土玉璧24件、玉琮32件，尤其是它们体型较大，这种组合符合《周礼·春官·典瑞》中"疏璧琮以敛尸"的说法。

① 梁漱溟. 中国文化要义 [M]. 上海：上海人民出版社，1949：98.
② 杨伯达. 关于玉学的理论框架及其观点的探讨 [J]. 中原文物，2001（04）：60-67+86.

表1-1 龙山文化至夏时期用璧、琮情况[①]

器类	王湾—新砦·二里头 2100-1500	石峁 2300-1600	齐家 2300-1500	月亮湾 ??-1550	陶寺 2300-1800	山东龙山 2300-1700	后石家河 2100-1700
璧琮类	—	璧	璧	璧	璧	璧	璧
	—	—	琮	琮	琮	琮?	琮?
	—	—	多璜联璧	—	多璜联璧	—	—
	—	有领璧?	—	有领璧	—	—	—
	—	牙璧?	—	—	牙璧	牙璧	—

　　《穆天子传》中记载，天子为盛姬建造"重璧之台"，此台状如重叠叠放的玉璧，故而名之。玉璧在墓葬中的使用，在新石器时期便是常见的现象。从器型上来看，玉璧为圆形，有圆孔，在异质同构的观念下似乎可以涵盖天圆之意。不论是头部、颈部、腕部、肘部，还是身体周围，都有玉器的摆放，此外，《庄子·列御寇》也有言："吾以天地为棺椁，以日月为连璧。"可见在某种意义上，玉璧和棺椁同样重要。诸此种种都足以证明玉璧在丧葬中的广泛使用和重视。

　　在丧葬用玉中，阴阳文化亦渗透其中，表达了当时人们对世界的理解和认识。随葬玉器还揭示着死者生前的身份等级。以先秦越国主要墓葬出土玉器为例（表1-2），最高等级墓葬——绍兴印山越王陵虽然被盗严重，但是其玉兵器和玉乐器仍能揭示其最高等级地位，因而被列为最高等级墓葬。无锡鸿山墓葬群中的邱承墩，因出土玉器有大量的玉覆面、玉带钩以及由龙形、龙凤形、云纹形、双龙首形及龙首形璜组成的"五璜佩"，因而被列为第二等级墓葬。同属鸿山墓葬群的曹家坟和邹家墩，因玉器数量极少、玉质以青玉为主、玉器型制和纹饰多为谷纹或者无纹饰的玉璧，因而被列为最低等级墓葬。谷纹一般见于较低等级墓葬。

① 邓淑苹. 玉礼器与玉礼制初探［J］. 南方文物，2017（01）：210-236.

表1-2 先秦越国墓葬用器及等级划分[①]

墓葬	佩玉		葬玉			玉器总计/件	玉器体现等级
	璜形佩	璧形佩	玉乐器	玉兵器	玉剑饰		
绍兴印山	不知	不知	有	有	不知	31	一级
无锡鸿山邱成墩	有	有	—	—	有	33	二级
长兴鼻子山	有	有	—	—	有	36	三级
杭州半山石塘一号墓	有	有	—	—	—	21	三级
安吉虎山	有	有	—	—	—	10	三级
东阳前山	有	有	—	—	—	3000	三级
绍兴凤凰山战国木椁墓	—	有	—	有	—	7	三或四级
无锡鸿山曹家坟	—	有	—	—	—	1	四或五级
无锡鸿山邹家墩	—	有	—	—	—	6	四或五级

　　而先秦鸿山贵族墓葬群的五个墓葬，亦可通过玉器数量、形制、玉质，分辨出其等级之差异。该墓葬群出土48件玉器，其中特大型墓葬邱承墩38件、邹家墩6件、曹家坟1件、老虎墩3件。其中出土玉器最多的邱承墩据推测为越国士大夫阶层，龙纹覆面、蛇凤纹带钩、龙凤璜、凤形佩等显示身份等级的玉器均出土于此。

　　丧葬功能的玉器，体现出中国古人"事死如事生"的观念，通过玉器的玉质、器型和纹饰等方面，还可以反映更多的社会问题。玉器作为随葬品不仅可以用来分辨墓主人的身份等级和个人品好。从宏观角度看，随葬玉器同样可以管窥当时社会的宗教崇拜和社会制度。

① 徐颖. 从杭州半山出土玉石器管窥越国贵族用玉等级 [J]. 杭州文博, 2013（01）：40–45+153–155.

四、作为艺术品

以上对于玉器的几种基本功能的分类，都是基于玉器在社会生活中的实用功能而言的。如果将玉器作为艺术品看待，则必须剥离其具体的社会功能，观照其作为艺术品的内在机理，发现中国玉器独特的艺术价值。

玉器从艺术分类上来说，应属于中国传统的雕刻艺术，有别于一般的雕塑艺术，"雕塑分为造模、铸造、雕刻、构造、组装几种方式，或者将这些方式结合起来。"①雕刻艺术有着雕塑艺术的一般特征，但并不具备"塑"的表现手段。雕刻是一种中国传统的艺术类型，中国雕刻"从雕刻选材、图像内涵、审美特征、造型规律、工艺技巧、装饰手法"等方面都存在艺术性特征②。除玉雕外，中国雕刻艺术还包含木雕、砖雕、石雕、牙雕、根雕等。相比较西方雕塑艺术对于"理想形式"的追求，中国雕刻更为注重根据媒材和质料的不同，以"天工之巧"得"自然之趣"，除了对于形式的自然圆融追求外，雕刻还必须凸显质料自身的物质特性，或者根据材料自身的状态"因材制宜"，玉雕在雕刻艺术中属于原材料昂贵且精美的类型。玉料的昂贵和稀有，以及玉料自身质地的精美，使得玉匠必须在雕刻过程中最大程度地保留和凸显玉石自身的质料美。同时，由于玉器与人类身体的特殊联系，使得对于玉器的鉴赏并非一种有距离的观照，而是展现为一种肉身与质料的纠缠，因此对玉器的雕琢存在一种身体性的指向。由此我们可以说，在玉器艺术的雕刻中，形式服从于质料，而质料契合于身体。

对玉器的理解必须首先剥离其原有的社会功能，然而在这个过程中也不能全然忘却玉器在历史中的具体存在。因为艺术现象本就处在一种极为复杂的内部与外部联系之中。如李心峰所言："其一，处于艺术世界内部的系统联系之中，其二，处于整个世界、整个人类所创造的世界艺术的系统联系之中。"③作为艺术品，玉器首先是历史中的具体存在物。玉器不同于一般意义

① ［美］帕特里克·弗兰克. 艺术形式［M］. 俞鹰，张妗娣，译. 北京：中国人民大学出版社，2016：268.
② 张道一，唐家路. 中国古代建筑石雕［M］. 苏州：江苏美术出版社，2006：6.
③ 李心峰. 艺术类型学［M］. 北京：生活·读书·新知三联书店，2013：36.

上的"纯粹艺术",从其诞生以来,就一直承担着极为厚重的历史使命。玉器与具体的社会关系和社会心理息息相关,然而这并不影响玉器在其内部世界高度的艺术价值。同时,玉器艺术同样"处于艺术自身与外部环境的系统联系之中,这种外部环境系统是由社会、心理、文化等各种因素构成的。"[①]这意味着玉器艺术自身构成了一个可以流通的系统,其一,玉器自身由于形式和质料的美感构成其作品内部的核心艺术价值;其二,由于玉器在历史中的社会功能,人们对玉器的价值判断和内涵理解作为一种集体无意识成为玉器艺术价值的外延,其丰富了玉器的艺术内涵,拓展了玉器艺术审美的广延性;其三,玉器艺术审美的触觉性与其在社会语境中的具体功用在这个流通的体系中相交融。

玉器艺术承载了神权、王权礼法、生命意识对其的赋魅,王权礼法的威严,天地人神的神秘,生死彼岸的轮回赋予了玉器艺术丰沛的艺术精神。而其天地孕育的内质,鬼斧神工的工巧成就了玉器艺术的血肉和筋骨。在漫长的历史中,中国人伴玉而生,因玉结缘。中国人的肉体生命不断地投入物质的长河中,而玉器则穿越了时间的风沙来到我们面前。玉器艺术是中国所特有的审美对象,这种独特的审美对象为我们深入触觉审美范式内部提供了一个绝佳的切入点。

第三节
玉器艺术:中国特有的审美对象

一、玉材是中国艺术特有的审美质料

宗白华先生曾提出中国艺术的三个方向和境界:"第一个是礼教的、伦

① 李心峰. 艺术类型学 [M]. 北京:生活·读书·新知三联书店,2013:36.

理的方向，第二个是山水花鸟画，第三个是石窟壁画类宗教艺术"①。他认为，玉器和三代钟鼎作为具有礼教和伦理特征的艺术类型，是中国艺术所独有的。

玉器之所以称为中国艺术独有的类型形态，原因有二：一是材料的独有性；二是礼教和伦理的社会文化功能。据《山海经》记载，中国产玉的地方共有149处，就现在来看，相关专家统计已达400处之多。丰富多样的玉石材质，是产生精美玉器的物质基础，也是玉文化诞生的前提。

新石器时期开始，人们就已经有了比较丰富的择玉的审美经验，并掌握了一定的鉴石标准。汉代开始，文人、士大夫注重玉色之美，每一种玉材的颜色和特征属性皆不同，如王逸在《玉部》中提出"玉有四色：赤如鸡冠、黄如蒸栗、白如脂肪、墨如纯漆。"明代高濂主张于阗玉有五色，清代陈性主张玉有九色，各个时期的文人不仅持续发展了玉色之理论，同时加深了人们对玉石的审美认知。至现代，地质科学家章鸿钊把玉石分为"琳琅""珍异""玉"三类，且将玉分为软玉和硬玉。

目前常见的玉种有和田玉、岫岩玉、南阳玉和翡翠等②。青田玉尽管理论上非常接近和田玉，但是本质上有着巨大差异，最重要的是和田玉在每一块玉石之间都存在着微妙的差异，并且其温润的特性，是其他玉石不能相提并论的，这种独异性凸显了和田玉的珍贵。玉器在新石器时期一般为就地取材，但随着玉文化在礼仪宗教方面的重视，不同产地的玉石或玉器也有了传播和流动。例如，商代殷墟的妇好墓出土的700余件玉器大多为和田玉，这也是和田玉在中原地区的最早应用。其后，自传说中的西周"穆王西巡"开始，新疆和田玉得到更为广泛地传播和使用，很多佩玉选择和田玉材料，可见人们对玉器的质料要求也在不断提升。在漫长的历史长河中，人们一方面发展制玉工艺，一方面继续寻找更好的玉料，共同推进了中国玉器艺术的进步，使之成为中国艺术所独有类型形态并且繁荣发展。

玉材的使用历经九千多年的历史，从其质料性出发，发展出广博、精深

① 宗白华. 宗白华全集（第二卷）［M］. 合肥：安徽教育出版社，2008：416.
② 杨伯达. 中国史前玉器史［M］. 北京：故宫出版社，2016：19.

和含蓄的文化特性。从玉材到玉文化，玉所承载的中国传统物质与精神文化，涉及宗教、政治、礼仪、审美等多方面社会文化现象，体现出重要的历史、艺术和审美价值。

将夜空中发光亮的月亮比作白玉是文学史上的惯例。诗人将玉与月亮类比，正是把握了玉材光润的物质特性和温婉内敛的内蕴。辛弃疾在《青玉案》中将玉壶比作元宵节的月亮："玉壶光转，一夜鱼龙舞。"[1]史达祖亦将玉壶比作清朗圆月，《喜迁莺·月波疑滴》云："月波疑滴，望玉壶天近，了无尘隔。"[2]玉还具有透、亮的物质属性，因此经常被用来比喻梅花、露水等自然景色，如苏轼《西江月·梅花》中对梅花如此描述："玉骨那愁瘴雾，冰姿自有仙风。"[3]词中以玉器比喻惠州梅花不惧瘴气所侵，写尽了梅花的风姿神韵，梅花冰雪般的肌体和神仙般的风韵跃然纸上。这首词一语双关，不仅将玉器的透、亮之自然属性和梅花相联系，还将梅花的品质比拟玉器的精神，用以表达人的坚毅品格，这都是以玉"冰清玉洁"的特质为核心进行的联想和想象。

在中华传统文化中，玉包蕴着中国人以玉文化为立足点而生发出来的丰富的意象，在整个世界范围内，玉材是中国所独有的审美对象。虽然如新西兰原住民也产生了有地域特色的玉文化。然而在如此漫长的历史进程中始终保持发展演变，同时深深嵌入其民族文化精神的玉文化，仅在中国存在。玉材寄托了中国人关于形象美和意境美的审美理想，体现出华夏文明的审美特质。

二、玉器艺术成就了中国独特的触觉审美

美国托马斯·门罗是较早关注审美形态学的美学家，在他看来，审美形态学是根据艺术作品的形式类型或构成方式来对我们所发现的东西进行分类。

[1] 唐圭璋. 全宋词 [M]. 北京：中华书局，2011：1884.
[2] 唐圭璋. 全宋词 [M]. 北京：中华书局，2011：2328.
[3] 唐圭璋. 全宋词 [M]. 北京：中华书局，2011：284.

　　玉器以一种器物的形式存在，从审美形态方面看，料、工、形、纹汇聚成玉器的基本审美要素，这些审美要素构成了一个独立的审美体系，也是研究玉器审美的基本路径。在这四个要素之下，蕴藏着许多复杂的变化过程与深刻内涵。以造型演变为例，虽然每个文化和历史时期的造型均具有明显的别他性，但它的改变是一个渐进式的蜕变过程，由一种风格转化为另一种风格需要经历较长一段时间的过渡，尤仁德指出这个过渡期约为200年。

　　玉器作为中国艺术的典型类型，其审美形态表现为一种独有的历史文化发展产物，是人们审美理想的集中体现，在不同的历史阶段呈现出不同的样态特征。玉器本身所具有的审美特征，体现出被中国传统文化观所影响的审美思维，其审美形态往往还表现了与宗教、哲学、文化之间的联系。

　　日本艺术学理论家渡边护依据"感觉性的分类"提出艺术可分为：视觉艺术（造型艺术）、听觉艺术（音乐）、依靠想象感觉的艺术（文学）、依靠综合感觉的艺术（戏剧、电影和舞蹈）。他的观点代表了很多当代艺术理论学者对艺术分类的相似看法。无论从感觉性、材料性还是其他视角出发，人们除了重视视觉艺术和听觉艺术，还会关注一些综合式的艺术类型，如视听综合艺术[①]。但即便如此，触觉仍难以进入艺术类型学的形态分类中。

　　导致触觉感知形态缺失的原因错综复杂，主要原因包含：其一，在艺术史的发展进程中，绘画等视觉艺术比重大，人们的感知方式主要来源于视觉并且保持了以视觉形式规律感知和鉴赏艺术的习惯。其二，西方历史上长久以来在文化上更为重视视觉审美，直接导致了对触觉审美问题的忽视。

　　近年来，随着人类学、民族学以及历史学科的发展，感觉文化逐渐受到更多关注，如20世纪丹纳的"环境说"和李泽厚的"积淀说"。丹纳在《艺术哲学》中提出艺术直观地呈现了一个地域的环境，也呈现了自然环境对人们心灵的缔造以及对艺术创作的影响。李泽厚的"积淀说"指出民族心灵是由意识形成的，是通过生产实践以及不断对环境和事物的认识而形成的，是它所面对的不同对象的种种体验。这样的环境观和民族观其实也为人们对"触觉"的关注提供了一个有利的视角。

① 李心峰. 艺术类型学［M］. 北京：生活·读书·新知三联书店，2013：36.

　　玉器何以成为触觉审美感知的载体？原因有二：一是玉本身具有温、润等可触性特质，是其他材料所不具备的，它在物质性层面就能唤起人们去触摸、去感受、去想象的意愿，从而成为触觉感知的基础；二是由于玉器承载了儒家所倡导的"佩玉以载德"的文化功能，这使得玉器不像西方石头一样以雕塑和建筑为目标，而成为中国人品德、把玩和审美的象征之物。玉器是一种特殊的、具有可触性特征的媒材。它在各个历史时期所表现出来的独特的艺术形式，均承载着其背后的社会礼制和文化信仰，玉器艺术因而成为中国文化的重要表征。本书将着力论述通过中国的玉器艺术建构起中国独特的触觉审美，以对玉器艺术的审美感知探寻触觉感知建构起审美范式的潜力。

第二章

光滑与温润：玉器媒材的触觉性表现

中国艺术的媒材体现着极强的『自律性』特征，这种特征自始至终贯穿于中国的艺术传统中，并鲜明地表现于两个方面：其一，材料与表现内容的适用性——『器以用为功。玉不为鼎，陶不为柱。』特定的媒材与其功用密切相连。其二，注重媒材在艺术形式、艺术功能以及艺术理想等方面显现出的独有价值。对玉器而言，『光滑』与『温润』，成为媒材重要的自律性特征表现。

第一节

媒材自律性及其触觉呈现

一、中国传统艺术中的媒材自律性

相对而言，西方的艺术传统更追求材料消融于艺术形式中，即一尊优秀的雕塑作品矗立在人们面前，他们便会把注意力集中在雕塑的造型美之上——而非媒材。例如，当欣赏米开朗琪罗的《大卫》（图2-1）时，人们会关注其矫健的身躯、发达的肌肉、精准的关节，沉浸于整个雕塑所呈现的崇高之美，似乎不去考虑这件雕塑的大理石质地。然而，如若想要玉雕也达到这种"材料消融于形式"的效果，无异于暴殄天物。因此，在玉器加工时，人们往往遵循玉石本身的媒材特征，精意覃思，充分利用和处理玉石的俏色，并采用俏雕①的手法达到凸显和丰富玉雕层次的效果。这个过程可谓是"循质而求华"。俏雕技法也是在人们对玉石媒材本身的关注过程中产生和成熟的。由于玉石在形成的过程中会形成一层包裹性的玉皮，而在周边自然环境的影响下，玉皮的厚度

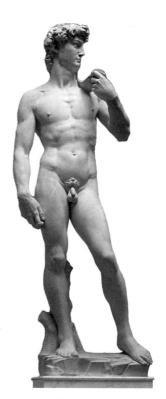

图2-1 《大卫》米开朗琪罗

① 俏色、俏雕都是玉器工艺加工过程中的常用专业术语，特指一块玉料上的颜色被运用得非常巧妙，利用玉的天然色泽进行相关主题的雕刻创作。

和颜色会产生许多变化，艺匠在琢玉的时候则会根据玉皮的天然样貌进行雕刻。这意味着玉雕艺术不需采用大刀阔斧的深度雕刻，就能达到凸显造型的立体效果，并产生丰富的视觉层次感。与西方雕塑的媒材大理石不同，玉雕的层次感有一部分来源于玉石媒材本身。

俏雕的处理手法是玉器艺术的重要工艺，这种工艺产生的本质是人们对玉石材料的重视。玉石媒材特征的灵活利用凸显了中国审美文化对材料因素的关注，这也是自然哲学观在中国艺术和审美上的一大体现，即按照自然原本的方式欣赏。例如，清代乾隆年间的《桐荫仕女玉山》（图2-2），采用的玉材是玉碗雕刻取料后的废料，玉工巧为施艺，构思出了一个极富意境的空间场景。整体造型上，该玉山以圆形作门，玉料色彩不均匀处制作为半掩的门。整个空间通过圆形门一分为二，区分出庭院前、后两部分。门外右侧站立一名女子，手持灵芝，周围雕刻假山和桐树作为背景；门内另一侧亦立一女子，手捧宝瓶，与外面的女子通过门缝对视，周围亦有芭蕉树、石桌、石凳和山石等背景。乾隆皇帝对这件玉器爱不释手，并在玉器底部阴刻了他的御制诗文，其文曰："和阗贡玉，规其中作碗，吴工就余材琢成是图。既无弃物，且仍完璞玉。御识。"这件玉器在雕琢的过程中，充分利用了玉石的"自然之形"和"自然之色"。

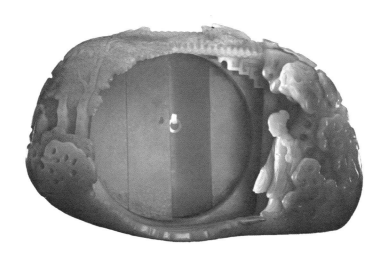

图2-2 《桐荫仕女玉山》清代

　　近现代以来，西方世界也逐渐开始重视艺术的媒材，比如美国艺术批评家格林伯格和弗雷德用媒介特殊性来理解现代主义，他们认为艺术和媒介有着适当的内在关系："某种艺术或媒介适合表现什么，它的限度是什么，怎样才算体现了其纯粹性。"[①]以媒介自律性的观点来重新审视作为中国传统艺术的媒材，亦会发现这种自律性主要表现出以下两点特征。

　　首先，在艺术构成中，材料与表现内容具有密切的关系，二者表现出高度的一致性。以中国书写材料为例，中国最早的文字是甲骨文，最早的书写材料是龟甲和牛骨，这两类材料通常用以占卜，而甲骨文所记载的则是占卜所实际应验的内容，以此凸显殷王的权威。商周时期，青铜器作为权威象征的器物从作为酒器的祭祀功能中脱颖而出，将殷王、周王赐封官职等事用文记录，并铭铸于带有神秘威严气氛的青铜器上，充分保证书写内容的权威性[②]。对于石碑而言，它亦体现出内容和形式的一致性，古人在祭祀之际会把对天的祷辞记录下来，后来为了保持祷辞的长存性和祭礼的神圣性，人们便采用具有耐久性的石头作为媒介记录祷辞，如石鼓、秦刻石。纵观我国古代先后出现的媒材，从龟甲、石、竹到丝、帛、纸（图2-3），都体现出古人在媒材选择上对内容和材料之间联系的高度重视，"书于竹帛，镂于金石"，即充分体现出"形式即内容"的艺术观念。

　　其次，从物质材料的审美理想来看，不同的物质材料表达了人们不同的文化想象。材料不仅是时代发展和社会理想的集中体现，而且在艺术作品的生成过程中起着巨大的推动作用。正如书法之所以能够被提炼出"线"这一具有代表性的艺术形式，并被认定为中国艺术表现形式的突出特征，是与其书写媒材密不可分的。我国将自然之物用于道德、文化审美的有山、水等自然物，正如"知者乐水，仁者乐山"。对于具体的器物而言，其材质也表达着人们的审美理想，正如有学者认为儒家学说在某种意义上以玉器为物质形式，而彩陶则体现着道家的思想和学说。

① 张晓剑. 视觉艺术中媒介特殊性理论研究——从格林伯格到弗雷德［J］. 文艺研究，2019（12）：30-39.

② ［日］富谷至. 木简竹简述说的古代中国——书写材料的文化史［M］. 刘恒武，译. 北京：人民出版社，2007：13.

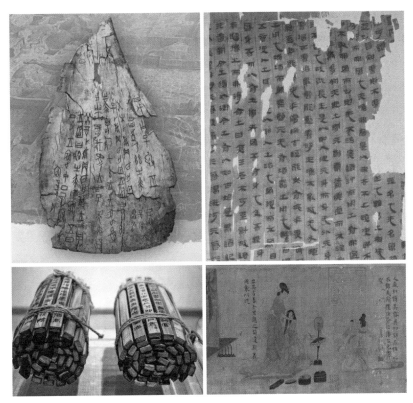

左上：安阳殷墟甲骨；右上：马王堆帛书；左下：睡虎地秦墓竹简；右下:《女史箴图》绢本

图2-3 书写史上的媒材

玉是最早进入人类审美范畴的物质之一，玉器的物质材料审美理想自不
必多说，它温润的材质引起了儒家的关注，并由此产生了"玉德"学说。此
后的统治者都将"德"作为政治理想和伦理标准。他们并未将这种理想停留
于口头，而是努力找寻一种原生材料作为有效载体，玉自然而然地从"神"
玉的身份中解放出来，转为"德"之象征物。在西周时期，"以玉比德"的
观念逐渐形成，而这种以玉石所引申出的玉德说及人格理想在"组玉佩"的
现象中得到了证实。随后，管子、孔子、荀子、刘向和许慎，均从不同的侧
面深化和发展了玉德的理论。由此可见，玉德说形成并兴于先秦，且一直贯
彻至清代，甚至普及于当今社会文化中。而玉之所以能凭借"玉德说"生发
出如此悠久的影响和悠远的回响，正是和玉石媒材的特征息息相关。

　　作为中国另一类传统艺术形式的彩陶，则在一定程度上表明了道家哲学的思想内涵。就彩陶的媒材来看，它以水与土为原材料，以木与火烧制而成。道家学者所崇尚的"水"代表了道家文化的内蕴。水见方则方，见圆则圆，运动时总是顺势而为，不与万物之争，却又无时无刻不滋养万物，体现了"无为"之中的"无不为"。道家以"上善若水"之水隐喻有德的人。而彩陶的媒材"土"，亦是万物之根，土滋养着世间万物。此外，"道"是道家哲学最基本的命题和范畴，彩陶的制作过程亦时时刻刻体现着"道"。彩陶的器型和纹饰多为圆形，圆不仅表达了人们的审美偏好，更是对道家命题的反复强调："圆抽象地表现为道，具象地表现为轮"①。老子将"道"理解为"独立而不改，周行而不殆"，其特征即体现了一种周而复始和无始终、无休止的运动规律，这种特征和彩陶中最为典型的圆不谋而合。除了上述的玉器和彩陶，中国传统艺术媒材在审美理想方面的表现不一而足。

二、中国传统艺术媒材的触觉性特征

　　在中国历史文化中，人们对物的材质看重往往多过工艺本身。比如在古董家具收藏者看来，明式家具首选黄花梨木，清代家具首选紫檀木。倘若材质只是榆木的，即便是明代的工艺，或者清中期的榫卯结构，在我国市场上的价值也难以攀高。究其原因，视觉上的差异仅是一个方面，对材料的触觉性要求则更为显著。家具或以案，或以床，或以枕，都直接接触于人，人们对肌肤与材料之间触感的追求，直接限定了中国古代艺术门类对媒材的审美价值。珍贵的材料，会在岁月的沉淀中，显得愈发有吸引力。

　　中国人对于艺术媒材触觉性的追求还表现在他们对手串的喜爱。受佛教的影响，我国把玩手串的人比比皆是。手串从18子念珠衍化而来，从形态上来看，手串是一串由18粒（或者18的倍数）珠粒穿缀而成、可以戴在腕部的饰品，它之所以受到藏家的追捧并在拍卖会上屡受青睐，本质上依然是对其

材质的美感及其价值的追求。手串的材质可以分为四大类：宝石类（碧玺、珊瑚等）、木质类（黄花梨木、紫檀木、金丝楠木、沉香、奇楠等）、子核类（各类菩提子）、牙角类（象牙、犀角、灵骨、鹤顶红等）以及其他材质①。手串材料本身所呈现出的特殊美感，兼具自然之美与艺术之美。人在把玩手串时，其视觉之美和触觉之美也表露无遗。以老红木、黄花梨、紫檀手串为例，它们在颜色、纹理、比重、鬃眼形状以及"鬼脸儿"等方面有着极大的相似性。而它们之间最大的区别在于触觉性体验，即通过触感可以品鉴出各自的区别。历经岁月的洗礼和人的把玩，手串逐渐散发出一种触觉之美，这种美直接表现为手串表面的出油性以及厚厚的包浆。在把玩过程中，手串的颜色也会逐渐变深、纹理愈加美丽。

中国艺术及其审美对材料的重视，体现出中国人对触觉审美的需求及偏好，从而进一步对中国艺术中的媒材提出更高的要求，这种要求往往表现出两种趋向：第一种是对材料天然所形成的质感及纹理的触觉性追求，如上述各种材质的手串、家具等，表现出独特的触感差异性；第二种是对材质光滑性的追求，如瓷器、紫砂、丝绸等，它们的触觉性特征表现为上手光滑、舒服，由此使人产生精神上的愉悦感。此两种取向均以触觉感知为基础，使人产生审美愉悦，达到对艺术美的体验和认知。

人们愿意对一件器物的感知方式由视觉发展至触觉，其根源首先在于它们是以三维形式存在，无论是对其鉴赏还是创作，都必须建立在空间基础之上，那么对中国传统艺术的其他媒介形式而言，是否存在触觉性特征？又从何体现？我们可以通过中国书画中的"文房四宝"，即笔、墨、纸、砚的媒材为例展开论述。

书法是中国艺术的典型门类，毛笔作为古代书法家身体及手臂的延伸，在媒材上具有鲜明的触觉性特征。就毛的材质来看，无论硬毫、软毫还是兼毫，皆取自自然之物。其中硬毫毛笔弹性较大，软毫毛笔更柔软，兼毫毛笔介于硬、软毫之间并按不同比例进行制作。毛笔一旦着墨或者沾水，就会出现笔锋，书法的运笔就是强调笔锋中行。毛笔作为书写工具，借以不同硬

① 王大鸣. 文玩手串的材质、收藏与把玩［M］. 北京：文化发展出版社，2015：33.

度、材质的毫毛来实现触觉性书法艺术活动。同时，水墨的比例、笔墨的浓淡、创作者的姿势、用力的大小，均能够成为决定书法触觉性特征的重要因素。

墨作为艺术创作的媒材，在其制作和使用方面均存在着触觉化的实践过程。墨的原料取自大自然中的煤烟、松烟和胶。上好的松木烧出的松烟墨能够获得更为优质的书写效果。烧制墨需要在炉火的上面盖上板子，等松烟沉积到一定厚度后将其刮下，同时调之以香料、胶，然后反复搅拌，这个过程犹如烹饪艺术中的面食制作。墨的发酵时间、温度、调和的比例，是凭借人的经验和外在的物理条件共同作用的过程，这个经验包括调和过程中的次数、力度等，它们是决定墨质优劣的重要因素。将松墨揉好以后再进行固定，画上或是拓上图案，干了之后便凝固为坚硬的形态。艺术家对墨的选择和运用亦直接影响作品的触感。正如在古代画论中记述墨法有七，分为"浓、淡、破、积、焦、宿、泼、渍"。黄宾虹在《画法要旨》中提到："用焦墨与宿墨者，最易蹈枯涩之弊，然古人有专用焦墨或宿墨作画者。戴鹿床称程穆倩画'干裂秋风，润含春雨'，干而以润出之，斯善用焦墨矣。"[①]可见，媒材的触觉质感直接影响了艺术品的触觉性审美感知。

接下来是书写的介质——纸。中国的宣纸和西方的铜版纸存在着极大的差异，二者最大的不同也在于触感，这种差异源于二者各自的美学追求。宣纸在视觉上彰显出一种柔和的特征，在触觉上给人以亲肤的感受，而西方的铜版纸视觉上具有反光的效果，触觉上则有生硬、光滑之感。宣纸给人一种内敛、亲和、温暖之感，究其本质在于它的"生命化特征"[②]。宣纸的材料选择、加工方式有着极为苛刻的要求，草木根茎或者皮的精心挑选、原料的严格晾晒、不同的配比，最终形成了不同的纤维属性，对于原材料的苛求，最终导致宣纸具有生命化的特征。进而，相较于西方艺术外放、浓郁的画面效果，中国传统绘画因其媒材的特征，则可以在淡远、空灵的美学追求上独树一帜，更像是一场对于生命的体悟。

① 转引自黄宾虹. 黄宾虹论艺［M］. 上海：上海书画出版社，2012：15.
② 此"生命化"观点源于林少雄先生的《中国艺术史》课堂。

　　最后来谈谈砚台。古人使用砚台磨墨，研磨的过程是生理和心理双向调适的过程，研磨的动作及其行为过程包含了墨与水的反应——墨在磨的动作与时间的流逝中慢慢复原，"磨"的过程可谓是中国的"行为艺术"。如果砚石使用太久或者被油腻的手摸后，极易引起墨锭打滑，简而言之就是墨不能"抓"住砚石，人们会用"乏"字来形容该现象。此外，因发墨时间的长短亦衍生出了"慢砚—快砚"和"拒墨—着墨"两组概念。发墨是指墨汁生成并覆盖砚池的过程，所需时间较长者称"慢砚"，时间较短者则称"快砚"；人们还会根据墨与水融合后，墨与砚石本身融合的程度考量墨与砚的关系，颜色淡者称为"拒墨"，反之则称为"着墨"，"着墨"是指那些抓墨或者吸墨的砚石①。一般而言，砚台不着墨，磨出的墨汁就没有光泽，而发墨慢的，墨也很难洗去。通常在天气干燥的时候不提倡磨墨，因为墨汁会被砚石快速吸收。墨的研磨过程在某种意义上来看，蕴含了丰富的触觉性体验，在这个过程中，所涉及的时间、节奏乃至砚台的反应，均呈现出一种自然化、生命化、人格化（如上述提及的"乏"）的特征。

　　继而，在书法创作过程中，不同的笔法特征，亦反映出中国人丰富而深刻的触觉审美经验。"比如，提按之法，由于笔与纸相触之时，用力的轻重缓急微妙变化，造成了视觉上表层的线条粗细宽窄的变化，力感和质地是触觉的，类如厚与薄，肥与瘦，骨与肉，燥与润"②，书法史上著名的"颜筋柳骨"便是在触觉性特征之上所成就的。

　　在触觉表现及艺术创作过程中，这些媒材及其构成的艺术体也表达出强烈的可触性特征，这种可触性不仅直接外化了人的感知，而且已经成为艺术创作和表现不可忽视的基础。

　　回到玉石媒材而言，这种触觉性一方面是指玉石本身的触感特征，另一方面是指玉石在艺术加工过程中所体现出来的形制与纹饰的触觉性特征。对于其他艺术形式而言，这种触觉性可能还涉及技法、风格等方面，此即下一章论述的工艺范式下玉器形态所表现出的触觉性特征。

① ［荷兰］高罗佩. 砚史·书画说铃［M］. 黄义军，译. 上海：中西书局，2016：25.
② 熊洪斌. 论书法的线条质感与触觉美感［J］. 中国书法，2014（03）：196-197.

三、玉石作为触觉艺术的媒材审美

中国玉器作为一项雕刻艺术，从媒材到工艺、从功能到鉴赏，都体现着强烈的触觉性特征。玉石作为触觉艺术的媒材，其触觉性特征具体可表现为肌肤之感、联觉之感（视觉为主）以及审美之感三个维度。肌肤的感受是建立在视觉之感基础上的，而肌肤之感亦可转换为视觉经验，二者互相关联、互相转换。人们对玉石的触觉感受建立在视觉和触觉共同的感受之上，同时，在视觉层面对玉石温润的感受往往又是由触觉经验转换而来。此外，就审美感知角度而言，玉石与西方艺术追求视觉感受的，诸如雕塑和宝石的触觉化特征，有着明显的区别。

首先，玉石的触觉性表现于肌肤之感，这种肌肤之感是从玉石的物质性特征中获得的。美国现代自然主义哲学家和美学家先驱乔治·桑塔耶纳（George Santayana）在其著作《美感——美学大纲》中论证并肯定了物质材料的美及其在构成美感中的作用，他指出："材料之美是一切高级美的基础，不仅形式和意义必须寄托在感性事物中的客观对象是如此，最先产生感性观念而且也最先唤起愉悦的人的精神活动也是如此。"[1]质料是组成事物的基本材料，是事物存在的物质基础，也是其可触性的根源。

在中国，人们使用玉石制作玉器的历史已经接近一万年，但是真正对玉石的矿物质的鉴定却晚至1842年，它是由法国矿物学家德穆尔经过科学检测而得出的。德穆尔认为和田玉是一种软玉，与之相对应的是硬玉。软玉是钙质角闪石类中具备交织纤维显微结构的透闪石和阳起石，莫氏硬度[2]为6.5；硬玉是辉石族矿物微晶集合体组成，莫氏硬度为6.5~7[3]，常见的翡翠即硬玉，成分主要为钠铝硅酸盐。和田玉矿物颗粒度极其细小，一般在0.01毫米以下，矿物形态主要为隐晶纤维柱状，组合排列大多呈毛毡状结构，此即

[1] ［美］乔治·桑塔耶纳. 美感——美学大纲［M］. 缪灵珠，译. 北京：中国社会科学出版社，1982：60.

[2] 莫氏硬度是表示矿物硬度的一种标准，又称摩氏硬度。莫氏硬度是用刻痕法将棱锥形金刚钻针刻划所测试矿物的表面，并测量划痕的深度，该划痕的深度就是莫氏硬度，以符号HM表示，也可表示其它物料的硬度。

[3] 赵永魁，孙凤民. 玉器鉴赏与评估［M］. 北京：地质出版社，2001：232.

玉料为何会细腻的结构原理①。因此，人们常常以"缜密以栗"来形容和田玉的质地。从材质特性来看，和田玉不仅硬度高，而且还具备很强的韧性，其抗压强度高达2500—6500kg/cm²②，这种韧度有利于玉料的雕琢打磨。由于装饰需求和对礼仪的重视，人们对玉石这种艺术媒材也愈发重视，从就地取材到开启寻玉之路，尤其是对和田玉的格外青睐，体现了人们对玉器媒材的极致追求。

　　玉石的差异同样可从矿物学和文化学两方面来看。首先，从矿物学角度看，在《周礼》中早有记载："玉多则重，石多则轻"，"玉方寸重七两，石方寸重六两"。这种对玉的自然属性的探索从先秦一直延续到后代，早已成为唤起人们对玉石触觉审美感知的前提。古希腊哲学家亚里士多德"四因说"中的"质料因"，可以帮助我们解释缘何选择玉器媒材作为研究触觉感知的对象。面对中国艺术史上丰富的艺术媒材，我们之所以没有选择黏土、木头、金属、玻璃等材料而选择玉石，根本原因在于该媒材特征是否具有唤起人们触觉感知的特征与功能。对于玉器而言，杨伯达在探讨玉学理论框架并提出玉器定义时一直强调其双重性，一为物质性基础，一为文化性基础③。笔者认为，这也是它具有可触性的双重原因。

　　质料因是哲学界的主流观点，我们也可以由此判定"自然"是玉器"质料因"的本原。尽管后来发展了更为成熟的玉器加工技术，但是玉石本身所具备的触觉性成为它无可替代的可触性基础。《淮南子》云："白玉不琢，美珠不文，其质有余也。"这种"不琢""不文"的对"质"的追求，一方面体现了自然的审美观，另一方面也足以说明珠玉本身就具有"白""美"的特质，这种特质很大程度上依凭人对其触觉性感知以及玉石所表征的艺术属性。又云："故神明之事，不可以智巧为也，不可以筋力致也。天地所包，阴阳所呕，雨露所濡，化生万物，瑶碧玉珠，翡翠玳瑁，文彩明朗，润泽若濡，摩而不玩，久而不渝，奚仲不能旅，鲁般不能造，此之谓大巧。"这同样是在自然的美学观念中，强调人工所不能及的美，"瑶碧玉珠"可谓之"大

① 唐延龄，陈葆章，蒋壬华. 中国和田玉［M］. 新疆：新疆人民出版社，1994：74.
② 古方. 中国古玉图谱［M］. 北京：文物出版社，2007：16.
③ 杨伯达. 中国玉学的理论框架及其观点的探讨［J］. 中原文化，2001（04）：60-67+86.

巧",其材质历经日月星辰之洗礼,在人的触抚下亦不会缺损,这种自然造化的给予,是任何能工巧匠也无法达到的。千百年来,玉石以其自然美的物理特性为人们提供了美的材质,成为触觉审美的一大实践。

同时,玉石媒材在视觉上的感受同样可以引发触觉联想,我们以玉之"白"为例,拟阐述它所蕴含的以视–触觉为突出特征的联觉感知,及其包含着的审美形态,与下文玉之"温润"的考察形成媒材视感触觉与审美触觉的呼应。

在玉石的物质属性中,"白"体现着传统认知中的视觉感知元素,同时也召唤了触觉感知。首先,玉石色度及细度虽然在一定程度上是视觉概念,但是几千年来人们尊白玉为贵,玉也体现出一种以"白"为美的美学取向。白玉为"皇",这是字源学赋予的白玉在玉石中至高无上的地位,实际上,白玉也因此奠定了中国人心目中完美的价值模式。国内学者叶舒宪通过"神话—信仰—观念—行为—事件"[1]的文化动力系统构建起了白玉的文化体系。历史上,从东周到秦汉,上等白玉是贵族社会等级制度的标志物,古代帝王使用的玉质一般也为白玉,甚至史书上也记载了刘邦在鸿门宴上献白玉而逃过被杀的故事。另一方面,白玉本身的质地及色泽也呈现出生命化的质感。在古代诗词中,玉文化和女性身体的关联屡次被提及,其本质就在于和田玉之"白"与人的肌肤之"白"有着表征的相似性,也隐喻着一种媒材的可触共性,如李渔将白肤色跟玉联系在一起这意味着"白"被赋予了一种生命力的指向。

玉以凝脂白最为珍贵,其中最高品质的玉石色质被称为"凝脂"白玉,因此和田玉中就流传着"色差一级,价差千里"的说法。凝脂白玉由于长年受河水冲刷与浸润,集天地日月之精华,造就了它精光内蕴、细腻无瑕的特质,这些特质所呈现出来的温润、细韧的材质属性与人的肌肤质感具有极强的相似性。因此,白玉和肌肤互比互喻的传统就形成了。这种结合了视觉、触觉与嗅觉的感官体验唤起了人们对白玉、身体及生命的触觉感知。例如,早在《诗经·卫风·硕人》中就有言:"手如柔荑,肤如凝脂。"用"凝脂"

① 叶舒宪. 玉石神话信仰与华夏精神 [M]. 上海:复旦大学出版社,2019:304.

来形容美人皮肤洁白光滑。唐代白居易的《长恨歌》中有："春寒赐浴华清池，温泉水滑洗凝脂"。而以"玉肌"来形容女性白润的肌肤也是常见的，其共同性也在于女性白皙肌肤和玉的颜色、质感有高度的相似性。俗语称"一白遮百丑"亦是对白皙肌肤的称颂。此外，玉的光泽作为视觉的呈现而生发出触觉的美感亦是司空见惯，例如欧阳修曾在《阮郎归》中描述："去年今日落花时。依前又见伊。淡匀双脸浅匀眉。青衫透玉肌。才会面，便相思。相思无尽期。这回相见好相知。相知已是迟。"① "玉肌"在青衫的轻薄和褶皱之下似乎也给人以触之如玉的美感体验。

之所以玉色之"白"这一视觉概念最终能够唤起一种触觉的感知和想象，正是源于中国人对玉的身体化和生命化的阐释，白色由此得以作为一种玉的身体化特征存在。反过来，白色又被玉的身体化和亲身性所统摄，生发出了"玉白""玉色"等词，成为玉器色泽甚至其他器物色泽的一种约定表达。至此，玉器作为艺术媒材的视觉触觉性得到了论证。

当然，在西方传统艺术中，石头也是用于表达形式的话语媒材，例如，大理石材质细腻且不易碎裂，极富可塑性，它在雕塑中可以表达十分丰富的细节，并完成逼真的再现。大理石的材质也因可以完美地表达理想的形式，而成为西方古典主义艺术诞生的物质基础和古典主义的美学标准。不同的是，我国的玉石因其生命的亲身性和神圣的中介性而被赋予了丰富的文化内涵和社会意义。归根结底，这种玉石媒材的物质性基础和文化性基础，赋予了我们不同于西方触觉艺术传统的玉石艺术创作和鉴赏范式。

和西方的宝石相比，中国的玉石有着鲜明的艺术标准和审美特征。中国的玉器评价标准是"料、工、形、纹"四个角度，"料"即媒材的优劣，涉及色度、润度、细度和净度四方面，这是判断玉料好坏和价值高低的基本要素。这四者兼具了视觉和触觉的感受与评判。例如，羊脂玉就体现了最高等级的润度及细度的特征，也体现了视觉和触觉的双重要素。而这种油润的、细腻的触觉感受，一方面归功于玉石内部细腻的质地结构，另一方面也受到自然界的矿物质沁入、风沙砥砺、流水搬运等方面的影响，玉石的润度得到

① 唐圭璋. 全宋词［M］. 北京：中华书局，2011：153.

了一定的提高。细度更是诉诸视觉和触觉的玉器特征，它主要是指玉料内部质地结构的细腻程度。

此外，玉器大多数为微透明至不透明的，少数为半透明的，这也和西方宝石有了本质的区别。西方在宝石鉴赏时往往更为强调视觉化的标准，比如射率、内部特征、表面特征、成分等。西方的宝石审美观念注重它所形成的肌理和结构美，影响西方彩色宝石品质的主要因素亦是等级评定的4C标准[①]，它包含颜色、净度、切工以及重量四方面的评价。例如，颜色主要包括色彩、明度和饱和度三方面，这三者是决定彩色宝石之美并影响其品质的重要因素；净度分为目测无明显瑕疵（托帕石）、含有微小瑕疵（红宝石）、目测易见瑕疵（祖母绿）[②]三种类型，净度决定了宝石的美观和耐用程度；切工更是视觉审美中重要的衡量标准，钻石的切割则是通过固定的折射率（根据一种科学的方程式）将钻石加工成各种形状的工艺手段。在这个过程中，人们通过完美的切工使钻石能够进入光线，并经不同瓣面产生内部反射，最终将所有最耀眼的光泽凝聚于钻石顶部。而彩色宝石的评定标准主要以定性的文字描述为主，例如外形是否规整、刻面是否对称、棱线是否相交、有无漏光等都是该标准分级的依据。这种审美观念显现出西方艺术思维对逻辑思维与形象思维的看重。

由此可见，作为艺术媒材的玉石，它不仅表现了强烈的媒介自律性，完成了其形式和表现内容的统一，还呈现出一种完全区别于西方以视觉为主的宝石的审美标准。

① 宝石鉴定4C标准是国际上通常采用重量（克拉）、色泽、明澄度（透明度）、切工标准来衡量钻石的优劣标准。简称4C，就是CARAT、COLOR、CLARITY、CUT这四个衡量项目的头一个英文字母。

② 林宇菲，邓昆. 彩色宝石质量等级评价方法初探［A］. 2013中国珠宝首饰学术交流会论文集［C］. 2013：103-104.

第二节
玉器媒材的艺术审美特性

在中国传统文化中，玉器不仅是一种艺术门类，同时也形成了一个跨学科的玉文化体系。悠久的玉石神话和华夏精神使之导向了审美、品德等多维层面。就感知层面而言，玉器艺术不再是单纯的视觉形式之美，它的质地还能唤起触觉效应，触觉审美也诉诸生理及精神的双重感知。玉器的可触性在于它作为中国艺术的重要形式，承载了丰富的隐喻性和文化性。它在艺术学、伦理学、社会学中具有重要的价值，尤其流传上千年的与"德"所关联的"温润"品质更是使人愿意亲之触之。接下来将从玉器媒材所表现出的适意性、亲身性以及中介性三个方面来论述。

一、温润的媒材：适意性

从历史典籍可见，人们在描述玉器时多关注玉的"温润"这一特质，而温润则是以玉石的媒材特征和它的隐喻属性为表征的。这种表征即指向了一种舒适的程度，或可称之为"适意"。《说文解字》曰，"適，之也。""之"亦"适"也，这里的"适"和"之"都是"达到"之意，是"适"的达到，这是一种感觉，即适意。这种适意性在玉的温润特性中达到了一种极大的呈现。

何为"温润"？《论衡·寒温》曰："阴气温，故温气应之。"《尔雅》的"温，柔也。宽缓和柔也。"可见，"温"是人们对气流的感知，这种感知判定的尺度是人体的温度，前者的表达有苏轼的"依然一笑作春温"、曹雪芹的"冷雨敲窗被未温"等，均是比之体温而知觉的温度；后者的表达有《礼

记·月令》的"季夏温风始至"等。"润"则是与"水"之下渗与流动、"雨"之拂面而不躁的触觉感知有关，例如《说文解字》曰："润，水曰润下。"《广雅》曰："润，渍也。"《易·系辞》曰："润之以风雨。"可见，人们对自然物态"温"的感知源于"气"，"润"的感知源于"水"。这种由物及感，又反之以一种"感物"的形式移情于"玉"、比德于"人"，共同构成了中国艺术体系中"温润如玉"的命题。

在漫长的历史中，"温"和"润"的连用已极为普遍。"温润"一方面体现于身体层面的生理感知，另一方面落实于精神层面的道德追求。在先秦时期，"温润如玉"的道德隐喻被儒家奉为待人接物的重要伦理态度和审美范畴，它是对儒者至善至美的评价，亦是君子修行所追求的理想和方向。在中国人看来，如果没有对道德层面的追求，纯粹生理性的愉悦显然不具备多么深远的价值和意义。因而君子比德于玉的观念成为整个玉文化的理念核心，并使得人们对玉器的触觉感知生发出愈加深远的意义和至高的价值。

管子最早以玉论九德。他认为："（玉）温润以泽，仁也；邻以理者，智也；坚而不蹙，义也；廉而不刿，行也；鲜而不垢，洁也；折而不挠，勇也；瑕适皆见，精也；藏华光泽并能而不相陵，容也；叩之，其声清抟彻远，纯而不杀，辞也。"此乃玉之仁、智、义、行、洁、勇、精、容、辞九德。

而对玉德最丰富的阐释是孔子所提出的玉之十一德，他说："夫昔者君子比德于玉焉。温润而泽，仁也；缜密以栗，知也；廉而不刿，义也；垂之如队，礼也；叩之，其声清越以长，其终诎然，乐也；瑕不掩瑜，瑜不掩瑕，忠也；孚尹旁达，信也；气如白虹，天也；精神见于山川，地也；圭璋特达，德也；天下莫不贵者，道也。"他还以《诗经》中"言念君子，温其如玉"的观点来总结君子之"贵"，既透露了玉器的物理特性，又展示了他所论及的玉石是和田玉，同时也表明了他对玉和玉德的双向概括渗透出早期天人合一的世界观。正如杨伯达所言："和田玉之天、地、道三德是孔子注释玉德之深层哲理，也是玉之十一德之纲"[①]。

① 杨伯达. 中国和田玉文化三大文化基因论［J］. 文博，2009（01）：3–13.

此后，荀子在《荀子·法行篇》中提出玉之七德："温润而泽，仁也；栗而理，知也；坚刚而不屈，义也；廉而不刿，行也；折而不挠，勇也；瑕适并见，情也；扣之，其声清扬而远闻，其止辍然，辞也。"可见，荀子也强调玉的审美及社会属性。不同的是，他在孔子的基础上强化了玉的物质性特征，例如"温润而泽""坚刚""其声清扬"等。

东汉许慎则在《说文解字》中释："玉，石之美者，有五德。润泽以温，仁之方也；䚡理自外，可以知中，义之方也；其声舒扬，专以远闻，之方也；不挠不折，勇之方也；锐廉而不忮，洁之方也。"在此，玉作为石，是具备"美"的，这个"美"字，一方面表明玉是一种自然的美石，另一方面由玉之"美"阐发出"仁""义""智""勇""洁"的美德，即道德理念。

综上所述，"玉德说"立足的根基与媒介特指质地和色彩均属上乘的和田玉，它的视觉、触觉、听觉等特征给人以丰富的内涵，这之中丰富的特性承载和诠释了同样丰赡的儒家学说，也促使人们对德的追求达到尽善尽美的境界。在后世，普通百姓也开始热衷和田玉的收藏，可见"君子比德于玉"思想观念和审美追求已深入人心，并产生了积极深远的影响。

其实，以玉比德的观念在诗文中也有广泛的体现。例如上文所述《诗经》中提到的"言念君子，温其如玉"，郑玄释为"念君子之性，温润如玉"。"温润如玉"是以对珍贵美玉的触觉感知表达对人物品行的赞美，其通感和象征的艺术手法指向人内在的气质风度与修养内涵。《诗经》中之所以有这样的比附，除了玉德之外，更为明确的是儒家把"温"居于君子品性德行的首位，例如子贡颂扬孔子"温良恭俭让"，就是把"温"放在首位。当然，从最根本的层面看，这与中国古代特有的观物取象及比赋象征的思维方式也是分不开的，这种思维最主要的特点是用自然现象来比附和象征社会现象和人事活动。因此在这种观念的支配下，玉成了比附人品道德的重要对象，这也是玉能够在中国传统文化中大放异彩的重要原因。温润从一种对物理的生理感受，在儒家教化下逐步形成一种对德行的追求，进而渗透进中国传统艺术及审美观念的各个层面。

　　通过对玉器温润的特征及其隐喻内涵的总结可以看出（表2-1），人们对和田玉的触觉审美感知，一方面建立在媒材的基础上，另一方面则体现在其被赋予的人格化的基础上。玉作为一种文化，成为刻在中国人基因里的符号。在其他国家，玉石作为媒材的属性，无异于其他，通常是作为一种实用的材料用以写实；而在中国，则往往用于隐喻。除了玉德说，人们还以佩玉为风尚，例如"君子无故，玉不去身"，玉的工艺制作——"切磋琢磨"还被儒家与教育相联系，《诗经》云："有匪君子，如切如磋，如琢如磨"。此外，玉石神话所形成的正面文化价值让人们对玉青睐有加，玉器在文化传播和互动方面也甚为活跃，最终成为构建中华文化的基本要素。

　　"温"的属性，就物理层面而言，是指玉器（尤其是和田玉）具有极好的导热性，冬天不冰手夏天不觉烫。《北梦琐言》载："日本王子出本国如楸玉局、冷暖玉棋子。盖玉之苍者，如楸玉色，其冷暖者，言冬暖夏凉。"可见，比之人体的温度，玉具有"冬暖夏凉"的特点。因此，经验丰富的人在

表2-1　玉德中的触觉观念及隐喻

玉之德	提出者	具体内容	和触觉相关的	所隐喻的品质
九德	管子	仁、智、义、行、洁、勇、精、容、辞	仁："温润以泽"（温暖滑润，富有光泽） 义："坚而不蹙"（坚硬而不弯曲）	仁：仁爱品质 义：刚正不阿
十一德	孔子	仁、知、义、礼、乐、忠、信、天、地、德、道	仁："温润而泽"（温润有光泽） 义："廉而不刿"（棱边而不至于割伤别人）	仁：仁爱 义：廉正宽厚
七德	荀子	仁、知、义、行、勇、情、辞	仁：温润而泽（温暖滑润，富有光泽） 行：廉而不刿（棱边而不至于割伤别人）	仁：仁爱品质 行：廉正宽厚
五德	许慎	仁、义、智、勇、洁	仁："润泽以温，仁之方也"（玉温润的天然特性与仁通感） 洁："锐廉而不忮，洁之方也"（玉断裂之时，即使是锋利的端口也不会伤及他人。"出淤泥而不染"，洁身自好，而又不同流合污）	"仁"：柔和、温润。 "洁"：温和、清白、出淤泥而不染、正直廉洁

鉴定玉器时，只需通过手的触温，就可以评鉴玉料的优劣。从现实的物质层面来看，"温"之于中国人具有一种身体上的重要性，这种重要性是一种自外向内的传导——在整个世界范围内，只有中国人在饮食方面表现出对于热食热饮的热衷，甚至以"衣食常温饱"视作幸福的标准。这意味着人们的着衣观念也追求"温"，例如"春捂秋冻"成为人们对气温冷暖与衣着增减的一种准则。温和热、烫不同，它体现了一种适度和平衡，因此"温"又常常与"和"并用。人与玉的关系，是一种双向的动态交互：人的体温传递给玉，玉的天然灵性和社会美德的比附性又涵养着人，人养玉，玉养人，生动地诠释着一种长情的陪伴。

"润"的特征表现在玉器当中，包括造型上的流畅感、材质上的光滑感、审美上的素朴观念及其蕴含的人格审美特征。

首先，"润"体现出器物造型上的触觉性特征。德国哲学家赫尔德曾指出："柔和、顺滑、连续的形式特征是可触性的主要来源。"[①]触觉的本能偏爱光洁细腻，反感粗糙和尖锐的刺激，正如人们触摸光滑的丝绸和温润的美玉会有一种愉快感，而棱角和刺芒则会引起身心的不适之感。英国哲学家埃德蒙·伯克在《论崇高与美》中亦指出触觉和美之间的关联："美首先是平滑的事物，即能够从触觉上带来快感的平滑无阻的物体。而粗糙的、有棱角的物体在肌肉纤维的剧烈收缩过程中会引起痛感，从而刺激和扰乱感觉器官。"[②]伯克对平滑的盛赞达到极致："我根本找不出任何不平滑但美的事物。"[③]他认为事物即使失去其他美的要素，只要保留光滑，就依然比其他不光滑的事物更招人喜欢。"花木平滑的叶面、园林平滑的斜坡、鸟兽顺滑的皮毛、女性光滑的肌肤、平滑如镜的家具，这些都是形成美的因素；与之相反的，粗糙、尖角、突出都是与美相悖的。"[④]那么，在追求平滑过程中，人们应该如何将具有突出棱角的部分消去，使原本不在一个平面上的部分也

① 高砚平. 赫尔德论雕塑：触觉，可触性与身体 [J]. 文艺理论研究, 2019, 39（05）: 43-51.
② [英] 埃德蒙·伯克. 关于我们崇高与美观念之根源的哲学探讨 [M]. 郭飞, 译. 郑州: 大象出版社, 2010: 110.
③④ [英] 埃德蒙·伯克. 关于我们崇高与美观念之根源的哲学探讨 [M]. 郭飞, 译. 郑州: 大象出版社, 2010: 97.

能达到平滑的效果？伯克提出了"持续变化"[①]的方法，他以鸟的身体与女性的身材为例，认为从脖子到乳房之间保持了一种流动的、柔软的持续变化，这种渐变式的方式完成了以平滑为特征的美的呈现。依照这种感性的审美，玉石之所以受到如此的青睐，从物理及造型的特征来看，正是因为它完全具备了这种平滑光润的特质。同时在它的工艺美学中，也极尽所能地保留了这种流畅、平滑的美学特征。

其次，"润"体现出由材质而引发的触觉方面的光滑舒适感。"润"让人联想到肌肤对于手的召唤和诱惑。许多艺术品通过工艺的打磨和色彩的统一来实现对"润"的审美特征的追求。而玉作为一种天然的石材，生来即有"润"的特质，这是一种基本的、亦是其他材料所不能及的一种品质。正如朱大可所言："玉是唯一能够坚守其主体性，唯一能够被时间擦亮的器物。"[②] "润"在一定程度上和"光"有互通之处。光作为西方历史一直以来的追求，在宗教和绘画中最为突出，这是一种立足视觉化的美学追求。润一方面呈现出视觉化的特征，另一方面亦通过联觉的方式诉诸触觉审美。于是，玉的光润在古代人敏锐的触觉下，深深地影响了一般的美感观念，对于之后的艺术和工艺品，它亦有着深刻的影响。一方面我们从器型方面去找寻"润"的特性，它们在设计时多采用弧形的轮廓。润同样影响和启发了中国绘画艺术中那些以"圆"为特征的笔法，正如清代徐沁评价陈洪绶的笔法乃"运毫圜转，一笔而成"[③]。中国的艺术向来对"圆"有一种天然的青睐，正如中国人喜欢玉，是由于它的"圆""润"。另一方面，丝绸、陶瓷等艺术品在材质上也体现了人们对"润"的追求，这种追求甚至是受玉石欣赏之影响。可见，类玉的"润"的特性已成为我国艺术最大的美学追求。

再者，"润"体现了玉器审美上的一种素朴观念。正是因为有了对玉石"润"特征的追求，所以在很多上等玉材的处理上，工匠为了保留和凸显珍贵的材质价值，通常不施以纹饰，而是执守其玉质的天然本色。这种貌似抛

① ［英］埃德蒙·伯克. 关于我们崇高与美观念之根源的哲学探讨［M］. 郭飞，译. 郑州：大象出版社，2010：98.
② 朱大可. 时光［M］. 上海：东方出版社，2013：57.
③ ［明］陈洪绶. 陈洪绶集［M］. 杭州：浙江古籍出版社，1994：607.

弃一切装饰以消弭人们对其感性刺激的行为，实则让人真切地感受到玉石的深层魅力。玉的油、润特性是一种指向内质而不重修饰的审美，它显示出一种对媒介自然特性的坚守，它也涤除了一切可能遮蔽其媒介特性的繁复，这种观念来自先秦道家取法自然的无为之念，正所谓"大巧若拙"。中国人对玉器的触觉感知，是一种原初的对玉石本质的触碰，人们感受到的是玉石媒材的天然美感。反之，人工雕琢会导致"饰其外者伤其内""见其文者蔽其质"的不良后果。可见，与其他艺术形式相比，唯有玉器，既可雕琢，亦可祛除外在的纷扰，保持自然之道。

最后，"润"还成为一种道德品质的崇尚与追求。在玉之"十一德"中，"廉而不刿"透彻地诠释了玉之"润"的特性，它从触觉的角度描述了玉石有棱边但是不至于割伤别人的特征，比喻为人既廉正又保持宽厚的品行特征。润作为一种品格成就了"润物细无声""雨润万物""温润而泽"等词汇，并使之成为一种潜在的、流畅的、助人的品格。这种品质在艺术创作中也不断被提及，成为一种艺术品格和文化品格。例如，端州砚台被称颂"发墨之妙"，其特征就在于"润"，这种"润"又与文人价值相联系，突出了君子内敛的道德含义。玉石的材质和中国人喜欢含蓄、曲径通幽的性格特征一脉相承，可见我们所主张的美是一种内敛的美，这与玉石的温润质感是高度一致的。

玉器的温与润最终由媒材的材质和造型特征而被引申为一种文化内涵，这种文化内涵又反作用于玉器的审美观念。人们早已将玉深深地渗入自己的文化观念和审美范畴，正如宗白华先生所指出的："玉质的坚贞与温润，色泽的空灵幻美，领导着中国的玄思，趋向精神人格之美的表现……不但古之君子比德于玉，中国的画、瓷器、书法、诗、七弦琴，都以精光内敛，温润如玉的美为意象。"[1]这种带有神秘气质的文化因素使得中国文化圈层之外的受众难以理解玉石的珍贵，这愈加证实了一点：玉石与普通石头的区分，是有赖于特定的文化内涵和美学意蕴的。中国人对玉的钟情与中国人温润内敛的性情是一致的，亦与其以温润为德的观念密切相关。总之，玉石温润的特

[1] 宗白华. 宗白华全集（第二卷）[M]. 合肥：安徽教育出版社，2008：413.

性，使得玉成为一种指向触觉特性和文化特性的独特媒材，体现出的是一种触觉性的审美观。

二、生命的媒材：亲身性

由于玉石媒材无论从肌肤还是心理上均能带给人舒适的触觉感受，因而人们总是愿意亲之触之，这种玉石作为媒材的亲和之感在人与玉器的接触过程中被建构为一种独特的"亲身"关系，并由此赋予玉器不同于其他物质的生命意味。

所谓亲身性，是在将艺术媒材视为一种准生命体的基础上，使其具有一种与人类肉身的亲和性。这种亲身性表现在日常生活中就是人们对于玉石的选用，它涉及玉石的佩戴、器用、药用等各方面。中国人佩玉的历史悠久，然而，玉器并不像普通的珠宝挂饰一般成为显眼的视觉点缀，一般是系于腰、藏于怀、握于手、贴于肤。这意味着佩玉并不追求视觉上的装饰，而是为了达到一种触觉上的亲和关系。正如佛教自印度传至中国后，佛教题材亦会出现于玉器之上，这还直接影响了佩玉的性别之分——"男戴观音女戴佛"，即便如此，佩玉以庇佑自身的意味尚未改变。同时，如上所述，我们有"人养玉、玉养人"之说，这种传统观念的逻辑支撑是一种双向的动态交互：一方面，玉的生命力的持续需要来自人体的生命力量的滋养，另一方面，当人与玉建立起一种亲和关系之后，玉所内蕴的自然力量就可以被唤醒并以之滋养人体。玉被视为具有生命的灵性之物，不仅在它外形上所显现出的生命质感，更是由于玉在佩戴的过程中，会在人体温度、湿度、油脂的作用之下呈现出动态变化，这种变化成为玉被视为"准生命"存在的一种表征。而玉在佩戴过程中的变化也往往暗示着佩玉者的身体健康、情绪感受、情感状态甚至命运征兆，这种玉与佩玉人的高度同步性来自人们对于玉长期的佩戴和随时随地的触觉感知。反过来，人对玉的摩挲感知也使得玉反向地感受到佩玉者的生命存在，在人与玉二者的互动之中，玉最终成为人生命的一种延伸。也正是如此，我们才有了"玉在人在，玉碎人亡"的命运与共，

或是"玉碎护主"的牺牲隐喻。玉在佩戴过程中所形成的亲身性使得人与佩玉之间的关系超越了一般意义上的主客关系。

玉的亲身性同样体现在日常器用上。我们在日常器皿上大量用玉不仅仅在于玉器从视觉上呈现出的优美感，更在于玉的触感所带来的触觉享受使得人能够在日常生活中收获放松的心绪。与佩玉的逻辑相似，中国人认为日常器物的用玉同样在于玉所带来的生命力量可以在潜移默化中影响人的身体，甚至充盈整个生活空间。玉梳、玉枕无疑是指向人灵台内部的清明；玉碗、玉筷的使用则指向将玉的力量内化的隐喻；文房用品用玉指向玉所能带来的雅致的品位和高洁的精神旨趣足以影响主人的才思；桌椅、屏风用玉点缀则是期望用玉熏陶和影响人的安泰高逸。为了获得理想中玉的神奇力量，在我国古代甚至出现了将玉含于口中之例："贵妃素有肉体，至夏苦热，常有'渴肺'，每日含一玉鱼儿于口中，盖借其凉津沃肺也"①。这意味着人们善于借助玉石的物理特性与生命力量，来调和人体内在的阴阳平衡。器用之玉的亲身性是佩玉理念的延续和弥散，这意味着玉在与人体的亲近之中并不仅仅与人体互动统一，玉的生命力量和精神力量在人们的惦念中，足以对人的日常生活带来质的影响。

亲身性同样影响了中国的传统医学观念，我国古代神话传说中就曾出现大量以玉制丹达到长身不老的目的的情节。在中国传统的医学经典《黄帝内经》《唐本草》《神农百草》《本草纲目》中也均有记载玉可"安魂魄、疏血脉、润心肺、明耳目、柔劲强骨"的功效。现代科学也证明玉材本身含有多种微量元素，其中锌、镁、铜、硒、铬、锰、钴等均是对人体有益的成分，经常佩戴玉石可使其中的微量元素被人体皮肤吸收，有助于人体各器官生理功能的协调平衡。加上中国人相信玉有灵性，所以在现实生活中，除了有玉器的等级、宗教的信仰等因素外，佩玉玩玉还有陶冶情操、祛病延年的作用。从悬挂位置上看，中国人喜欢把玉件佩戴在膻中穴的位置，谓通灵护心之意。用中医的观点来看，膻中穴位于人体经络部位的胸腔正中，是"气"之所聚之地。这里分布了三个重要的穴位，分别是神封、灵墟、神藏，讲究的是心

① 〔五代〕王仁裕. 开元天宝遗事［M］. 上海：上海古籍出版社，2012：66.

藏神①。诸葛亮曾说"宁静"是修身、齐家之道，而"宁神"就是心神回归本位的意思。人们悬挂佩戴这种具有蓄气功能的玉石，能让玉石中有益的元素从穴位渗入人体，涵养人体，保持健康。此外，道教将玉作为"轻身羽化，延年益寿"的药品。《本草纲目》记载，人们服用玉是为了达到"取其经润脏腑滓秽"的目的，其方法是"当以消作水者为佳"。在《吕氏春秋》中也有春秋天子按季服用青赤黄白玄玉的记载。玉石的保健作用在当代社会也被重视，很多玉器在市场营销时常常被赋予"以玉养人"的功能而颇具特色。

中国人将玉作为一种特殊的媒材，并赋予其权力、德行、审美、伦理等复杂的文化内涵。中国人视玉为亲身之物，而这种亲身性正是来源于中国人对玉的生命特质的热爱。玉石常有斑瑕和岩脉，看起来犹如人的血管，富含生机和美德，加之玉质温润而软韧，玉石整体就充满了肉体的质感。玉随着天时、气候、空间的变化而展现出的动态变化同样引发着人们对生命的想象。和田玉讲究"皮""肉"的特征，更有"羊脂白""鸡油黄"之说，这说明玉作为一种真正近于人体的生命媒材，也是中国人媒材审美得以建立的基石。反之，人们对媒材生命意识的关注意味着中国人与玉始终充满着亲身性的自在和贴近，这种亲身之物的独特存在奠基了触觉感知走向触觉审美的通途。

三、神圣的媒材：中介性

玉石是天然的美石，它的材质、色泽、纹理使其与普通的石头区分开来。从而引发玉石作为"灵石"的想象。加之人们在玉石应用中，感受到它传递出的温润之感，愈加认定玉石与人的身体有着某种高度的契合和感通，其神圣的特性再次被强化。但是，土石无限，灵石有限。玉石最先作为一种器用的媒材，因为数量稀少、开采难度大、制作工艺高，其神秘的、神圣的特质愈加深入人心。那么，作为艺术的玉，其"神圣"的特性又是如何被赋

① 徐文兵. 字里藏医［M］. 合肥：安徽教育出版社，2016：82.

予和强化的呢？

首先，基于玉石媒材天然的"声色之美"，玉在中国人心目埋下了"灵性"的种子，这其中凝结着史前中国人的"神话思维"。国内学者叶舒宪指出，在华夏文明中，玉石神话是中国早期文明发生的重要推动力，更是构建了中国神话的宇宙观①。玉石作为媒材的神圣性，在女娲抟土造人、炼石补天等创世神话中有了窥见。中国神话中的女娲在普世的中国观中，因为"炼石"而具备了交感巫性，而人的肉身也是一种由女娲"捏人"而来的神圣的媒材转化。可见，玉作为"石"之一，是中国人传统意识上的通灵之物，其中介性作用可见一斑。玉石的一端指向对人的生命本身的亲和，另一端则指向对超验存在的感应。至此，玉石的"声色之美"已然转换成了一种"心灵之美"，此即玉石作为沟通天地的凭借而焕发出的神圣性。

其次，在神话中被强化的玉石通灵之性，在神话修辞与文学叙事中得到了发扬，玉石往往和人有着关涉生死的缘分，它和人的生命产生呼应。例如，《红楼梦》中贾宝玉衔玉而生，书中介绍这宝玉是女娲补天所剩之石演变而来，"自经锻炼之后，灵性已通，自去自来，可大可小"，这种灵性使得他"一落胞胎嘴里便衔下一块五彩晶莹的玉来"。这种叙事母题来源于更早的民间传说，例如元太祖铁木真出生之时"手握凝血如赤石"；《长生殿》载传说"生有玉环在于左臂，上隐太真二字，因名玉环，小字太真"，意思是杨贵妃生下来时胳膊上带着玉镯，因而得名杨玉环；《列仙传》中亦记录了汉武帝钩弋夫人出生时手里拳握着一只玉钩的故事。上述文献及传说中的玉，是联通主人生命、灵魂的结晶物，这意味着玉石作为神圣媒材的中介性，建立在其作为生命之物的亲身性之上。在中国人的观念中，玉是人的生命和灵魂的载体，所以玉可以通达生命的本源，并将其与更为广阔的自然万物和天地鬼神联系到一起。玉石亲身的特性让玉石作为勾天、动地、感人的中介性得到极深的强化，玉石的神圣性就在这个过程中被延伸、运用、强化。

再次，玉石所指向的另一端既是物质上的自然万物，也包含了在现实中

① 叶舒宪. 玉石神话信仰与华夏精神［M］. 上海：复旦大学出版社，2019：18.

无法被把握的超验存在。在古代中国，玉由于其经常蕴藏在岩体或水体之中，所以被中国人视为自然的精魄所在，而且与充盈在天地之间的元气混沌一体，所以才有了"蓝田日暖，良玉生烟"之说。因此，玉被视为能与自然天地沟通的神圣之物。相传，唐代有件"玉龙子"，"广不数寸，而温润精巧，非人间所有"，代代相传，成为唐代的瑞应之物。唐玄宗登基后，每到干旱季节，便用之祈雨，玉龙子即"若奋鳞鬣"，此时就会下一场及时雨。《穆天子传》还记载过中国古代"沉璧于河"的祭礼①，这意味着人将代表着天地之精的神圣之玉归还于自然，并随着水流的循环往复滋生滋长、生生不息。这种在自然中永生不灭的物质，承载着中国人将自身的生命存在化入广阔自然的愿望。中国古人死后含在嘴巴里的玉蝉，象征着他们渴望突破短暂而渺小的个体生命成为超越生死的愿景，期待有朝一日如羽化之蝉破土而出，重获新生。再如汉代玉杯，由于汉人相信美玉富含"精气"并会产生感应作用，因而汉代的贵族相当重视玉制的容器，他们认为玉的"精气"可以渗入所盛的酒或者水中，帮助饮者成仙得道。据《史记》记载，元鼎二年即公元前115年，汉武帝曾以铜盘玉杯承接露水，用以调和玉屑服食②。而广州南越王墓出土的铜盘玉杯（图2-4），亦是夜间承接露水之物。玉由之成为人超越个体生命而跨入生命长河的物媒。至此，玉的由中介性、寄托性所传递出的神圣性，把"瑞应"这一谶纬术语凝聚了中国艺术传统中"气"的内涵，广延至玉艺术和玉文化的方方面面。

除此之外，玉作为天地之精同样承载着向上传达礼敬信仰之声、向下接受天启征兆的媒介作用。在中国道教中掌管世界、支配万物的至高天帝被称为"玉皇"。而玉器从上古时代一直作为向上天表达敬意的祭器，而作为"天子"的"人皇"也佩玉昭示身份，他们以玉玺颁布诏令，以彰显君权神授不可置疑的权威。统治者渴望通过玉获得上天的准允和启示，以代天行使权力，这正是传国玉玺上"受命于天，既寿永昌"的真正内涵。玉也代表着由上苍直接下达的天启，玉器在汉代的征兆符号体系中占据着重要地位。例

① 叶舒宪. 玉石神话信仰与华夏精神［M］. 上海：复旦大学出版社，2019.
②〔汉〕司马迁. 史记［M］. 杨燕起，译注. 长沙：岳麓书社，2021.

图2-4　广州南越王墓出土的铜盘玉杯

如，山东嘉祥武梁祠中的诸多祥瑞符号之中，作为"六瑞"的璧、琮、圭、琥、璋、璜拥有神圣的地位，玉石破土而出是"上天"直接向人间传达信息的重要征兆。而中国人对玉的色泽、温度、干湿乃至毁灭（玉碎）的敏感观察，无不寄托着传统的趋利避害的观念，中国人遵从玉的指引趋吉避凶，相信通过玉的庇护可以获得安宁和康健。可见，玉不仅仅是个体生命与自然天地的中介之物，更是中国人接受宇宙信息和上苍指引的媒介。

最后，玉是来自天地间的神物，对于玉的神圣崇拜显现出中国人对自然法则的敬畏。《天工开物》记载了和田人捞玉的图景。人们于秋高气爽的月光之夜在河边察玉，"玉璞堆积处，其月色倍明矣。""其俗以女人赤身没水而取者，云阴气相招，则玉留不逝，易于捞取。"这直接说明了捞玉时的分工，女子捞玉的习俗相传至今，"如果女人不在，玉也容许男阳之身捞取，只是要求一不能惊叫，二要屏住呼吸，三要用脚踩。这个规矩破坏其中任意一条，就会无功而返，玉瞬间消失"[①]。这种繁复而严苛的步骤表现出中国人

① 于江山. 读玉［M］. 北京：中国民主法制出版社，2013：87.

取玉的慎重，这种遵从现实以及观念上的自然法则的禁忌，则深刻地体现了人们对待玉石媒介的严谨，寄托了中国人对玉器背后的自然力量的崇敬。玉石取于自然，或为皇权重器纵横捭阖，或为祭礼之器沟通天地，或为生葬之器超越生死，或为宗教之器避凶除魔。玉器作为天地的精魄，其中介性的力量使之成为当之无愧的神圣媒材。

玉石在中国文化传统中所产生的中介性强化了玉由其材质自身所产生的神圣性想象，玉器由其质美而被赋予了高于一般石料的神性与灵性。最终，又因为其在历史中的神圣功能愈发显现出一种天然与文化共同造就的灵性。今天，当我们面对玉器艺术品时，这种神圣的感受仍然能够透过玉石光滑和润泽的"肌肤"传入人心。

琢磨与雕饰：玉器形态的触觉性特质

正如上一章所论及的，在一般艺术史研究中，西方人通常以视觉的形式建立标准去考察艺术品。有别于传统的视觉的形式认知，本章将意在体认玉器艺术形态中的触觉性特质。值得一提的是，形态是经过工艺的琢磨与雕饰制作而成的，因而，对于玉器形态的触觉性特质考察，离不开对玉器工艺环节的重视。本章将从琢磨、刻饰、雕绘与造型四个方面展开论述。

第一节
琢磨：生命触感的唤起

一、光滑的形态

　　玉器因其特殊的材质特征，兼具自然美和人工美。但是由于璞玉无常形，仍不足以成为唤起人们审美的动因。因此，在玉石被加工之前，人们不会拿着璞玉去事神。正如荀子所言："珠玉不睹乎外，玉石不以为宝。"对光滑的追求，是璞玉加工工艺中最基本的要求。光滑是一种兼具视觉和触觉的品质。明末清初著名美学家李渔告之："宝玉之器，磨砻不善，传于子孙之手，货之不值一钱。"这无疑是从反面来告诫人们玉器收藏最重要的就是妥善维护玉的光滑程度。其实，从史前玉器的适用性要求到现如今的审美诉求，人们对光滑质感的追求不止在于其温、润、滑、柔等品质，还在于它唤起了生命的触感。这种诉求进而延伸至人们对皮肤、工艺品以及其他器物的审美要求上。

　　在上一章中曾提到，"润"展现于玉器的造型、质感和审美观念等诸多层面，它在触觉和视觉上也反映了玉器工艺所追求的光滑效果。那么，在玉器的加工工艺环节，人们如何塑造和表现"光滑"的特性，由此达到"润"的艺术效果，则是本节论述的重点。

　　早在史前时期，人们就展现出了对器物光滑质感的追求。从元谋人到蓝田人，他们在运用石器工具时，对物质的形体性状有了初步的感受。自山顶洞人开始，他们更有意识地将石器打磨至规整，光滑规整的触感成为石器品质的一个重要标准。总体而言，史前的石质工具通过磨制达到光滑的效果，目的是使用的安全和便利。

　　红山文化时期，人们采用打磨工艺对一些玉器进行处理。如勾云形佩的

制作，据推测采用了圆棒形磨具，以手工推拉方式研磨，器表琢磨光滑工整。另有一些玉器工艺品的细部结构也光滑无比，例如"玉猪龙"的眼睛，不排除是利用了管钻琢成圆圈纹的可能性。磨制石器替代了打制石器，是新石器时期的标志之一，这种磨制工艺的出现也标志着人类工艺技术的一次伟大革命。就审美角度而言，磨制工艺的应用促成了更加光滑、细润、晶莹、透明的玉器审美效果，这种适意性也让它显现出超越打制工艺的触觉美感。

除了磨制工艺的出现，新石器时期的红山文化中，还出现了初级的抛光处理，"抛光"是利用极细腻的磨玉砂或其他材料，经精心研磨，使玉器表面呈现较强光泽的工艺方法[1]，其目的是彰显玉质的温润莹泽。

良渚文化的玉器相较红山文化，在抛光的处理上，有着更高超的工艺。基于这种触觉感受，人们在观物、体物的过程中，能够更具体地产生某种观念的或想象的东西，这种由对物的触觉感知到对己的审视感悟，无疑又进一步丰富了玉文化的内蕴。至此，抛光超越了实用性目的从而实现了其审美性功能。出于对器物表面光泽的向往和追求，人们不惜耗费巨大劳力和时间，在实现光滑品质的道路上孜孜以求。

抛光工具亦伴随玉器的发展而不断进步，清代李澄渊的《玉作图说》中通过《木碢图说》和《皮碢图说》（图3–1）介绍了两类抛光工具。"木碢是粗抛光工具，即用木碢将浸水黄沙、宝料或用各色砂浆以磨之。若小件玉器或有甚细密花样者则不能用木碢磨之，则以干葫芦片作小碢以磨之。最后一道抛光上亮工序，皮砣是采用牛皮制成并将之包在木砣上，再用麻绳细细纳密。大皮砣周长一尺有余，小的则只有两三寸。配以最细的浆料抛光。皮砣抛光后的玉器温润光亮，使鉴赏者无限喜爱。至此，则制玉工序最后完毕。"[2]除了上述两类，人们还采用毡砣、布砣、葫芦砣、刷砣等"以柔克刚"的手段对玉器进行抛光处理。作家霍达的长篇小说《穆斯林的葬礼》中就有关于葫芦砣的描述："玉在坨子磨制后，最后采用葫芦来对玉进行抛光，而且必须是马驹桥的葫芦，并且抹上宝药，以使其油润的特性得到凸显

① 尤仁德. 古代玉器通论［M］. 北京：紫禁城出版社，2002：77.
② 苏欣. 京都玉作：中国北方玉作文化研究［M］. 南京：东南大学出版社，2016：135.

左:《木碢图说》; 右:《皮碢图说》

图3-1　李澄渊《玉作图说》

和叠加。"①

　　这些抛光工具或是自然草木皮革，或是人工制作的纺织布匹，玉与碢的摩擦磨合，既是物理的程式，但更多的是人们对光滑美感认知的亲身实践，一旦进入"光滑"美感形成的全过程，玉器作为光滑形式的意味就愈加深刻了。

　　当人们掌握了将玉器制以光滑的工艺后，此种审美趋向会对玉器的造型产生哪些影响？在这其中又蕴含了哪些传统美学观念？

　　首先，对于光滑的追求，在实践过程中最终是以玉石由暗到亮、由亮到高亮得以呈现的。此处值得强调的是，玉器抛光的效果一定程度上指向了中国艺术观念中"光"的内涵，那么问题在于，何种观感程度的"光"才符合中国玉器艺术所追求的适意性和亲身性？众所周知，"光"是西方美学观念中的重要概念，从《创世纪》中"上帝说要有光，就有光"开始，西方艺术对光的表达和追求可见一斑。而在中国文化中，光的概念更多地体现于内涵之光，正如先秦思想家老子强调的"韬光养晦"，他所追求的是一种"光华内敛"。就玉器所追求的"光"而言，清代的抛光工艺已然达到十分考究的程度，其光泽度既不"茶"也不"锃"，既实现了光滑的追求，也没有因为光感过强而失去内蕴，这其中的审美追求到达了"中和"的原则②。人们对

① 霍达. 穆斯林的葬礼［M］. 北京：北京十月文艺出版社，1988：28.
② 尤仁德. 古代玉器通论［M］. 北京：紫禁城出版社，2002：293.（尤仁德先生指出，所谓"茶"是俗称，指光度不亮不活，有呆滞感；所谓"锃"，是指光度过强而发"贼光"。）

玉石光感的追求亦遵循了一种有光泽但不耀眼的特征，进一步折射出中国人所推崇的含蓄内敛、中正平和的性格品质。

其次，光滑指向与圆形有关的弧面。古希腊哲学家认为："一切立体图形中最美的是球形，一切平面图形中最美的是圆形。"①贡布里希亦在《艺术的故事》中指出中国的艺术是圆的艺术，圆表达着圆融、圆满、顺遂、无缺等美学观念。尽管中西两种文化都推崇"圆"，宗白华先生却揭示了二者之间的区别："希腊人之研究几何学，并非为使用，而是为理性的满足，在证明由感觉的图形，可以推出普遍的真理。而中国则由感觉的图形，以显露意义价值之生命轨道。"②也就是说，对中国人而言，圆并非仅作为一种纯粹的造型形式而存在。对于圆的追求，生发于一种感觉文化与传统观念。感觉上的"圆融如意"引发了"圆满"和"顺意"的想象，正如中国传统节日中的元宵节、中秋节，都是农历十五，恰逢月圆之时，人们通过吃圆形的元宵、月饼等食物，追求团圆之意。对于"圆"的推崇可上溯至史前时期的造物，比如彩陶无论形制抑或纹饰的呈现，不论视觉还是触觉都表达并诉诸圆的造型及图式。圆能够给人一种舒展和圆融的心理感知和节奏意趣。在玉器艺术的早期历史中，也有大量以圆为特征的器型，如玉环、玉佩、玉玦、玉琮、玉璜、玉璧等器型。圆的呈现，与人们的生活环境有着密切关系，人们可见、可触之物自然多为圆形，同时人类的身体及生理结构也多与圆形有关，以至人们在观看世界、想象宇宙的时候有了相似的图式特征。

人们除了在玉器器型上对圆的追求，在工艺的雕琢方面也体现出对圆润效果的青睐。为了满足人们佩戴舒适的基本要求，新石器时期末期，黄河中游居民中开始出现戴在腕部的多个玉璧环，为了避免腕部摩擦，他们创造了高凸之领，即有领玉璧，又称高领玉璧。这种特征在商代得到延续，并最终形成一种典型的玉璧形式——同心圆纹高领玉璧（图3-2）。此外，商晚期还出现了凸缘环以及玉璧、玉璜等多种器型，它们均采用了旋转切割法，这种工艺使得造型之圆融与观念之顺让包蕴于环状器型中，在人们以触觉方式

① 北京大学哲学系外国哲学教研室. 古希腊罗马哲学［M］. 北京：生活·读书·新知三联书店，1957：36.
② 宗白华. 宗白华全集（第一卷）［M］. 合肥：安徽教育出版社，2012：634.

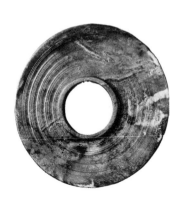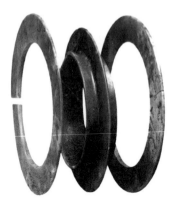

左：纹高领玉璧；右：商代凸缘环①

图3-2　商代同心圆玉器

感知玉器时，亦和水的"让""顺"等品德有着统一的哲学基础，成为中国艺术观念中独具特色的品格。

再次，光滑塑造了近于理想肤感的想象，由此引发了一种生命化触感的追求。玉的"光滑"可以综合其"温"与"润"的特性，给予人一种触碰"肤"和"肉"的触感体验，由此引发对玉的生命联想，从而从触觉感知的角度建构起我们对玉器的生命体验。玉器以"温""润""光滑"获得了人类的肌骨之感，从工艺层面提供给我们一种生命的触感。"触摸起来像是有生命"是一种以感知的形式所构建出的对于生命存在和意义的理解。

二、轻柔的形态

中国人善于使用柔软的工具表现力量感，如在书法创作中使用极其柔软的毫毛力求富有筋骨之气的作品，抑或将坚硬的媒材制成柔软轻盈的艺术样态。这并非不看重媒材的特殊属性，而是反映了对中国传统文化"中和"之美的追求。在阴阳文化的表现中，"阴柔"是其主要内涵的表现，玉石在本

① 吴棠海. 中国古代玉器［M］. 北京：科学出版社，2012：125.

质上具有坚利厚朴的特征，然而，在玉器的制作过程中却往往体现出对轻柔特质的追求，正如《道德经》中所称"天下之至柔，驰骋天下之至坚"。如上文所述，东西方以石为媒材的审美观念与创作传统有着较大的差异。西方人将石头作为建筑和雕塑的原材料，他们尤为看重坚硬与牢固的品质，正是对这一特质的利用，我们才得以看到数千年前遗留下的西方伟大建筑与雕塑，纵使风吹雨淋历经沧桑也丝毫未损。对坚硬与牢固品质的看重，亦使得西方雕塑作品倾向于追求伟大与崇高。英国著名雕塑家亨利·摩尔曾指出，材料与作品之间应体现出匹配的关系并称之为"忠于材料"，依据材料的特性保持其"坚硬、紧绷的石性，不该对其加以篡改"。

　　尽管玉石呈现出坚硬的质地，但是出于对生命意义的体认，中国人会在玉器的加工设计中追求轻柔之感，表现出一种躯体的柔软和生命的韧性，这既展现了中国人"近取诸身"、以身触物的思维习惯，也意味着中国玉器在加工时更注重生命力的释放。葵花形玉笔洗（图3-3）是明代早期文房玉器，它采用坚硬的白玉将器体雕琢为盛开的葵花，细腻精致，内部凸雕五瓣花蕊，外镂雕折枝花叶，构成笔洗的柄与托，使得原本坚硬的白玉变成纤柔的花朵。清代三羊芭蕉玉笔架（图3-4）亦表现出对坚硬石头的柔性表现，器体下部为镂雕的层叠湖石,石缝中生长灵芝和小草,石上卧三羊,寓含"三

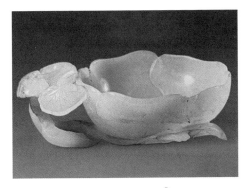

图3-3　葵花形玉笔洗[①]明代

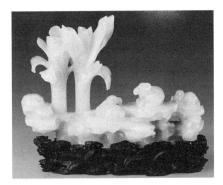

图3-4　三羊芭蕉玉笔架[②]清代

① 古方. 中国古玉图谱［M］. 北京：文物出版社，2007：361.
② 古方. 中国古玉图谱［M］. 北京：文物出版社，2007：360.

阳开泰"之意。三羊有机动态排列，中间可架笔，左侧镂雕两株繁茂的芭蕉树，枝叶犹如现实中叶子，自然充满生机，丝毫没有僵化之气。

我们可以从清代乾隆皇帝对玉器的赏玩评鉴中理解这种生命的轻柔之感。乾隆皇帝热衷于收藏玉器，在他统治时期，和田玉由官府统一开采并入贡朝廷。他一方面大力主张模仿和复古夏商周时期的玉器，并以此推行古代文化的复兴，另一方面积极开展对外交流并吸纳异域文化，引入了大量痕都斯坦玉器，他亲自过问并参与玉器的设计与加工，以此成就了玉器艺术史的高峰，乃至最为鼎盛时期的工艺制作被称为"乾隆工"。

乾隆对于玉器的热衷及对工艺之盛赞还体现在他的众多诗文中。例如：

《咏痕都斯坦荷叶杯》："莹薄如纸，内地玉工谢弗及也。"
《咏痕都斯坦玉壶》："缤纷花叶翻，水磨制婴坦。细入毛发理，浑无斧凿痕。冰心欣可在，白色表斯温。典雅司空品，买春且漫论。"

此外，"薄过刻片楮，轻喻举毛鸿"等词句均是对痕都斯坦玉器轻盈精美的赞颂。两首诗均表现出乾隆皇帝对玉器工艺的极致追求：第一首意在赞颂痕都斯坦荷叶玉杯造型工艺"莹薄如纸"，内地玉工所不能及；第二首则描绘了玉石所制成的花叶之形，颂扬了玉壶的材质和工艺的精美，他认为这把玉壶将坚硬质地的玉石表现出了一种轻柔的质感，甚至试图表现轻薄如纸张的荷瓣，此品相可归为《二十四诗品》中的"典雅"品，而恰好"玉壶买春"被认为是《二十四诗品》中最为典雅的事。我们仿佛可以通过乾隆的诗句体会到那种轻盈的生命力的颤动，尤为突出地表现了"对于石头尝试柔软的思考"。

对光滑和轻柔的极致追求，让生物学上没有生命的玉石成为感知意义上的生命存在，这体现了中国人对待玉石的态度，正如古时将制玉称为"做活儿"，"活"代表着生命力的绽放。一块玉料，经过亿万年的积累和磨砺，被发现开采后，通过制玉艺人的磨制雕琢，使得原本没有生命力的物体展现出神采及灵性，令坚硬的石头开出花朵。这正是将中国文化和审美观念融入

工艺的表征，正所谓"令材料升华才是艺术的最终目的。"①同时，制玉者在进行玉器制作过程中，亦是对其自身的修炼及打磨。制作玉的过程也是不断打磨自己心性的过程。制玉艺人对待玉器宛如对待自己的生命，现实生活或文学作品中经常出现制玉之人的陨落同时伴随着玉器的毁坏，仿佛玉石陨落了，也预告和象征着制玉者的离去，此刻人的生命与玉器的生命实现了共振。

除了形态上的光滑与轻柔，在对玉器的生命化呈现过程中，琢玉大师还会通过"亮脸"和"开眼"对玉器"画龙点睛"，添上神来之笔，表面上是对工艺孜孜不倦的追求，实则是在媒材的极致表达中强烈地、激情地吟唱生命之歌。

第二节
刻饰：神与礼的印痕

一、刻纹的演进及其特征

线，是一种人类把握和认知世界的方式。美国教育家罗恩菲尔德将触觉扩大为人的体觉，他将儿童绘画中画面上普遍存在的一条线称为"基底线"，这个线可以视作地平线，是人类幼年时期，对于自然、宇宙环境、空间感知等方面的图式化表达。他认为这条线是儿童基于触觉角度对世界的感知和表达，属于一种非视觉化的行为，将身体活动无意识地投射到绘画作品中。譬如当儿童画出手臂时，同时他也在无意识地呈现自己手臂的体觉。由此，在这一意义上来看，线不仅表现出事物的轮廓和形态，还映射着创作者的行为与空间感知。

① 理由. 八千年之恋：玉美学［M］. 北京：清华大学出版社，2014：143.

正如我们在分析古代象形文字时，这些字形都非常生动地抓住了各种动物的形体特征，通过自由地改变动物体位，再现它们静坐、奔跑或跃立姿态，这显然是基于事物与空间相互协调的角度所做出的选择（图3-5）。尽管中国古代在造型艺术中并不存在透视和解剖，但是也成功地表现了一种空间感，如"旦""生"等文字，这种象形特征亦实实在在地突出了中国文化中的触觉性思维（图3-6）。线在其中成为构建空间感的重要因素，它将三维的空间经由二维的线来确立，仅

图3-5　象形文字基于线的触觉化思维表现①

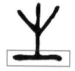

图3-6　"生"字造形中对线的表达

从这点来说，线便成为中国传统艺术中最具特色的艺术发现，在《美的历程》中，李泽厚同样指出中国人对线的把握是一个重大的发明。

玉器的线条可表现于玉器的轮廓及纹饰上，以刻纹的形式出现。线是构成"纹"最基础的单元。纹，古代称"文"。《说文解字》释："错画也。"《玉篇》释："文，章也"。"文"最早即指玉的纹理。玉器上的线，我们称之为刻线或刻纹。当人以触觉方式去感知玉器时，其流畅或顿挫的线条特征会形成相应的触觉感受。

在中国玉器艺术史上，由于出发点不同，有过所谓的"文素之争"。一些人秉承"大圭不琢，以素为贵也"的观点，还有一些人则主张"玉不雕不成器"。终究，在宗教、礼仪和审美的多重诉求下，刻纹出现了，并且得到了繁荣的发展。

玉器的"刻纹"和表现于其他艺术媒介中的"线"是有区别的。一方面，线是刻纹得以呈现的方式，另一方面，刻纹和线在工艺上有着本质的区

①［荷兰］高佩罗. 长臂猿考［M］. 施晔，译. 上海：中西书局，2015：22.

别。譬如，史前彩陶上的线，是人们使用毛笔绘制于器物之上的，线条呈现出流畅的触觉审美感受，说明其绘制过程定是迅速的和瞬间的。这种以线刻画的方式发展并运用到艺术史的绘画及书法形式上，线成了一种重要的艺术元素，并以多样态的形式成为中国艺术和美学的重要内容。例如，谢赫六法中的"骨法用笔"，其结果直接诉之于线条，并表现出比色彩、构图都重要的元素——以"骨"之态拟物之形，艺术家的精神、气韵也在这种形象化的、触觉化的过程中展露无遗。这也正是弗莱等艺术理论学者所崇尚的中国艺术品质。宗白华将中国传统美学中的线条流动称为"飞动之美"，因为线条能用最简约的样貌传递艺术家的情绪和情感，线条的曲直张弛、起承转合、轻重缓急，比之于躯体，就呈现出一种触觉化的感知模式和接受模式。

玉器刻纹的创造和书画不同，玉石的材料决定了玉器的刻线无法像书画一样快速完成，但是我们无法忽视线条的触觉性感知在玉器中的表达。器物上的刻线，无论是作用于青铜器还是玉器，均是通过一种技术化手段呈现于器物表面。在玉器的刻纹表达与加工处理上，一方面取决于不同时期的文化观念特征，另一方面则依托于不断精进的工艺技术。早期玉器刻纹主要是通过点、线、圈及其配合交错而形成的简单的几何形纹，如直线纹、斜线纹、菱格纹、弦纹、折方纹、圆圈纹、三角纹、勾云纹、龙麟纹、兽面纹、饕餮纹。唐代之后出现了花鸟纹和树木纹。玉器的刻纹一方面表达了玉器的装饰化特征，另一方面也反映了这一时代的精神文化追求和使用者的品位与信仰。纹饰从史前的单纯至后代的繁复，给人一种由简至繁的感受。整个刻纹的发展演变，从纹饰特征及其意义表征可简单概括为：越简单越神圣，越复杂越世俗。

迄今为止发现最早带有刻纹的玉器是兴隆洼遗址出土的椭圆形玉铲，该玉铲后有阴刻纹。此外，新石器时期红山文化的浅宽线纹、良渚文化的神人兽面纹（图3-7）及凌家滩文化八角星纹（图3-8）都比较有名。玉器的纹饰不是纯粹的美化与装饰，而是在特定时空之下背负着礼仪宗教的使命，人们在创造玉器艺术时，以一种直接性的身体触觉感知孕育和创造了不同风格的刻纹。

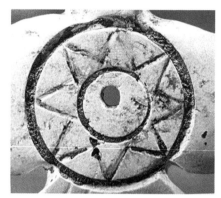

图3-7　良渚文化的神人兽面纹　　　　图3-8　凌家滩文化的八角星纹

　　良渚时期的细阴刻线代表了新石器时期玉器刻线工艺的最高峰，细若发丝、密而不乱。良渚玉琮王器身之上的纹饰，每1毫米之间有4、5条刻纹之多，仅凭肉眼难以辨别，其细密程度代表了新石器时代玉器阴线刻工艺的高超水平，即便使用当今最为先进的机器雕刻也难以企及。这更加验证了史前先民在刻绘线纹时凭借的是一种所谓的触觉手感，采用极致的刻绘手法将对神与王的虔诚展现得淋漓尽致。他们通过精细的线条的描绘，把内心的虔诚全部倾注到玉器的制作和纹饰的雕琢之上，以一种最热烈和最极致的方式表达着对神灵的崇拜。良渚先民以一种素朴原始但却超凡脱俗的身体直觉，借助玉器沟通神灵、传递情感，他们相信只有通过这种超凡的刻绘才能使玉器具有更加神圣的功能。因而，从这一点来说，细密的纹饰不仅体现视觉化的图像，更是以一种抽象化的符号反映了"强烈的身体直接感觉"[①]。赵之昂认为，线条的创造首先基于人的触觉感知，并在视觉中得到转化，"线条是肤视觉结合的产物，线条的飞动主要依据艺术家的肤视力度感"[②]。

　　就工艺而言，不同特征的刻线取自不同的工艺手段。以阴刻线为例，可分为粗炼形和细密形。据推测，粗炼形阴刻线的工具应该是坚硬的石英石或者玛瑙，刻线一般深浅不均，宽窄不匀，边缘不够整齐。通过这些特征，我

① 张子中. 商代青铜文化与身体直接感觉［J］. 求是学刊，1999（02）：98-101.
② 赵之昂. 肤觉经验与审美意识［M］. 北京：中国社会科学出版社，2017：111.

们可以推测出，在刻绘时，人们以原始的方法反复刻画的触觉性过程。而细密形则深浅均匀，边缘平整，应是采用砣具旋刻而成。在技术工艺尚未演化到十分精进的水平时，人们更多的是将工具的使用配合身体的运动，通过对玉器的刻纹调动人的手、胳膊乃至全部的感官知觉，将内心对天地神灵的崇敬上升为心理意象，进而经由身体的触觉行为通过刻线的方式呈现。制玉之人将工具化为主体生命的有机组成部分，实现了人器合一，从而，线条所传递出来的是则是情感作用于身体、再经由刻纹所表现出的一种触觉之美，它是探寻中国玉器艺术的有效路径，亦是把握中国其他艺术诸如书法的关键所在。从这一角度而言，也正是我们对于中国艺术进行触觉特质探寻的意义。

夏商周时期，青铜器的出现和发展成为玉器艺术步入高峰的决定性因素，人们以青铜制成砣具，琢刻玉器更为便捷和省力，从而完全脱离了原始治石的技法与工具。这一时期玉器所刻之线，呈现出流畅、刚健、柔韧与缠绵的特征。

夏代在刻线方法上采用阴线纹的刻法，据推断，当时已经使用砣轮式工具，用砣具在玉器表面刻画出细阴线，此法通称为"勾"法；在阴线沟槽的立面，再用砣轮向外稍加拓展，形成较宽的斜坡面，叫做"彻法"；二者合在一起即"勾彻法"[1]。勾彻法工艺能使两条平行阴线线形更富层次感与变化，与最早新石器时代的玉器阴线纹相比，这一时期似乎有了形式美的追求与进步，这种技法和美学观念为后世玉器线刻工艺技法的发展奠定了基础。在线条系统的建构过程中，必然会在玉器表面显现出阴阳两种形式，通过错落有致的协调从而达到辩证统一的艺术效果。这种艺术表达方式，既互相制约又协调一致，得到一种中和之美。

商代玉器的刻纹以双勾阴线雕刻为主要特色（图3-9），是用小型勾砣旋刻而成的两条匀细平行的阴线组成的纹饰。两条阴刻线间距仅0.1厘米左右，故在视觉上给人以两条阴刻线中间"起"阳线的错觉。这种效果有如阳纹，可称为"假阳纹"或"双阴挤阳"，即中间的线是由旁边两条阴刻线挤

① 尤仁德. 古代玉器通论［M］. 北京：紫禁城出版社，2002：84.

图3-9 商代 双勾阴线条　　　　　　图3-10 西周 勾彻法线条

出来的，两条双阴线就叫双勾阴线。由双勾阴线构成的勾云纹，是商代玉器纹饰的主要形式，见于各种佩饰及器物上①。双勾阴线初步达到视—触觉的追求，但其实凸起来的部分也未超过玉器的表面高度。这种雕琢方式深刻地影响着西周的玉器的纹饰艺术风格。

西周玉器喜用生动流畅的动物纹，以西周晚期典型的双阴线为例，它仍旧保留了繁复的结构特征，刻纹由一宽一窄两条线构成，其中宽线采用彻法雕刻，窄线则由勾法刻成（图3-10）。刻纹线条整体流畅流利，飘逸柔美。这种线纹的审美观念大概起源于穆王时期，与其背后的"车辙马迹遍天下"历史文化精神紧密相连，而同时期甲骨文的线条特征也散发着同样的气质，具有潇洒、圆润、飘逸的特征②。西周晚期玉器纹饰的形式美，是中国玉器纹饰曲线美的真正发端③。曲线美契合了玉器温润柔美的审美品性，从而为玉器步入形式美的高峰积蓄了力量。阴刻纹饰的雕琢工具有细砣、斜砣及宽砣，分别用于制作细阴线、斜坡线及浅宽线纹；某些动物纹饰利用特殊的图案组合方式以构成该种动物纹的形象特征；某些规律纹样则依固定的工序制作，形成整齐划一的平面装饰。这些工艺技法与各代玉器的纹饰风格的形成息息相关，也是仿古器和赝品无法完全复制之处。

汉代对线条的运用已经到了炉火纯青的地步，粗细线条搭配的雕琢手

① 古方. 中国古玉器图典［M］. 北京：文物出版社，2007：164.
②③ 尤仁德. 古代玉器通论［M］. 北京：紫禁城出版社，2002：125.

法，能够将线条委婉优美、浪漫飘逸的风格塑造至极，从而刻画出刚柔相济的画面以及艺术形象。例如在汉代螭纹玉饰上，就以阴刻线形式展现了炉火纯青的线条之美。玉饰上采用柔和的弧线刻画朱雀的秀美，飞扬飘逸的姿态使观者领略到跳跃的美感（图3-11），将早期的阴线刻画技艺推向了细微遒劲的高度。

以一种人为的纹样作为装饰的特征，线刻的发生源于面对宗教时更虔诚的心灵，以及面对美玉时更美的诉求。人们采用代表国家和民族的符号形式，不仅彰显了图腾与神灵崇拜，实现了礼仪崇拜的象征意义，还丰富了玉器外表的可观性、可触性和可感性。这与阿恩海姆的同构对映效应非常契合。阿恩海姆认为："事物运动或形体结构本身与人的心理、生理结构有某种同构对映效应，线条的变化可以是人感受强弱、斗争、安息、杂乱、和谐的情绪，由看到的、感触到的事物，唤起主体身心的反应。"[1]

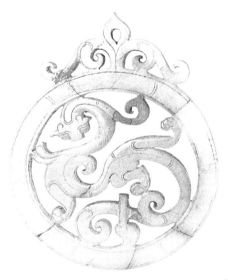

图3-11 汉代螭纹玉饰：飞扬飘逸的细长阴刻线[2]

① ［美］鲁道夫·阿恩海姆. 艺术与视知觉［M］. 滕守尧，译. 成都：四川人民出版社，1998：466.
② 古方. 中国古玉器图典［M］. 北京：文物出版社，2007：257.

二、刻纹的类型及其功能

玉器上的纹饰体现着观者的触觉意向，这种意向指的是没有通过实际的触觉手感，但从视觉上感受到了一种触觉性。从形式上来看，线纹本身的触觉特性主要分为"阴刻"线条和"阳雕"两种基本方法。基于这两种方法，玉器刻纹的功能主要体现在以下三个方面：纯粹性的线条表达、呈现纹样特征的线条、表现形象的线条。

（一）纯粹性的线条表达

玉器刻纹作为纯粹性的线条，主要有以下功能：美化装饰、填充空间、增强形象的动感和韵律、表达文化和宗教内涵。几种功能之间绝非独立，而是可以相互叠加的，在装饰美化玉器的同时，也不排除填充表面空间之用。历史上，无论玉器还是青铜器的表面，都通过线的纹饰弥补了大块空白的乏味，用线的律动性使整个触觉表面增加动态的律动之感。

比如商代玉器通常采用的双线纹就发挥着美化装饰和填充空间的双重作用。双线纹在实际的工艺中有三种收尾方式："双线相交的尖形收尾、砣雕短线垂直相连的方形收尾以及砣雕短线环状相连的圆形收尾"[①]（图3-12）。这意味着即便是一根简单的刻纹，它在诸如收尾这种细微之处也能呈现出刚劲有力和婉转回曲的区别。

左：尖形收尾；中：方形收尾；右：圆形收尾[②]

图3-12　商代双线纹在实际的工艺中的三种收尾方式

①② 吴棠海. 中国古代玉器［M］. 北京：科学出版社，2012：130.

刻纹在发挥美化装饰功能时，亦可增强玉器的整体性分量，这种整体性的分量是指玉器可接触面积变大了，人的视觉落点变多了，玉器的延展性和立体性被强化了。比如，春秋时期，玉器的轮廓采用的是阴刻斜线纹，其特征是用单阴线勾画出龙或其他形象的轮廓特征，因而从整体来看，玉器显示出一种敦厚而灵秀的美。这种形态将线强化，让玉器看上去更有分量。同时，线条蜿蜒回曲的视觉性实则蕴含了触觉性的因素，正如孔狄亚克所认为的视觉的体验源于触觉[①]，以及贝伦森所主张的触觉值的概念，即"触觉不断地为眼睛提供触觉价值"[②]。我们在玉器的视觉因素中，亦强烈地感受到触觉的因素。触觉感知的程度，在刻纹的形态特征中得到了强化。

有些玉器的刻纹兼具美化装饰和增强形象的动感韵律之功能。如汉代玉鸟（图3-13）上的线刻和线雕纹饰，意在描绘鸟的翅膀及羽毛，线条的方向、弧度将鸟的姿态塑造得更加饱满且极具美感，展示了玉鸟生动的动态形象。同时，线的动感和韵律是物体抽象化的运动表达方式。比如，先秦鸿山越墓出土的几件绞丝纹玉器，其表面反复周旋的线被人们视作蛇的化身（图3-14），起伏的线条代表蛇扭动的身姿。绞丝纹最早见于良渚文化瑶山祭坛遗址的玉镯之上，线纹特征为浅浮雕兼阴线刻式样的平行斜向纹，犹如蚕丝缠绕成束把状。绞丝纹在商周秦汉等历代均有继承，不同时代的文化赋予人们不同的想象，人们的情感诉诸线纹的形式，并被凝聚在方寸之间的玉器

图3-13 汉代玉鸟[③]

图3-14 先秦鸿山越墓绞丝纹玉器

① 北京大学哲学系. 十八世纪法国哲学［M］. 北京：商务印书馆，1963：138-140.
② 转引自陈平. 李格尔与艺术科学［M］. 杭州：中国美术学院出版社，2002：130.
③ 吴棠海. 中国古代玉器［M］. 北京：科学出版社，2012：186.

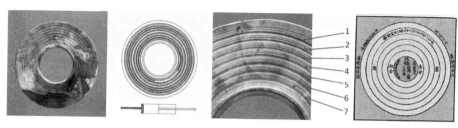

左：商代晚期同心圆纹；右：七衡图

图3-15 有领玉璧和七衡图①

上，亦表达着人们富有秩序感的触觉性感知。

玉器的刻纹还可以表达文化或宗教的内涵。比如商代晚期的同心圆纹璧是当时最典型的器型，玉璧上有采用砣具制作的多根同心圆线纹。在邓淑萍学者看来，这种线纹的出现受到当时流行的"三衡""七衡"天文观的影响。据现存最早的数学和天文著作《周髀算经》记载，先民通过认识宇宙，已经逐步形成了宇宙观和生命观。由于四季太阳升空高度不同，因而七条同心圆线代表了七衡，最小的一圈线是指夏至时太阳运行的轨迹，最外围则是冬至时太阳运行的轨迹，而圆心则代表了永远不动的北极。同心圆纹玉璧的七条线刻与古代七衡图（图3-15）中的七根线条完全匹配。因而，玉器的刻纹除了美化、装饰、填充之用，在这里还是人们对宇宙认识的表征。

（二）呈现纹样特征的线条

呈现纹样特征的线条除了具有视觉上的形式美感，更可作为"形而上"的范式影响人们对玉器的使用和品鉴。例如，商代玉龙纹饰以勾云纹者最为多见。龙是兴云致雨的水神，《易·乾卦》说"云从龙""云行雨施"，这与当时社会中的农桑和蚕事密切相关。人们将生产生活中的需求诉诸玉器中的刻纹，表达了虔诚的祈福之意。

此外，呈现纹样特征的线条还表现出一种装饰性特征，主要以植物纹、

① 邓淑萍. 玉礼器与玉礼制初探［J］. 南方文物，2017（01）：210—236.

动物纹为主。植物纹有各类花纹，动物纹有云龙纹、双龙戏珠纹、双螭纹、双凤纹等。装饰性纹样的出现和中国吉祥文化不无关系。吉祥文化作为中国历史文化中的核心主题，是中华民族传统精神的重要组成部分。以楚文化为源，自汉代起吉祥文化便极为兴盛，它的精神文化借助各种物质文化载体进行表现，尤其在玉器方面有丰富的表现。以装饰性为目的的玉器没有过多礼仪宗教的约束，因而出现了较多个性化设计和表现日常生活的题材，人们在设计中可以不受约束而更多地展现艺术上的追求与探索，比如唐代玉器的花朵纹，从设计视角上分为俯视和侧式两种类型，花朵纹的构图饱满不留空隙，在加工工艺上则用短阴线方式刻画周边的叶纹，层次分明有秩序感。乔迅指出："在机械化以前的世界，装饰与身体有着密不可分的关系，即使是令人眼花缭乱的视觉效果也具有一种体感，特别是一种视觉性触感。"①

（三）表现形象的线条

首先我们需要注意的是，玉器上由刻纹所构成的形象，并非指向具象化的客观再现，而是由刻纹的美感和逻辑所统摄的一种意象，比如典型的汉八刀工艺（图3-16）。所谓"八刀"，并非精确地以"八"为准，而在于强调简约粗犷的刀法。汉八刀工艺主要用于葬玉，在东汉时期十分兴盛，它体现了道教思想中对于生命哲学的关注，反映了人们不仅关注生前的价值，同时

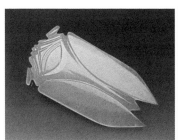

图3-16　汉八刀中的表现形象的线条

① ［美］乔迅. 魅惑的表面——明清的好玩之物［M］. 刘芝华，方慧，译. 北京：中央编译出版社，2017：29.

希望死后精神永存。常见的形象有玉蝉和玉握，即"蝉"和"猪"的形象。蝉一般放入死者口中，因为人们希望死者灵魂能够像自然界的蝉一样具有蜕变和再生的能力。玉握一般是猪的形象，握于手中，表示逝后依然拥有财富。汉八刀的刻纹制作，一般需配以砣具，简单利落，刀法矫健、锋芒有力，呈现出简约、凝练、精准、明快的风格，颇具现代抽象意味——以具体造型为重的、作为形象的艺术方式，亦是雕刻技法赋予审美物象的深沉而凝练的萃取。

在一件玉器的纹饰排列上，会出现各种不同的图案及样式，这背后体现着精神性的命题，而纹饰所形成的秩序感，亦是通过这些精神性命题得以转化呈现的。"一切秩序都不是偶然呈现的。"①因为雕刻的线条是以一种近乎平面绘画的触觉化手段强调宗教、礼仪、审美的所指，以致相关的观念与特定的玉器最终得以一体化呈现。

阴刻线是玉器最为朴素的工艺方式，我们并不一定需要去抚摸刻线所带来的肌肤之感，但是通过刻线的视觉性特征，我们同样借助线纹在玉石上所表现出的力度、角度以及轻重缓急等艺术特征，感受到了触觉的特性。由此可见，玉器的刻纹不仅唤起了玉器的节奏感、韵律感和力量感，同时也使得特定的文化内涵在玉器之上留下刻痕，将神与礼的观念表征于具体的玉器之上。

第三节
雕绘：表域与象域的角逐

视觉感知和触觉感知的并行存在，让包括绘画、玉雕等在内的艺术形成了丰富和有意味的形式。作为空间性的存在，图绘一定是可被触摸的；而作

① ［英］E·H·贡布里希. 秩序感——装饰艺术的心理学研究［M］. 杨思梁，徐一维，范景中，译. 桂林：广西美术出版社，2015：7.

为展现在玉器上的图像，则更倾向诉诸视觉。

在西方，部分艺术理论学者关注到绘画中的触觉性特征，他们旨在讨论艺术风格之间的差异，如沃尔夫林在谈论绘画中的线描和涂绘风格时指出：线描是通过对象的轮廓寻找特征和美，这个过程是通过眼睛沿着边线观察，触及物体的边缘，这种绘画风格能够明显地将形体进行区分。这种清晰可靠的边界造型感受召唤着我们的触觉，使眼睛具有能触摸物体的手的作用。以丢勒的版画为代表，任意一个物体都有清晰的边界，是强调触觉感受的独立物体，"他首先关心的是使单个物体通过造型界限成为可触可摸"。而涂绘风格恰恰相反，以奥斯塔德为代表的绘画形式，回避了物体轮廓的全部描绘，"就像决堤的水流自由地冲破形体的界限"①，缺少连续的边界轮廓线，似乎就失去了一个可以触摸的路径。这种转变的形成在于人们在艺术技法中考虑了光线和阴影，因而线描风格开始转移到涂绘风格，同时也使人们不再依据触摸去检验事物。因此，艺术风格由触觉的图像风格变迁到了一种视觉的图像风格。

以上例证是为了说明在平面绘画中，线描和涂绘两种风格造就了视觉和触觉两种表达倾向。其实玉雕就是在玉器表面雕刻，玉石的表面在某种意义上可作为绘画使用的纸、雕刻使用的石，不同的是其媒材的特质。国内学者黄厚明曾在讨论中国早期美术风格时提出了"触觉性的绘画"概念，并总结归纳出三类规律："首先，雕刻堆塑式，在曲面或者平面上表现出凹凸气度的三维空间；其二，透雕镂空式，通过触觉手段在二维平面制作深度空间的效果；其三，先镂空再镶嵌加工。"②他所指出的这三种触觉性的绘画，旨在揭示雕塑和绘画之间的形态关系问题：它们不仅以雕塑的形式存在，同时也以绘画的形式存在，雕塑和绘画两种方式共同塑造了中国早期的美术风格。

本节我们将从玉器工艺模态的角度出发，从"表域"和"象域"这组概

① ［瑞士］海因里希·沃尔夫林. 美术史的基本概念——后期艺术风格发展的问题［M］. 洪天富，范景中，译. 杭州：中国美术学院出版社，2015：68.
② 黄厚明. 知觉的回归与中国早期美术史的重构［J］. 美术研究，2018（06）：62-68.

念展开论述，以探寻玉器艺术中触觉和视觉的相关问题。"表域"[①]是乔迅在《魅惑的表面——明清的玩好之物》中提出的概念，具体是指能够使用不同材料物品所共享的表面处理。在这里，我们将能够在器物上产生实际触觉感受的触觉性表面称为器物的"表域"，表域是经由浮雕、透雕等工艺手段带来触觉感受的表面效果，而象域则是通过视觉把握的由特定视点的表域显现出的视觉形象。我们将从三个角度进行阐述。

一、纹饰：触觉表域意识的初生

连续性的触觉表域即连续的、均匀的、有凹凸感的触觉表域。从认知心理学来看，重复的节奏会给人一种稳定的规律性感知。玉器历史上不乏这种类型的纹饰，如蟠螭纹、蟠凤纹、云纹、卧蚕纹、云雷纹、蝌蚪纹、勾连云纹、涡纹等，有的独立存在，有些与其他连续性纹饰结合使用，体现出平稳规整的形式特征。

谷纹是最为常见的具有连续性触觉表域特征的纹饰，最早出现于战国时期楚国，流行于战国和秦汉时期，亦常见于清代仿古玉器之上。《国语·楚语》云："玉足以庇荫嘉谷，使无水旱之灾，则宝之。"玉在楚人心中有去灾保丰收的作用，故而古代饰以谷纹的玉器被视为祥玉，能达到五谷丰登的目的。谷纹的制作可以通过浮雕工艺完成，亦可通过线刻完成（图3-17）。谷纹使用线刻方法进行制作时是以砣具加工，形成阴刻谷芽状线纹，呈现一种假阳纹的效果。当采用浮雕工艺时，工序则更为复杂。

从视觉艺术角度来体察谷纹，在每一个单独纹样中，谷纹都是由圆加弧线构成，排列紧密，呈漩涡状，具有方向感和运动的旋律感，仿佛自由茂盛生长的稻谷一般。人们面对这样的纹饰，似乎看到了颗粒饱满的农作物，会产生触觉臆想。而以具有触觉化表域浮雕工艺制作而成的谷纹，在战国时期

① [美] 乔迅. 魅惑的表面——明清的好玩之物 [M]. 刘芝华，方慧，译. 北京：中央编译出版社，2017：100.

左：浮雕谷纹；右：线刻谷纹

图3-17　谷纹[1]

的玉璧上排列紧密，触摸时产生坚挺的手感；发展到汉代，谷纹不再旋转，谷粒小而圆，凸起较高，排列稀疏，谷纹圆鼓，手感圆钝。

　　同样对于谷纹的表达，不同的工艺，体现着从线刻到浮雕之间的跨越和区别，为我们呈现了从印痕到表域的一种实质性的感知区别。线刻是用视觉引导触觉意向的工艺，浮雕则召唤着观者的上手并能带来实际触觉感受的工艺。体现出人们在工艺中全然不同的两种选择，表达出表域和象域之间的角逐与博弈。

　　谷纹形象饱满，应用广泛，在经典纹饰的基础上得到了延续发展，派生出诸多其他相似纹饰。乳丁纹被认为是谷纹的简化，只保留了圆形纹饰特征，动感全无，感受到的是一种非常严格的有秩序的排列（图3-18）。战国后期至汉代，乳钉纹的类型演化为更为复杂的视觉形式，有的以阴线相连，有的独立成纹，因此可以分为V字形、阶梯式及独立式乳钉纹三类。这种极其简易的类似于几何形体的纹样在阿尔弗雷德·C·哈登看来："许多图案是在表现实际事物的过程中自然地发展起来的，绝大多数的几何纹样则是写实图画被简化到难以辨认的地步进化的结果。"[2]他借用达尔文的方法理解纹

① 吴棠海. 中国古代玉器［M］. 北京：科学出版社，2012：63.

② Alfred C. Haddon, Evolution in Art: as Illustrated by the Life-History of Design, 1985.

图3-18　谷纹与乳钉纹①

饰的进化，这种纹饰通常也用于同时期的青铜器、原始瓷之上。

除了乳钉纹，蒲纹也是从谷纹制作工序中简化而来的，蒲纹因在构图中的三对平行线条交织犹如蒲席而得名。蒲纹流行于战国晚期至西汉，在蒲纹内部加琢谷纹，又演化为蒲谷相叠纹②。所以，纹饰开始总是起源于某一信仰或者理想，但是在工艺制作中，由于种种原因，便发展为其他各类纹饰。又如，盛行于战国晚期到汉代的云纹，也可以分为丁字云纹和如意云纹（图3-19）。它们在雕刻时的工序中做出某些改良、简化，抑或是为适应当地的文化观念做出了改变，但是其本质特征相差不大，在表域的图绘中也体现出极大的相似性，如连续、均匀、舒缓、令人愉悦的触觉感受。

蟠螭纹和螭凤纹（图3-20）亦呈现了一种开放式的重复刻纹。有学者提出繁缛细密的蟠螭纹、螭凤纹来源于"蛇扭丝"交配的形象，互相蟠结在一起，象征人们对生殖、财富、丰收的向往③。四方连续形式的纹饰更具有开放式的节律，通过视觉能够在心理上形成周而复始、回环往复、

① 南京博物院，江苏省考古研究所，无锡市锡山区文物管理文员会. 鸿山越墓出土玉器［M］. 北京：文物出版社，2007：84.

② 吴棠海. 中国古代玉器［M］. 北京：科学出版社，2012：64.

③ 王汇文. 越国原始瓷装饰与蛇图腾意象解析［J］. 装饰，2011（04）：93-95.

左：丁字云纹；右：如意云纹

图3-19　云纹的派生[①]

图3-20　先秦鸿山越墓中的蟠螭纹和螭凤纹玉器[②]

生生不息、永无止境的触觉体验。螭凤纹刻纹融合了蛇与凤，将蛇纹和凤鸟纹合在一起，非常具有地方特色。这种"有意味的形式"不仅能够作为一种美观性的线刻纹饰，更能够成为探究玉器时代风格与审美观念的重要途径。

① 吴棠海. 中国古代玉器 [M]. 北京：科学出版社，2012：65.
② 南京博物院，江苏省考古研究所，无锡市锡山区文物管理文员会. 鸿山越墓出土玉器 [M]. 北京：文物出版社，2007：23.

二、浮雕：表域之上的象域显现

浮雕强调"平面效果"，一些在圆雕中无法表现的题材却可以在浮雕中得到充分和完美的表现[①]。因此，浮雕的形象表域是以具体形象出现的浅浮雕或者高浮雕。浮雕纹饰以阴刻定位配合减地法完成，减地工具可能为砣具、管具或桯具。

上文曾提及，谷纹作为玉器上应用十分广泛的纹饰，在玉器艺术史上历经了刻纹和浮雕两种工艺手段。刻纹是以单一的工具和工艺方式制成，而浮雕则工艺繁复，先后使用多种工具，并分为三个步骤：第一步，使用砣具雕琢三对平行线进行定位；第二步，在六角形的周边减地制成圆形凸粒；第三步，将圆形凸粒雕琢为圆卷状的谷纹（图3-21）[②]。浅浮雕是先用细砣雕琢轮廓，然后用较宽的平砣在周边浅琢一层地子，并用桯具在纹饰的勾转处钻磨圆形凹痕，强化纹饰的弯转（图3-22）。这种明显弱于高浮雕的线条令人想起画家的笔触，它所制造的层次感只是比较多地增加了轮廓外的起伏和阴影，一般不超过2毫米。这对勾线要求严谨，常以线面结合的方法表现玉器表域的层次感，这种层次感是能够产生触觉感受的因素。乾隆皇帝曾赞扬浅浮雕

上：打稿定位；中：压地成圆；下：雕琢谷纹

图3-21　浮雕谷纹制作工序[③]

① 赵永魁，张加勉. 中国玉石雕刻工艺技术 [M]. 北京：北京工艺美术出版社，2000：287.

② 吴棠海. 中国古代玉器 [M]. 北京：科学出版社，2012：62.

③ 吴棠海. 中国古代玉器 [M]. 北京：科学出版社，2012：63.

图3-22　浅浮雕工艺的清代白玉雕螭纹①

左：剑珌正面；右：剑珌背面管钻去料痕迹
图3-23　高浮雕制作的汉代剑珌②

技法，"细起花纹若有神，抚无留手却平匀。"③他表达了对玉器浅浮雕工艺的视觉及触觉性的审美感受。

　　除了上述的浅浮雕，浮雕还包括高浮雕。在高、浅两类浮雕的纹饰制作工艺上，所选用的工具及流程亦是存在差异的。高浮雕首先用砣具雕琢的细线纹打稿，然后在线纹外侧用管具去料，形成突起的纹饰（图3-23）。这种方式依据造型对线条进行提取，假如玉器表现的是场景，其近景、中景、远景的空间关系会得到充分表现。在制作高浮雕时，层次交叉多、立体感强，与圆雕有相似的雕刻工艺，形象常凸出器身之外。这种浓烈的表达方式使纹饰上的动物呼之欲出，极度增强了触觉体验。

①② 吴棠海. 中国古代玉器［M］. 北京：科学出版社，2012：67.
③ 臧振，潘守永. 中国古玉文化［M］. 北京：中国书店，2001：52.

三、玉山子：游观于表域与象域之间

在《魅惑的表面》一书中，乔迅在阐述"图绘的表域"观点时，指出一种没有边框的形式，这种形式能让观者产生浸入式的感知体验。比如他在《岩洞中的雕刻》中谈到一件玉石雕刻，指出由于它没有边框的塑造，欣赏者可以直接进入一个事物或者场景当中，以直接性的身体进行场景体验。这种感知方式和有边框的图绘是有区别的，当画面有了边框，无论如何我们都无法跳脱这个器物本身，所有的像会被规约在一个"感知范围"当中。

边框无论在器物还是绘画中，体现在中国艺术中都具有意想不到的深意和内涵。"带有边框的表现的是一幅绘画作品，而不带边框的玉器仿佛自己营构了宇宙中的山水"。巫鸿在其《考古美术中的山水——一个艺术传统的形成》第四讲《图像的独立——山水的作品化》中谈到"拟山水画"，在分析山东临朐崔芬墓墓室所绘图像时指出："顶部画着没有边框的四神由于没有边框的限制，将体积有限的墓室转化为无限的宇宙。"同样在李道坚墓葬中的拟屏风画中，有边框的视觉形象就被定义为屏风绘画，而没有边框的视觉形象就可以被想象为陪葬的美女（图3-24）。

那么在中国古代玉器的发展史中，多数绘画是附着于固定的器型表域的，只有少数呈现出一种独立性。这种独立性玉器的存在以玉山子为代表，

图3-24　李道坚墓壁画　带框的拟屏风画中人物和边框外面人物不同指向

体现出一种特别的历史意义。这种意义不仅在于玉石之大，更在于观者感知与视角的转换：由一种承载着礼仪观念之道的器物上的绘画性观看，转换到一种进入玉山子的正面感知。它不在于人对器物的静穆和礼仪的崇拜，也不在于人无用之把玩，而是进入一种山水景观中的"游"。观看和感知的角度由主客关系的欣赏与被欣赏演绎为物我可以相互交融的平等关系。

玉山子多为清代中期玉器，通体以圆雕为主，以透雕、浮雕等方式创作而成，其间出现多层结构雕琢的山水、建筑、动物、人物，其体量可以分为小型、中型和大型三类（图3-25）。

较小的玉山子为10~30厘米，用于陈设或者把玩，一般置于书桌或博古架上，直接和人的身体相贴近，优先主体物视角的同时并不忽略其他视角，通过双手端详过程中的旋转把玩，抑或置于案前，人围绕其变换方位，以获得视点的变换，以此进入不同的感知空间。这延续了中国传统绘画中"可观可游"的审美特性。小型玉山子以触觉和视觉相结合的方式，实现器之有限而意之无限、触之有限而感之无限的独特的鉴赏方式。

以《秋山行旅图》（高约160厘米）为代表的中型玉山子和人的身高相

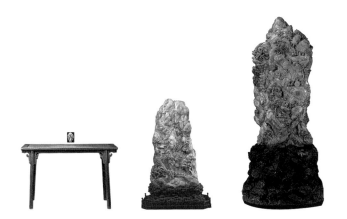

左：小型玉山子；中：中型玉山子《秋山行旅图》；右：大型玉山子《大禹治水图》

图3-25　小、中、大型玉山子比例示意图[1]

① 徐胭胭. 乾隆皇帝的"纪念碑"：《大禹治水图》玉山研究［J］. 文艺研究，2018（01）：108-118+177.

仿，无论是制作还是鉴赏，人均以身体绕之，创作时便以一种多视角方式对其进行切割琢磨。鉴赏时，亦是以一个人的兴趣点、多感官的方式体察和感知玉器。这种身体的在场感体现在中国文学和艺术审美的方方面面，正如李白在行舟上的时候，身体感应到的听觉及视觉："两岸猿声啼不住，轻舟已过万重山。"又如，宋代郭熙在《林泉高致》中提出的四可说："世之笃论，谓山水有可行者，有可望者，有可游者，有可居者。画凡至此，皆入妙品。"四可之中，他强调"可游""可居"最佳，这两个就突出了身体性特征。中国古代绘画中，层峦叠嶂，人物是非常小的部分，化为山水全景中的一个元素，在画面叙事中，完全属于大全景，在视角上，又可以以主视角进行参与。在玉山子的品鉴过程中，这种不仅强调"在场"，更强调以触觉为连接的"进入"的鉴赏方式，是对玉之"中介性"的极致阐释，构建起从"亲身"到"亲心"的始末，延续了中国艺术感知的规律和特征。

除了上述小型和中型玉山子，历史上还有少数但非常著名的大型玉山子，如高约284厘米的《大禹治水图》玉山子，它的功能不再限于陈设和鉴赏，更重要的是呈现一种"纪念碑"式的政治或宗教意义。《大禹治水图》玉山子脱胎于著名画家的画稿，立足于成熟的视觉性山水画构图，花费长达八年时间加工制作，是为表明皇帝对大禹的敬重以及治理水患的决心。这么大的玉山显然无法通过平视收纳眼底，反而会给人一种强大的心里压迫，但这个没有边框的表域世界却能给人以无限的沉浸感和延伸感。

大型玉山子的触觉性感知是如何构建的呢？纵然，大型玉山子也可直接触摸，但是这种触摸与把玩小玉件有着不一样的心理，即通过这种"触"获得的是与对象的崇高属性相接通的感受；其次，大型玉山子在鉴赏中有着和中型玉山子一样的"四可说"；此外，它还具有独特的"纪念碑"意义。这种纪念碑性不仅体现在玉山子本身的体量，更可通过其放置空间、参观方式等综合因素建构和生成。

首先，从其放置空间来看。这座巨大的玉山子在雕刻近十年后，经过造办处官员各种考虑，最终被安置于紫禁城的乐寿堂，即太上皇宫殿群中轴线上的由南向北第四座宫殿。这条中轴线平行于紫禁城中轴线，是权力和政治的象征，再看乐寿堂前后总体的建筑空间性质，前面宁寿宫、后面颐和轩，

合为宁寿宫建筑群，属于太上皇宫殿，即皇帝退位之后的居所。因而，这种触觉场域既彰显了一定的公共空间的政治权利，同时又保留了相当的私人化色彩。这种人与物的关联由于摆置的环境不同而表现出的关联度，或者说触感域是不同的。这意味着，在博物馆里可以获得暂时的空间建构性，这与自己家里摆放所构成的空间所引起的存在关联的反应，显然有鲜明的存在意义上和感知意义上的区别。

其次，在游赏《大禹治水图》玉山子时，是通过身体的在场，时时感受和参与其中的。正如环境美学家所主张的，环境不是固定不变的，人们对玉山子的鉴赏是以一种主动的身体介入为基础，并在审美主体的身体活动中逐渐展开和生成的。通过《大禹治水图》玉山子在空间中的位置和游览路线示意图可见（图3-26），玉山子安放于乐寿堂正中央的宝座背后，形成一个皇帝背靠玉山的位置关系。在鉴赏的方式上，庙宇和宫殿一般讲究左进右出，这刚好和玉山子的空间叙事顺序相一致，从玉山子的右侧——正面——左侧依序绕观一周，以玉山子的背后皇帝题记为最终结束。

图3-26　《大禹治水图》在空间中的位置和游览路线示意图[①]

① 徐胭胭. 乾隆皇帝的"纪念碑"：《大禹治水图》玉山研究［J］. 文艺研究, 2018（01）: 108-118+177.

大型玉山子更为常见的是摆置，构成一种崇高性空间，置身其间，获得崇高或庄严感，正如上述所提的"纪念碑性"。空间建构与单纯的观看是不一样的，尤其以一种运动方式观看的玉山子，独特的空间建构使自身置身其中，具有身体性及"游泳触觉性"。这区别于单纯的视觉感受，视觉激活着精神上的景仰观看，而身体参与为特征的观看犹如"下水游泳"，水与人的关联方式和效果显然是不一样的。正如梅洛·庞蒂所说的"身体场"，场表明了人和玉器之间是持续的、动态的和互逆的，玉山子在身体的活动下，呈现出不同的景致，在这个过程中，身体及触觉创造了审美对象也就是玉器的"知觉场"。在中国传统艺术中，即是一种"感同身受"，这也是中国人身体观念的重要特征，身体的在场和触觉的参与建构了中国传统艺术独特的观看之道。

第四节
造型：虚实与动静的融合

一、虚实掩映的透雕

宗白华先生曾说："虚实为意境的底相。"他将虚与实看作意境构成的两个方面，并认为虚实代表着中国古代的宇宙观和世界观，从根本上体现了中国艺术审美精神。虚实表现在艺术创作中，人们往往通过处理"有"和"无"来实现对虚实的表达。例如，绘画中的"留白"是对"有"和"无"的辩证处理，玉雕（雕塑）中的虚与实则通过复杂的雕刻技艺，如"透雕"等手段得以实现，但是其归旨依然是最本真的宇宙虚实观。

透雕是通过去除部分玉料以凸显玉器造型和纹饰的方式，是玉器制作的重要工艺之一。透雕工艺取决于不同时期制作工具及方法。

史前时期的透雕主要以镂空方法实现，具体的工艺方法大致分为两类：

"其一，用坚质石片带刃工具，在器表以手工推拉研磨，使玉料磨透从而出现空洞"[①]，如红山文化的勾云形佩（图3-27）；"其二，先用锥钻在需要镂空的地方钻上很多小孔，再用线具穿过小孔，以手工拉动的方式，去除多余的玉料，从而完成镂空效果"[②]，如良渚文化的玉璜（图3-28）。这两种工艺方法都体现了人们以一种不断重复的触觉方式，成就了最强烈的身体感受。两种镂空的工艺手段都非常原始，人们以近乎"水滴石穿"的毅力表达了对镂空艺术效果的执着追求，尽管百般费力，但是这种工艺手段并非个例，而在当时社会广为流行，制玉人以一种相似的触觉行为方式体现出共同的心理结构特征和精神信仰。

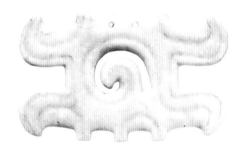

图3-27　手工推拉研磨出的镂空效果

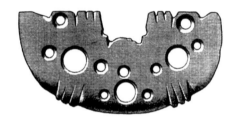

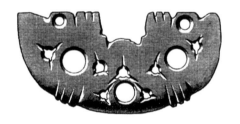

图3-28　线具镂空示意图[③]

　　在礼仪制度的驱动下，春秋战国时期的玉器艺术的加工工艺也越发成熟。从手工研磨和线具镂空的原始工艺及工具，到使用管具打孔与金属线具拉切，随着工艺成熟度的增加，玉器透雕工艺产生了更丰富的效果[④]。透雕工艺能够使玉器看起来灵活通透，产生虚实变化的节奏感。人的眼睛往往容易被虚实变化的物体所吸引，而这种镂空所带来的变化引发着器型上形象的飞动之美，再通过光学的折射显现出独特的光晕，表现出一种虚实相生、形

①② 尤仁德. 古代玉器通论［M］. 北京：紫禁城出版社，2002：74.

③ 浙江省文物考古研究所. 反山（下）［M］. 北京：文物出版社，2005：48.

④ 吴棠海. 中国古代玉器［M］. 北京：科学出版社，2012：127.

左：战国龙纹玉带钩；右：先秦鸿山越墓蛇凤纹带钩

图3-29　透雕工艺的玉带钩

态奇谲的审美形态。从触感角度而言，透雕工艺之美也较多地体现在以联觉为主的视–触觉感受方面。

　　先秦鸿山越墓蛇凤纹带钩（图3-29）是一件罕见的玉带钩，工艺上正是采用了透雕的手法。带钩最早出现于新石器时期，良渚文化时期发现了十余件玉带钩，大多造型规整，形体较小，只有反山遗址有一件刻着兽面纹，其余皆为素面。到了春秋战国时期，玉带钩也多为素方体形和勾云纹琵琶形。玉带钩发展到镂雕工艺实属罕见，鸿山越墓这件便属其中之一。带钩作为古代身份地位的象征，始终是帝王贵族的心爱之物，除了作为礼器外，往往也作为明器出现于墓葬中。王仁湘曾把玉带钩分为方牌形、方体形、曲棒形、琵琶形和异形几类[1]。其中以琵琶形最多，方牌形最少。鸿山越墓这件蛇凤纹带钩属于方牌形，蛇凤纹带钩形态决定其耗材略多，但也更允许制玉者进行充分发挥。中国传统造型艺术自古讲究适形造型的美学原则，指的是在一定外形特征的轮廓内，通过对造型元素进行组织编排，呈现出饱满的画面感。这件蛇凤纹玉带钩的图式中保留了越人图腾崇拜的蛇形象，充分展现了越国玉器的文化信仰与审美特征。这里蛇与凤的交织相连形成圆与方的设计构成，令此带钩动静结合，相得益彰。充分考虑人们使用时的心理感知，在

① 王仁湘. 玉带钩散论 [J]. 四川文物, 2006 (05): 58-67.

设计时采用俯视视角以扩大视觉空间范围，增加审美和精神表现的容量。透雕的工艺则体现出虚实相生的触觉感知审美特征，蛇与凤的细密浅雕，与交织之际所产生的空灵之虚相辅相成，完美体现了普通立雕所不能及的意境，当真为密不透风、疏可走马。

至唐宋之后，玉器的加工工艺已经非常成熟，在镂空的处理上，先后形成三种重要的技法与范式："单层镂空、多层镂空、双层镂空"①。几种工艺也成为鉴别不同时期玉器的重要依据。唐至宋元以单层镂空为主，宋至明初以多层镂空为主，明代中期以后则以双层镂空为主。

二、动静相生的轮廓

（一）静态的触觉化感知

在玉器设计中，触觉观念的建立和存在可以通过以下几个层面来思考。首先，从片雕到立雕的转化体现了触觉化思维，也体现出一种空间式思维。比如，玉琮、璇玑等玉器型制承载了历史中人们认识宇宙的观念，内圆外方的玉琮代表了天圆地方，"居中"的形式实现了天地相应与天人合一，吴中杰先生曾指出："古代天文以'居中'的集体意识为基础。"②这似乎呈现了远古时期人们在面对世界时的一种方位感，仰望天空，脚踩大地，人站在最中央，这种身体的方位感知除了视觉赋予，更是建立在一种触觉的感知之上。吉布森也曾提出五种基本感受：视觉体系、听觉体系、味觉-嗅觉体系、基本方位体系以及触觉体系。在此，基本方位指的是我们对上下位置的感受，它确立了空间感，帮我们获得一种对于地平面的定位，它还帮助我们的视觉、听觉、触觉和嗅觉感知得以对称。正如玉琮，形制特征为外方内圆，一般的看法是它代表了史前人们天圆地方的宇宙观，内圆代表天，外方

① 吴棠海. 中国古代玉器［M］. 北京：科学出版社，2012：205.
② 吴中杰. 中国古代审美文化论［M］. 上海：上海古籍出版社，2003：152.

代表地。琮是祭祀使用的法器，发源于良渚文化，是历史上最早发挥巫玉作用的玉器之一。林巳奈夫先生认为它由手镯演化而成[1]，这意味着是琮可能是连通天地与人体的一种手段。玉琮正是承载了人们对宇宙空间和世界的想象，成为象征天、地、人三者和谐圆融的载体。

其次，触觉是器物和身体之间关系的一种表达，器物的塑造方式决定了静态之势，即触觉化意向。玉杯常见的形态主要有单手柄、双手柄和无柄玉杯（图3-30）。单手柄的玉杯，因其把手大小、位置、角度、造型的不同，使得人们执杯的姿势亦有不同，由此折射出谨慎、优雅等不一样的心境。双手柄的玉杯要求我们双手拿杯，更能给人一种庄重的感受，表达人们对器物的惜物之情以及敬意，正如清代双柄玉杯很多来自外国敬奉的宝物。双耳的设计给人以庄重、尊重的感觉，多出现于礼仪和以下敬上的场合。

无柄的玉杯，无论人左手还是右手把握无柄玉杯时，皆需拇指在前，多数时将剩下四个手指放置杯身后面。试想，如果没有手柄，我们的视线将无法凝聚，手柄控制和规约着我们与杯子之间的关系，确定我们最佳的观看和使用角度，同时它消弭了杯口无始点、无终点的循环与往复，而制造出一种特定的重心向下的稳定感。此外，高足杯展示了对手的邀请，杯口外撇的玉

图3-30　各种器型玉杯

① 沈仲常. 三星堆二号祭祀坑青铜立人像初记 ［J］文物，1987（10）：16-17.

杯暗示了一种将它们安全拿起的方式，玉杯以静态的姿势给予我们触觉的差异感受。

当我们面对没有握柄的玉杯或玉器时，由于它缺少一个固定点，它连续性的造型似乎是鼓励观者以一个圆弧形的视角对其进行把玩。人们面对这个圆，犹如天和地给予人的直觉印象，上面的纹饰、肌理、色彩都抽象为我们于世界万物的认知，在我们面对手中这件玉器时，它吸引着我们的眼睛、双手以及灵魂。正如乔迅所言："当我们从器物——身体的角度来看待一座迷你假山时，见到的是其雕塑般的形式；但当我们从表域的角度看待它时，它则是一个石头表面的材料纹理的三维展现。"①这其实是以视觉与触觉不同的思维进行鉴赏的。

再往古老的岁月回望，当玉杯或玉盘置于神前案上，它是骄傲的，它与摆放的牺牲瓜果不同，它是施敬者手持献祭的器具，参与了仪式的过程，是历史生活的见证者。而在玉杯或者玉樽的设计中，也出现了大量的动物或者植物形象，比如玉樽。樽是酒器，玉樽从汉代铜器、陶器的器型演化而来，当人捧握玉器时，尤其双手聚拢时，犹如孕育着生命，此刻这种触觉上升到一种生命美学和崇拜信仰之上。西晋时期的玉樽上一般雕刻螭纹，分为独角和双角两种类别，主要表现羽人倒骑神螭，手把螭纹，呈现出羽人乘螭飞升的形态。因而，酒樽的造型也会带给使用者以触觉想象与联想，带来兴发之感。在围绕身体（触觉）与玉器（器物）的关系的论述中，乔迅谈到玉虎酒杯时，论及触觉和形制的关系密切。他认为，这件酒器能够以不同的角度进行摆放，可以不断地利用触觉的盘转进行不同角度的观看②。同时，这也更进一步地证明了梅洛·庞蒂所认为的"现象身体"：身体既不是完全被动的经验主体或客观身体，也不是一个完全主动的思想主体或先验意识，而是由意识和世界交互构造而成的一个场域化、现象化的身体主体。

因而，玉器作为器物不止构建了一个"体"，让我们在触摸和使用中体

① ［美］乔迅. 魅惑的表面——明清的好玩之物［M］. 刘芝华，方慧，译. 北京：中央编译出版社，2017：69.

② ［美］乔迅. 魅惑的表面——明清的好玩之物［M］. 刘芝华，方慧，译. 北京：中央编译出版社，2017：63.

验到不同的器物魅力。更重要的是，它还为我们营造了一个具有可触性的身体感知，帮助我们有效地通向外界，进一步感知触觉场域背后的中国文化中的宗教及礼仪观念。

（二）"动势"与触觉

当我们注视一件玉器时，它之所以能够展现出触觉化特征，主要基于以下两个方面的事实：其一，器物具有"体"的特征；其二，在于它的"动势的具象化"[①]特征。"势"在古代中国的美学语境中更为重要，势体现出一种运动，也表达了一种方向。玉雕大师李博生曾回忆其师傅对他的教导："把这个面绷起来"。所谓绷就是令玉器的平面微微起鼓，从轮廓上形成一种具有方向性的张力。对"势"的强调表达了类似的韵律和节奏感。"势"表现在玉器中呈现一种相反方向的运动和张力，如缠绕的植物、飘扬的衣裙、动物的姿态。"势"将自然的活力和灵动的生命力蕴含其中，在制玉人的"做活儿"中，真正使玉器"活"了起来[②]。

古代帝王及贵族佩戴的带钩通常为动物造型，最为多见的是单龙首或者双龙首，造型中尤为突出地表现出对势的追求。玉带钩一方面发挥着实用功能，另一方面承载着帝王的皇权和等级。在这样的造型中，龙首召唤着主人的佩戴行为（图3-31）。

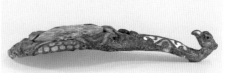

图3-31　玉带钩的富有动感的动物形象

① ［美］乔迅. 魅惑的表面——明清的好玩之物［M］. 刘芝华，方慧，译. 北京：中央编译出版社，2017：63.

② 苏欣. 中国工艺美术大师李博生：李博生（玉雕）［M］. 南京：江苏美术出版社，2011：75.

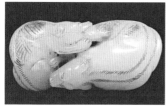

左：明代的双獾形玉坠；中：战国时期的虎形玉佩；右：西汉年间的虎形玉镇

图3-32　富有动态的动物把玩玉器

在一些把玩器中，形象的动势格外被关注。塑造这种动势的最基础的方法是在物件首尾之间营造一条"动势线"，用以引导人们的视线以及把玩的韵律。这种具有动势的设计暗示了观者在触摸或把玩过程中探索的乐趣[1]。而前提则是制玉人对一块玉料的取势造型。例如，图3-32中的三件玉器均在动物的动态中体现了这样的张力。第一件是明代的双獾形玉坠[2]，高2.7厘米，长5.7厘米，最厚处1.9厘米，出土于贵州省贵阳市，现藏于贵州省博物馆。该玉坠采用的是白玉，通身呈乳白色，夹少许石璞黄色，微透明。一大一小双獾相拥，大者低头俯向小獾尾部，小者引颈口含大獾尾端，戏闹嬉戏。在一件玉器中展现了两个形象，极具生动性。第二件属于战国时期的虎形玉佩，长2.7厘米，宽1.7厘米，厚0.5厘米，出土于山西省长治市分水岭84号墓，现藏于山西博物院。虎作状卧昂首状，虎身琢隐起的勾云纹，上颚上卷，下颚向下回旋，虎背躬屈，尾巴呈螺锥状，前后足皆向前屈曲。第三组为西汉年间的虎形玉镇，长6.7厘米，出土于山西省朔州市，现藏于山西省考古研究所。玉镇整体呈浅灰白色，虎为四肢蜷曲状卧，回首，神态凶猛，肢体肥硕[3]。

上述几件玉器，均是通过三维立雕的方法达到玉器之"体"的塑造，其运动的姿态在动物的头部及尾部之间构成了一条动势线，令形象看起来栩栩

① 董少新. 感同身受——中西文化交流背景下的感官与感觉［M］. 上海：复旦大学出版社，2018：263.

② 古方. 中国出土玉器全集（12）［M］. 北京：科学出版社，2005：226.

③ 古方. 中国出土玉器全集（3）［M］. 北京：科学出版社，2005：234.

如生、生机焕发①。这种"势"构建了一种以触觉的方式感知玉器的可能性，激发了观者以手对其进行把玩的兴趣，动物的头部及尾部之间的动势成为牵引观者手运动的起点和终点。胡塞尔早在20世纪20年代就关注了视知觉的动作性，主张采用格式塔的完形理论感知事物和环境的连续性。在西方的艺术鉴赏中，人们往往通过多角度、立体的鉴赏来表达触觉这一观念。帕希特在《美术史的实践和方法》中提到多纳泰罗在创作雕塑作品时，会保持一种"形式的机会"的观念，以迎合多种欣赏角度。为了达到这一目的，他一方面采用三角形基座，另一方面强化雕塑造型人物的动势，"犹滴抓手而使其脖子扭向一边，悬垂胳膊带来扭曲感，迫使我们的眼睛再次转换视角"②。

　　将动物雕刻琢磨在玉器之上，将龙的形象作为杯子的把手，将老虎的形象作为镇纸，这同时为我们拓展了一个隐喻空间和触觉场域，或展现威严或表达文雅。它给人带来的不仅是视觉上的冲击，画面中所展现的人物及动物的运动最大幅度，更给人带来思想上的触动，使观者体会到特定的文化浸染，进而形成一种特定的文化符号和固定图式，直至今天仍在民间美术中流传使用。

　　除了玉器，还有大量的传统器物以形制构建的方式增强了触觉性特征，并以此带来中国传统艺术审美中的独有乐趣。触觉成为一种探索艺术的方式，亦成为建构中国艺术审美的重要路径。

　　比如东晋鹦鹉螺杯（图3-33），因螺内自然形成的水车轮片状而可以贮存酒。其特点是鹦鹉螺内壳层层相隔，斟酒时从小孔流入每一个隔层，倒酒时却百转千回不能一倾而尽。其美学价值在于它探索了人在喝酒时的触觉行为，比起其他酒杯更能凸显中国古人的趣味。李白在《襄阳歌》诗中云："鸬鹚杓，鹦鹉杯，百年三万六千日，一日须倾三百杯。"可见，至唐代，鹦鹉螺杯仍旧是文人笔下时常可见的饮酒器具，其器型的触觉化特质正是饮酒时的乐趣所在。鹦鹉螺杯在西晋之后的1200年，经过航海家传至欧洲，由此，鹦鹉螺杯也成为欧洲权贵和巨贾们所追逐艺术品。但不同的是，他们更乐意

① George N. Kates, *Chinese Household Furniture*, 1948, New York, 1962, p.32.
② ［奥］奥托·帕希特. 美术史的实践和方法问题 [M]. 薛墨，译. 北京：商务印书馆，2017：38.

图3-33　东晋鹦鹉螺杯

将之摆放并以视觉艺术的方式对之进行花纹的雕着或宗教画的绘制，并未将之以触觉的方式体验这种饮之不绝的乐趣。

类似的基于触觉角度设计的器物还有清代皇帝的"百什件"，即多宝格屉盒。除了倚靠一面墙用于收置文物古董等藏品的大型多宝格，还有很多摆放在桌案上、悬挂于墙壁上的袖珍多宝格。这种多宝格类似古代皇帝的"玩具箱"，用于收藏一些珍玩与把件。多宝格的设计重在巧思，尤其是在触觉上的探索，比如运用机轴原理构建的"竹丝缠枝番莲多宝阁圆盒"（图3-34），180度的打开方式可以成为一字形，360度完全翻转又可成为长方体的筒状，所以也被称作"转盘格"。在这个过程中，手作为最主要的鉴赏器官，打开、拉直、卷曲、移动等，每一个动作的变化都可引发视觉上的鉴赏，触觉之感引发了以视觉为主的联觉之感。纵使多宝格高不过24.5厘米，直径也仅18.5厘米，但是据记载，这里面原内贮珍玩达28件之多，其中玉器23件，绘画手卷3件以及册页一套（图3-34），今仅存7件。

附表　《养心殿后殿竹丝小格百式件》《活计档》与竹丝缠枝番莲多宝格圆盒内贮珍玩对照表

编号	文物编号	《养心殿后殿竹丝小格百式件》	《活计档》	竹丝缠枝番莲多宝格圆盒
1	故玉 5612	汉玉灵芝仙人一件（周身有透绣，紫檀木座）	汉玉灵芝娃娃一件	旧玉人
2	故玉 5609	汉玉立人一件（耳松有透绣，身有缺，紫檀木座）	汉玉仙人一件	旧玉人
3	故玉 5618	汉玉击鼓娃娃一件（腿有缺，紫檀木座）	汉玉颟娃一件	旧玉人
4	故玉 5619	汉玉鹅一件（静有色绣，紫檀木座）	汉玉鸡一件	旧玉禽
5	故玉 5608	汉玉狮子一件（火焰有缺，紫檀木座）	汉玉狮子一件	旧玉异兽
6	故玉 5615	汉玉虎一件（身有缺，紫檀木座）	汉玉卧虎一件	旧玉异兽
7	故玉 5610	青玉犬一件（双耳有缺，紫檀木座）	汉玉异兽一件	旧玉犬
8	故玉 5614	汉玉圈一件（紫檀木座）	汉玉圈一件	旧玉瑗
9	故玉 5611	汉玉水盛一件（紫檀木座）	汉玉缸一件	旧玉小钵
10	故玉 5616 (244)	汉白玉东升一件（紫檀木座）	汉玉灵芝鹿一件	旧玉鹿
11	故玉 5617	汉白玉双娃娃一件（足有透绣，身有缺，紫檀木座）	白玉双娃娃一件	旧玉双玉人
12	故玉 5607	汉白玉鹅一件（身有透绣，紫檀木座）	汉玉鹅一件	旧玉鹅
13	故玉 5613	白玉鸳鸯一件（紫檀木座）	汉玉鸳鸯一件	旧玉凤鸟
14	故玉 5620	白玉双桃一件（身有透绣，紫檀木座）	汉玉双桃一件	旧玉山子
15	故玉 2624	汉玉仙人一件（有绣，紫檀木座）	汉玉仙人一件	旧玉人
16	故玉 5622	汉玉杠头筒一件（口有绣，紫檀木座）	汉玉杠头一件	旧玉琮
17	故玉 5623	汉玉仙人一件（紫檀木座）	白玉仙人一件	旧玉人
18	故玉 5621	汉玉鹿一件（紫檀木座）	汉玉卧鹿一件	旧玉鹿
19	故玉 5625	汉玉异兽一件（紫檀木座）	白玉狮子一件	旧玉兽
20	故玉 5627	汉白玉琴一件（有透绣，琴有缺，紫檀木座）	汉白玉仙人一件	旧玉人
21	故玉 5626	汉白玉荷叶仙人一件（身有透绣，荷叶有缺，紫檀木座）	汉玉荷叶娃娃一件	旧玉童子
22	故玉 5628	汉玉双仙人一件（紫檀木座）	汉白玉双仙人一件	旧玉双玉人
23	故玉 5629	白玉罐一件（紫檀木座）	白玉盖罐一件 随松石盖珠、木座	旧玉双耳瓶
24	故画 3842	李秉德画花卉一卷（抽屏内）		清 李秉德画花卉卷
25	故画 3843	杨大章画花卉一卷		清 杨大章画花卉卷
26	故画 3844	方琮画山水一卷		清 方琮画山水卷
27	故画 3845	金廷标画人物一册		清 金廷标画人物册页
28		金廷标醉仙图一卷（咸丰九年八月初四日小太监口口口传/宫/上要去）		

图3-34　竹丝缠枝番莲多宝阁圆盒①

① 嵇若昕. 档案与文物：竹丝缠枝番莲多宝格圆盒在清宫的陈设［J］. 美成在久，2020（05）：52.

第四章
从触觉到触感：玉器审美范式的建构

以触觉建构玉器艺术的审美范式，核心在于触觉感知和触感升华这两个关键性的过程。对于身体观和玉器使用原境的考察是触感构建的两大元素，这成为本章试图讨论的第一个方面。第二个方面，我们对玉器的触觉审美感受是否只存在于肌肤的感觉中？触觉感受的审美维度究竟可以包含哪些？基于这两方面，本章将展开详细论述。

第一节
中国语境下的触觉感知

一、媒介：中国的身体话语

社会身体作为"一种反映社会系统和社会实践的最好媒介，是归结于一系列社会文化塑造后的结果"①。身体是触觉感知的基础，是接触物之后触感发生的载体。世界上任何艺术形式和特征都是由其背后的文化观决定的，触觉感知的问题同样涉及中国文化语境中独特的身体观，对身体观的考察是讨论触觉感知生发及触觉原境构建的立足点。一旦涉及身体问题，"也就不可避免地要面对身心关系以及身体与世界的关系问题"。

西方文化中，身体是科学认知和思辨的身体。首先，它是以医学和结构为基点的，重点关注生物性以及其他医学和文化现象，如日益重要的解剖学和生理学②；其次，西方的身体是政治话语的身体，自西方后现代主义兴起以来，学者们试图将笛卡尔身心二元论观念进行革新，英国社会学家克里斯·希林将众多主张总结为以福柯、特纳为代表的秩序化身体建构和以皮埃尔·布尔迪厄、安东尼·吉登斯为代表的结构化理论的身体观念。总体而言，两种观念都"将身体视为躯壳以及结构性和客观化特征，尚未充分把握身体存在的生命、感觉、情感等特征"③。

中国传统文化中的身体观念，是富有象征意义和生命特征的。《淮南

① 熊欢. 从社会身体到物质身体的回归——西方体育社会学身体文化研究的新趋向 [J]. 北京体育大学学报，2021（08）：113-121.
② 董少新. 感同身受——中西文化交流背景下的感官与感觉 [M]. 上海：复旦大学出版社，2018：49.
③ 张连海. 感官民族志：理论实践与表征 [J]. 民族研究，2015（02）：55.

子·原道训》中讲到人体包括"形神气志"四方面，其中除了"形"是类似生物学意义上"肉体化的身体"，神、气、志均指向了精神、气韵、性格及生命本质。可见，中国人的身体观念，不像西方文化中心灵和躯体完全分离甚至对立的关系，而是身心合一的观念化的身体，是一个汇合了自我认知的集合场所。

　　身体文化的差异使得中西方的审美文化和艺术形态也有着本质的区别。梁漱溟曾指出："中西方在谈论事物时有全然的两个样子。比如西医说血就是循环的血，说气就是呼吸的气，非常客观老实的实指具体事物，而中医所说的血、气则是另有所指"。身体在中国文化中并不是禁锢意识的牢笼，而是与心灵共同参与到思想和认知中。从先秦儒家孔子、孟子、荀子再到宋代的张载、朱熹，他们的美学观念中都扬弃知觉思虑、直接用身心体验宇宙终极的实在①。这正是中国触觉文化及其感知生成的立足点。倘若以一个英语单词来描述触觉感知，应该选择feeling，旨在表达一种和心灵相通的感觉。同时，身体组织了各感官的通感和联觉，因为触觉的经验并非全然是独立的，它是扩展到视觉的经验之中的②，甚至触觉也包含了听觉、味觉等其他感觉方面的经验。因而，想要全面考察触觉，必然不能舍弃它与视听等知觉和思维的关联和影响。这些都建立在整体性的身体观念之上，这一点也成为我们构建触觉审美机制的层面之一。中国的身体观念首先在于时时在场以及亲自参与和体验。身体是一种对客观世界直接的把握，它将人的精神和身体、主观与客观等在西方身体理论中视为二元论的事物在此消弭，进而融为一体。如《韩非子》云："禹之王天下也，身执耒函以为民先"；宋代张载云："我体物未尝遗，物体我知其不遗也"③。二者均表达出一切生命体验和触觉感知据此"身体"而得以呈现。因而，我们通过以下几个方面来理解中国传统文化下的身体观，以此作为玉器触感生发的载体。

　　第一，自然世界是中国人身体世界的延伸。西方人运用科学界定建构了一个概念世界，而中国则用"感通"建构了一个体悟和象征的世界。人的身

① 吴中杰. 中国古代审美文化论（第二卷）［M］. 上海：上海古籍出版社，2003：53.
② 赵之昂. 肤觉经验与审美意识［M］. 北京：中国社会科学出版社，2007：2.
③ 〔宋〕张载. 张载集［M］. 章锡琛，校. 北京：中华书局，2010：313.

体就是整个世界。在中国人的身体观念中，整个宇宙被视为人自身生命体现的身体场，身体的延伸代表了世界的延伸，身体的最终规定代表了世界的最终规定①。其根源在于中国文化的天人合一，自然会反映在身体上，而身体也就是自然。身体是处处在场的，与自然相互呼应的，以至于人的身体部位及五官的诸多称谓，皆取自自然界，例如鼻梁称山根、人中称水沟、头称顶巅等。

第二，身体是人认识和感知时空的标准。这表现为对于事物的判断以及时空的认知是以身体为尺度的。1986年河南濮阳仰韶文化遗址中出土的两根胫骨成为中国天文学考古的重要依据，冯时先生认为这是"先民测量时间圭表中对于'髀'的阐释"②。《说文解字》曰："髀，股也。"原指身高八尺的人的腿骨，古人对时间最早的度量是依据日光下自己的身影。《晋书·天文志上》又云："髀，股也；股者，表也。"早在商、周之时的《周髀算经》之"髀"就已具备天文和度量的概念了。由此便有了"光阴"一说，"一寸光阴一寸金"，时间量化的初始观念始源于此。人们将大自然的周而复始、日月星辰的周期变化与身体相联系，借助身体这一标尺，成为中国古人测算时间的标准。正如王夫之所言："试天地之化，皆我时也。"时间对于中国人而言，并非是一个抽象的概念，而是运转在身体所承载的气象之中，而身体也是一种"中国式的立于天地之间和头顶日月的身体"③。中国人的空间观念亦有身体意识的显现，身体的在场决定了空间的感知，一切空间界定取决于身体这一标尺。人正是世界的出发点以及衡量标准，离开人的存在，中国人的世界观念即无法展开。身体的空间观念是身体之于空间方位的感受和确立，比如如何获取高低、左右、前后、远近等方面的感受。正如先秦玉器祭祀时的六器："以玉作六器，以礼天地四方"。而这四方的空间观念即来源以身体作为中心点的感知。另如中国古人认知的"天圆地方"，也存在着身体的

① 张再林. 作为身体哲学的中国古代哲学［M］. 北京：中国社会科学出版社，2008：40.
② 冯时. 奉时圭臬经纬天人——圭表的作用及对中国文化的影响［J］. 文史知识，2015（03）：9-16.
③ 张再林. 以身为度——中国古代原生态时空观初探［J］. 西北大学学报（哲学社会科学版），2012（01）：24-32.

理念。这种古人理解的宇宙基本模式亦体现在《淮南子·精神训》中："头之圆也象天，足之方也象地"。

第三，身体是人类创造、参与和评判艺术的尺度。《易·系辞下》云："近取诸身，远取诸物"。身体是观察与认知世界的立足点和出发点，对身体的把握则成为判断事物以及艺术创作和鉴赏的依据和标准。比如中国古代的手卷绘画，谢柏柯曾对手卷（handscroll）的界定是"短则不足1米，长可超过9米。高度一般在22厘米至35厘米之间。画卷从右往左看，每次展开约一个手臂的长度"[1]。因此，无论从创作还是鉴赏角度而言，手卷都充分体现出一种身体的在场和参与，一切标准及尺度都是根据人的身体特征而来。同样，身体的姿态也影响艺术品的形制特征。唐宋以来，人们开始使用椅子，家具重心全部升高，建筑的举架也随之增高，进而，礼仪方面也由拱手作揖取代了跪拜。这种居所环境对艺术创作带来了一定程度的革新，桌椅的出现无疑拉近了人的身体与案牍之间的距离，从而带来了书画创作方面的改变，促使笔触更趋细致[2]。更早时期的史前彩陶制作，从工艺的制作到图形的绘制，无一不展示着它是一种从人身体出发的造物行为。一方面，彩陶的器型及部位多依据人的身体进行命名，如陶耳、口沿、足底，人们将身体的部位投射于彩陶的创作之中，甚至出现了大量的复合人形器。另一方面，制陶者在画陶器的圈时，是以自己的手为中心来旋转陶器，从而建构出极有形式美的圆圈，而彩陶作品上富于动感和力量的线条无疑也源自身体的感受和控制。就本书所谈的玉器而言，从其体量上亦能看到身体的呈现与参与，不同于基于视觉逻辑的巨幅绘画和雕塑作品，中国玉器艺术除了清代的玉山子，其他陈设玉器和礼玉一般尺寸最高不过二三十厘米，小型把件和佩玉尺寸多为三五厘米之间，这类型玉器更是占据主流，这不仅仅是因为商代之后所选玉材价格昂贵，更是基于玉器赏玩之便。可见，人们对玉器艺术的评价标准始终建立在身体为触觉感知的原则之上。

第四，在中国艺术批评和理论的话语建构中，往往也使用生命化和身体

[1] Jerome Silbergeld. Chinese Painting Style: Methods, and Principles of Form (Settle and London, 1982). p.12-13.
[2] 祝勇. 故宫的古物之美［M］. 北京：人民文学出版社，2019：229.

化的审美范畴赋予表达。早在史前时期，中华民族在万物有灵的观念下，形成了独特的以生命为核心的审美观念。这一观念影响了中国艺术的创作观和审美观，无论是看待人还是自然，都是以旺盛的生命力为美，这种强烈的观念驱动了中国传统艺术对生命意趣的完美表达。这在古代审美范畴中有了饱满鲜明的展现，例如，神韵、风骨、滋味、言意、刚柔、心物、神思、气势等，皆以生命之态作为审美标准①。谢赫在《古画品录》中曾言："一，气韵生动是也；二，骨法用笔是也；三，应物象形是也；四，随类赋彩是也；五，经营位置是也；六，传移模写是也。"在书论中，晋代书家卫铄在《笔阵图》中提出"筋骨血肉"，认为"善笔力者多骨，不善笔力者多肉，多骨微肉者谓之筋书，多肉微骨者谓之墨猪。"后又将颜真卿、柳公权的字形特征概括为"颜筋柳骨"。到了宋代，欧阳修则寻求一种中和的笔墨之美，他在《八法》中指出："墨淡则伤神彩，绝浓必滞锋毫，肥则为钝，瘦则露骨。"曹丕在《典论·论文》中评价孔融文章："体气高妙。"刘勰在《文心雕龙》中提到："辞之待骨，如体之树骸；情之含风，犹形之包气。"而没有风骨的文辞则被称之为"瘠义肥辞""风骨无力"。对于器物的评判同样充满生命化和身体性的特征，玉器和瓷器往往采用"颜色还不够肥厚，胎有点软"等评语。由此可见，中国传统艺术善于从对身体的把握生发出身体化的审美，由身体的规则上升到艺术的和谐，由此建构起一种与生命和肉身息息相关的审美理想。

最后，肉身也可能直接成为造就艺术的方式。在古代中国的艺术观中，就存在以女性肉体的借用乃至生命的牺牲为代价来成就艺术品的方式，这实质上就是直接将肉身化入艺术品。比如磁州窑的《陶母牙》和景德镇的《龙凤瓷床》都有此类传说。《陶母牙》讲述了窑工的老伴不慎跌进碾槽被轧身亡，窑工含泪用渗着血肉的泥土烧窑，终于烧就了之前屡次失败的瓷碗。《龙凤瓷床》讲述了景德镇烧瓷名师，受皇帝诏令要烧就冬暖夏凉的龙凤瓷床，他的女儿舍身跳窑得以成功。这两则故事讲述了为了制作高超的工艺品，以牺牲身体的方式来到达一种通灵感物的境界，艺术品的灵性因此变得

① 田若男. 形态与观念：中国史前彩陶艺术的身体呈现 [M]. 上海：华东师范大学出版社，2022.

更为突出。而真正能够将身体作为成就艺术的原因在于，人们没有将人的肉身和器物做出本质的区隔，以肉身的态度看物，人和自然融为一体，一切都统摄于天人合一的观念之下。

中国人的身体观念影响着中国人认识和感受世界、创作和鉴赏艺术、生发和建构话语的诸个层次，如果不从中国文化的视角理解中国人的身体观，就无法完整地展开由身体作为知觉载体的触觉审美感知。其作为触觉场域的载体和基底成为触感生发的起点，而玉器之触感则由此开始形成多层次的表征。人类对于特定事物的基础触觉并没有差异，然而对于玉器艺术的触觉审美而言，只有从中国的身体观出发所生发出的触觉感受和触觉想象对于我们建构中国传统的触觉审美才有意义。正是由于中国人将身体视为"形神气志"交融的整体，才有了身体与器物奇妙的沟通和呼应。同样因为这种身体观的弥散，当我们将器物同样视为另一种区别于肉身的身体时，人与物之间才有了触觉意味的亲和。

二、原境：触觉语境的映射

艺术学之父康拉德·费德勒曾指出："人类的全部感知都是基于现实世界产生并存在的"。现实世界是由不同社会制度、文化礼仪、宗教信仰等支撑的。不同的历史阶段，不同的使用场合，玉器具有不同的文化功能，这使得玉器在具体的使用语境中显现出不同的触觉特质。在客观的历史过程中，在玉器与人的具体联系中，这种语境又成为由触觉所生发的伦理思想、文化观念、审美意识的基点，当我们站在当下将既往的玉器以艺术的范畴统摄起来，这些以触觉所触发的玉器原境又将映射到作为艺术品的玉器之上。

玉器在中国古代历史上满足了以下几个方面的需要：实用工具、祭祀崇拜、丧葬礼仪、佩戴装饰、观赏把玩。在这其中有区别身份、表达信仰的社会需要；有装饰点缀、突显个性的审美需要；有祛病养生、静心安神的身心需要。玉器不同的功能及文化形式，表现出不同的触觉指向。玉器通过和人身体不同部位的联系，也体现了不同的文化功能。如同海德格尔在《艺术作

品的本源》所提到的那样，工具正是在与人的使用过程中展开了其背后的世界①。因此，考察玉器的触觉性需要考察其在具体的历史中被使用的现实语境。帝王用玉玺是在与玉的触觉关系中体会权威；君子佩玉是在与玉的触觉接触中以自身的德行与玉的德行进行交互与共振；病人用玉是在与玉的触觉感受中调节阴阳失衡的身体状态；神巫用玉是在与玉的触觉交感中呼应自然天地；而亡者用丧葬用玉堵住孔窍部位以防灵魂出窍。玉建立在触觉之上的内涵和周延在具体的使用过程中展开，这是触觉超越的客观表征。而在认知宇宙时使用的玉琮，星象家观察天象使用的"圭臬"，记录商王所行要事及礼仪的玉质典册，宣告王子即位封禅礼的玉牒，宗教祭祀所用的玉五贡（图4-1）、玉七珍、玉八宝等，这些玉器或许不直接与人的肉身发生具体的触觉关系，但是它们在人类历史中的社会功用和文化内涵一样参与了玉器文化语境的构建，琮、圭、牒这些具有政治和崇高的内涵的玉器会将其意义上的复杂性由作为"器"的玉向作为"石"的玉渗透，最终使得人即便与玉石发

图4-1　玉五供　清代中期宗教用玉

①［德］海德格尔. 林中路［M］. 孙周兴，译. 北京：商务印书馆，2018：23.

生单纯的触觉关系，一样会具有情感上的复杂感受，这种由人及器、由器及物的过程使得如今我们从艺术品的角度重新审视玉器时，也无法忽视其背后的文化内涵。也就是说，当我们触碰一块玉的时候，并不仅仅是触摸玉本身，而是触摸了一个具体语境具体文化中的具有丰富内涵的物，进而触摸了玉器背后的整个世界。

从纵向的历史来看，同样的器型在不同的历史时期及观念下功能亦不尽相同，不同时期的玉器功用与玉器文化在一个纵向的历史演进中会不断地对原境进行突破，然而玉器的文化内涵将会在这个过程中不断地进行叠加与交融。玉璧是历史最为悠久的玉器形制之一，最早起源于中国东北部，这种玉器形制前后历时为3000年左右，器型的传播范围南至广东、西到河西走廊数百万平方千米[①]。以玉璧的历史性功能演变为例，考古学者认为玉璧起源于屈家岭文化时期形状相仿的陶纺轮。玉璧功能之丰富，比较典型的有如下四类：其一，作为原始宗教的法器，用于祭祀，如《周礼》中的"以苍璧礼天"；其二，用于丧葬，即上文所述的两类饰棺用璧和敛尸用璧；其三，用于道教斋醮仪式中的投龙活动，在唐代走入宫廷，成为法定的国家大典；其四，用于馈赠，以表友善和好之意。显然，具体使用语境的不同让玉的意义指向也变得愈发丰富。这些意义的演进、变形、叠加都不断地建构于围绕着玉所展开的文化周延之中。2008年北京奥运会以及2022年北京冬奥会，玉璧再次以新的面貌成为奥运奖牌，彰显了奥运获奖者的荣耀，使得玉由此又获得了竞技、荣耀甚至奥林匹克精神的内涵。

玉器在自身发展的历史语境中，不仅丰富了玉本身的文化内涵，同时建构了更为丰富的触觉感知范型。我们可以将对玉器的触觉模式归纳为三个基本类别：第一种是具有实用意义的触觉；第二种是具有媒介意义的触觉；第三种是无功利的审美触觉。

实用意义的接触是对玉器的工具化使用，是玉石作为日常器用的必要性接触，如玉筷、玉匣、玉簪、玉杯等。一方面，对玉器的日常使用是与古人的感官建立具体关系的过程，其中的触觉过程最为平常也最为频繁。另一方

① 叶舒宪. 玉石神话信仰与华夏精神［M］. 上海：复旦大学出版社，2019：115.

面，玉料在古代由于其高昂的价值，自诞生起即包含了不同时代的审美趣味和工艺水平，这种接触展开在具体的日常生活之中，人在私人化的日常中与这些实用的器物发生劳动、社交、认知、游戏、审美等触觉行为，由此建构起一种对玉器和玉石的基本触觉感知。

媒介意义的触觉是通过对象征物的触觉过程完成的。象征是通过惯例、习惯，或者直接通过形式和色彩，唤起事物无法明确表达的一些观念，以可见物代表不可见物是象征的基本特点①。玉的象征和隐喻始源于玉器丰富的文化意象。象征用玉需要处理的是人和世界的关系，它成为人们认识、解释世界以及在世界中进行实践的一种媒介，也是人们维护信仰、价值以及伦理秩序的载体。媒介触觉涵盖了对玉神器、玉礼器等的接触，这些具有媒介作用的玉器样式包括玉柄形器、玉琮、玉璧、玉钺、冠状器、三叉形器等，通过对这些具有特殊文化意义的玉器的触觉感知，古人完成了对其背后的抽象意义的"触碰"，因此触觉过程借助具体的玉器进入社会功能中。当特定社会身份的人，以特定的方式，与特定的玉器发生接触时，这份接触背后所承载的社会意义就显现出来了。

无功利的审美触觉在哲学层面上拥有"无用之用"般的思辨意义，在中国传统语境中即对应玉器的"把玩"过程。在此，触这一行为指向自我的精神沟通方面，即接触不带有任何的目的性和工具性，甚至不具备任何社会性，是为"接触"而接触。这是在我们将玉器作为一种艺术品进行观照的过程中产生的。这个过程超越了日常化的审美，这种触觉过程并不是为了彰显格调和品位，这种纯粹的审美化触觉是为了使自身进入一种纯粹的触觉境界中，使人在触觉的过程中逐渐沉浸，将主体自失于接触对象之中，这种体验是一种中国审美文化的独特现象，也是我们从触觉角度重新思考中国传统审美观念的原因之一（表4-1）。

① ［德］马克斯·J·弗里德伦德尔. 艺术与鉴赏［M］. 邵宏，译. 北京：商务印书馆，2015：20.

表4-1 玉器作用于人身体的触觉表现方式

表现方式	类别	器型
媒介触觉	巫术、礼仪之用（玉仪仗器、玉神器、玉礼器）	玉璋、玉柄形器、玉琮、玉璧、玉钺、冠状器、三叉形器
实用触觉	工具	铲、斧、钻
	生活	玉杯、玉樽
	装饰	头饰、耳饰
	文房四宝	玉笔、玉砚
审美触觉	把玩玉器	子冈牌、香盒、鼻烟壶

综上，在玉器与人发生关系的漫长历史中，玉器在具体的历史语境中展开自我。一方面，玉器的文化内涵和社会功用丰富了我们对玉器艺术的鉴赏和把握；另一方面，玉器的接触方式和目的建构了触觉自身的模式。当我们回到玉器使用的原境，玉器在其漫长的历史中的语境叠加会映射到玉器艺术本身。就整个玉器发展史而言，玉器的触觉场域暗藏着一条功能线，在触觉发生的瞬间，玉器也呈现了人们与自我、社会以及世界的关系建构。

第二节
触觉感受的五个维度

一、肌肤之感：质料中的感官呈现

世界是客观存在的，在探索世界的通道上，万物都依赖各自不同的感官特征来把握和理解客观世界。触觉建构了一种紧密作用于客观事物的联系，使人们有了身体直接感知世界的途径。触觉对于世界的把握，是即时即地和直接在场的，与对象之间没有物理距离，一切都是现时的感知存在于我们的神经系统

之中，它直接地与世界进行身体性联结，直接参与对象的在场与存在①。

直接性的肤觉即是我们所谓的"肌肤之感"。那么，触觉所关涉的器官及其发生机制是什么？同时，触觉又是如何作用于感知的呢？

现代生物学证实，人的大脑和皮肤是相同组织产生的，触觉是人类最为敏感的感知层面。在视觉、听觉等高等大脑中枢神经发挥作用之前，触觉就已经在发挥作用了，胎儿在母体中大约第七个星期时，就能感应到外界的触觉刺激，触感也是婴儿最原始的需求。在婴儿逐渐长大的过程中，同样也是通过触觉来探索和训练自身的精细动作能力、认知能力以及情绪的平衡力。孩童需要通过触摸、把握一个物体，以获得形状、大小、距离、深度的认识。

倘若以每一个器官对应的具体功能来推测，比如视觉的眼睛、听觉的耳朵、嗅觉的鼻子、味觉的舌头，那么触觉的器官具体应该是什么呢？正如上文中所提及的，《新华字典》中将"触觉"解释为皮肤、毛发等与物体接触时所产生的感觉。从生理学角度来看，皮肤中分布着多种感受器，分别与皮肤的触压感、振动觉、冷温觉及伤害性感觉的产生有关。通过各种传入纤维放电频率的时间编码和空间组合，共同向中枢提供关于皮肤感觉的精确信息②。

皮肤覆盖了人全部的身体，是身体与世界的最直接的中介。其触觉发生机制在于我们身体上的四百万个触觉感受体，借助这些庞大的受体群落，人类才有幸以最直接、最真实、最敏锐的感知体悟我们所栖居的世界。触觉遍布全身的皮肤（图4-2），它是由一组互相连接的感觉受体和神经通络建立的一个完整的触觉系统，是泛器官化和泛身体化的。我们将之称为肤觉，肤觉给予人类最为直接的快感和痛感，可以在顷刻间影响人类的情绪；肤觉也关涉着人类的欲望和需求，其背后隐含着唤起艺术冲动和艺术想象的生理机制。肌肤之感是一切触觉感受的起点和基点。我们通过肤觉对事物的质料有了最为基础的判断，从而收获了触觉经验。

虽然触觉器官遍布了整个人体，和触觉密切相关的器官最为多见的是"手"，从中国的文字中看出，与"扌"有关的字多与手有关，也多是和触

① Johann Gottfried Herder, Plastik, Schriften Zu Philosophie, Literature und Altertum 1774-1787, p.301.
② 张引国. 皮肤感受器的生理功能［J］. 武警医学院学报，1996（03）：65.

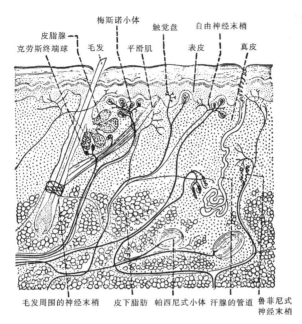

图4-2　皮肤横截面构成图①

觉相关的一些词汇，如"推""拉""握""打""扔""抚"等。在《女娲补天》的神话中，女娲使用黄河的泥巴用手"捏"制世界万物，原始神话中手的"触觉"构筑了天地与万物，成为拉起人类历史帷幕最初的神话。阿恩海姆曾指出："如果说眼睛是艺术活动的父亲，手就是艺术活动的母亲"。从人类进化的角度来看，直立行走解放了双手，使手获得独立，从而开始制作和使用工具，使人成为人。埃利亚斯·卡内提指出：人的拇指与其他四指间的缝隙与闭合的灵活度，相较于猿自如很多。人类成长的过程中，在婴儿大约第20周时，手就可以简单的触摸和抓握，24~36周时就可以精确地使用手指，在52周时可以协调各个手指的功能②。由于生活中的各种需求，手部的骨骼、肌肉、韧带在长时间内形成了灵巧的特征，从而使手得到了充分的锻

① ［美］哈维·理查德·施夫曼. 感觉与知觉［M］. 李乐山，译. 西安：交通大学出版社，2014：428.
② ［美］奇普·沃尔特. 重返人类演化现场［M］. 蔡承志，译. 北京：生活·读书·新知三联书店，2014：56.

炼和完善，创造出优秀的绘画、雕塑以及其他艺术形式，从而也使鉴赏和把玩艺术品有了可能性。恩格斯认为手不仅仅是劳动的器官，还是劳动的产物。

如上所述，皮肤是人类最大的接受触觉感知的器官，而手又是在人类实践活动中运用最频繁、最敏感的器官。此外，还有另一个潜在的触觉感知层面，就是人的"空间觉"。加令顿在《触觉现代主义》中提出，应该把触觉理解为一个开放性的词汇，用来指涉下列一种或多种体验："触摸（人类皮肤、皮下组织、脏器和相关神经末梢的主动的和被动的体验）、运动感觉（身体对自身运动的感觉）、本体感受（身体对自身的空间位置的感觉）以及前庭感觉（依赖于内耳的平衡感觉）等"①。

人的感觉分为外部感觉及内部感觉。皮肤和手的触觉感知作为一种外部感觉，它们的感知是如何获取的呢？从生物学角度来看，触觉盘和自由神经末梢居于表皮层，梅斯诺小体、克劳斯终端球和鲁菲尼式神经末梢位于真皮层，皮下组织包括血管、脂肪以及最大的神经末梢②。触觉的发生其实是指分布在全身皮肤上的神经细胞接受了外界的压力、温湿度、疼痛振动等各种不同的感觉③。依靠表皮的游离神经末梢，位于人体体表的皮肤能感受温度、触觉、痛觉等多种感觉，同样也会感受到复杂的混合的感受，比如光滑感、粗糙感、潮湿感、油腻感等。相比较其他的感觉，触觉可以呈现极其复杂的样态，而不是简单的"摸到了"。各种复杂的触感都被统摄在肤觉的概念之下。

开放视野下的空间觉，是一种内部感觉，包括了动觉、平衡觉和机体觉。国外有实际的案例表明，当一个人罹患急性神经炎，失去整个皮肤的触觉以及体内各个器官的感觉后，他痛苦的感觉自己的灵魂和肉体产生了分离，即便可以运动的身体也和世界、空间环境失去了联系，这种"失去自

① 申富英. 现代主义·触觉·自我——论加令顿的《触觉现代主义》[J]. 外国文学，2017（03）：156-166.

② E. Gardner. Fundamentals of neurology, Philadelphia: W.B. Saunders, 1947. Reprinted by permission of the author and publisher.

③ 李启彰. 茶器 [M]. 北京：九州出版社，2016：78.

我"的感受用弗洛伊德的观点来解释就是，身体自我才是一个人存在的基础，对自我的身体感知实则也联系着人们的精神价值。我们通过玉器的使用构建宇宙和时空关系，通过佩戴玉器规约行为、控制节奏，都体现了一种内部感觉。此外，我们将肌肉、肌腱、手指和胳臂关节的压力及张力信息、肌肉运动信息进行合并，共同形成了身体感知或躯体感觉。所以触觉还包括人的自我感觉。因而，一件拿在手中的玉器，之所以产生皮肤触觉的感受，正是建立在这样的发生机制和触觉原理之上的。

综上所述，我们将触觉审美维度的第一种感受总结为"肌肤之感"，体现在与玉器的关联中，主要表现为通过玉器的佩戴、把玩或其他方式的身体接触所产生的触觉刺激和感受，具体感受分为以温、润等细微和丰富的知觉体验。

二、联觉之感：多感官的触觉路向

一个人在世界上的对自我和对世界的感知，是通过五官感觉而确立的。任何一个感觉器官都有机会主导和规训其他器官，比如当我们以视觉为主，其他器官就会围绕视觉展开活动。所谓触觉审美，也并不局限于触觉本身，它亦可广泛地见之于视觉、听觉、味觉和嗅觉之中，并由此构成以触觉为主的感知方式，最具代表性的就在于触觉和视觉之间的知觉融合。

感官之间的联系和相互影响在现代被称为联觉，李泽厚先生在谈到审美时指出了感知因素中的联觉现象。尽管就客观的生理性而言，视听觉在接收外界信息方面占据90%以上的功能，但是触觉具有不可替代的基础性地位，这些观点早在古希腊时期哲学家们的论调中就已屡见不鲜，这里不再赘述。

美国艺术史家贝伦森曾提出"触觉值"的概念诠释视觉和触觉之间的关系。他认为，在人的成长过程中，触觉在运动肌肉的帮助下形成记忆，而触觉经验又帮助人们构建了三维空间的观念，因而当我们看到某种事物时，视网膜其实就已自然体现出触觉值，这都是在早年的触觉经验中留存的，"在

不断地为眼睛供给触觉价值"①，逐渐累积成为一种可转化为视觉性的经验和能力，人们再次通过视觉感知时，就可以凭借形状来判断触觉的感受，以此达到联觉的目的和作用。这种经验被渐渐埋入思想深处，不为意识所察觉，但它依然在暗暗地介入我们的感知，尤其是视觉的感知②。基于此，我们通过综合驾驭视觉和触觉的感官，通过视觉注视到玉器的纹饰与形制，经由既往经验获得的"触觉值"，我们进而能够把握器物的材质与重量，触觉和视觉联结在一起，共同帮助我们构建了对玉器丰厚全面的感知。

以触觉为基点，我们可以生发出对各种感官的体会和理解，触觉同样可以联动和触发其余感知方式进而形成通感。触觉不仅可以把握三维对象的物质性特征，如材质、形状、重量、大小、温度、软硬等，同时可以为视觉提供价值。

首先，从广义上来看，视觉、听觉、味觉和嗅觉都可以看作是触觉的一种形式。历史上，多位哲学家及艺术理论家均立足联觉这一基础解读过触觉与视觉现象。亚里士多德认为视觉、听觉、嗅觉以及味觉都是能够通过触觉来解释的感官形式③。古希腊狄摩西尼同样看重触觉对其他感知的作用和意义，他认为："人类的一切感觉都是触觉的修正与延伸。"帕拉斯玛亦指出"视知觉被结合化入自我的触觉领域中。"④马丁·杰在评论梅洛·庞蒂的感官哲学时曾说："通过视觉，我们触摸到星星和太阳。"可见，在视觉中不可避免地隐藏着一种无意识的触摸的成分。也就是说，当我们观看的时候，眼睛就在触摸，触摸是视觉的一种下意识，而这种隐藏着的触觉体验确定了被观察物体的感官内涵。赫尔德在《雕塑论》中指出：视觉只给我们指出形象，触觉只给我们指出立体。视觉通过触觉来进行补偿，"眼睛看见的立体

① Bernard Berenson, The Florentine Painters of the Renaissance, New York: The Knickerbocker Press, 1896, p. 4.

② 高砚平. 赫尔德论触觉：幽暗的美学 [J]. 学术月刊，2018，50（10）：130-139.

③ ［古希腊］亚里士多德. 亚里士多德全集（第三卷）[M]. 苗力田，译. 北京：中国人民大学出版社，1992：106.

④ ［芬兰］尤哈尼·帕拉斯玛. 肌肤之目 [M]. 北京：中国建筑工业出版社，2016.

只是平面，手所摸索的平面却是立体。"①艺术的欣赏不可能从单层次、单角度去理解，"艺术分类必须采取综合性的分类标准"②。只有审美能力达到一定程度时，人们的感官才会被全面地、充分地调动，因而，当人们以触觉的方式去感知和把玩玉器时，视觉、触觉以一种综合的、直接的、身体在场的方式展开，亦表明人们在审美鉴赏的层面进入一个比较深入的阶段。

其次，从传统审美观念的层面而言，"中国的艺术创作和鉴赏并不执着于艺术作品观念的阐释、逻辑的推理与概念的演绎，而是突出身体的在场、五官感觉的全程参与"③。庖丁解牛的故事阐释了从技至道过程中感官的参与及呈现："始臣之解牛之时，所见无非牛者；三年之后，未尝见全牛也。方今之时，臣以神遇而不以目视，官知止而神欲行。"三年前解牛时，停留在"技"的层面，感知的方式以"目视"展开，其看到的是一个完整的牛的形象。三年后技上升为道，对于牛身上的构造也相当熟悉，在常年解牛的过程中，通过触觉了解到牛内部骨骼、肌肉的构造，则凭借"神遇"。而这种所谓的"神遇"实质上是一种触觉感知的训练，一种对于"无意识"的道的提炼，最终升华达到以心代目，心手合一的境界。尽管所有的艺术形式从本质上都需要"手"的触觉参与，如陈容绘《九龙图》，文同画竹"胸有成竹"，张旭醉后狂草任意挥洒，但是这种艺术创作的"手感"过程均是建立在触觉的体悟之中，即在中国传统艺术中，触觉表现出的玄妙的感知特征，随着时间的催化，最终抵达了由视觉到触觉、由手及心、由技至道的境界。

从艺术心理学角度看，联觉反映了格式塔感觉认知原理，即人喜欢将各种感觉进行综合体验，从而达到整体性的感知。如看到石头不仅能获取它的形状，也能感受到它的质地；看到湖水不仅能获取它的形态，也会感受到它清凉的触感。视觉联通着身体的所有感官。从字源上说，古代"觸"字的形象即体现了视觉和触觉之间的紧密关系。《说文解字》释："触，牴也"。

① [德] 约翰·戈特弗里德·赫尔德. 赫尔德美学文选 [M]. 张玉能，译. 上海：同济大学出版社，2007：7.
② [德] 约翰·戈特弗里德·赫尔德. 赫尔德美学文选 [M]. 张玉能，译. 上海：同济大学出版社，2007：18.
③ 林少雄. 上手与把玩：中国艺术鉴赏与接受的独特方式 [A] 艺术史：边界与路径 [C]. 中国传媒大学，2019.

觸，金文 ![角] = ![角]（角，牛角）+ ![蜀]（"蜀"，表示瞪大眼睛看，造词本义为"牛用角相顶撞"。由此可见，"触"字同时兼"牛角相抵"的触觉及"瞪大眼睛看"的视觉活动。这种原初的中国象形造字，包含了华夏初民对联觉现象的关注和概括，他们认定触觉是能够引发身体的动觉及视觉的。触字的这些义项直到今天也有非常多的应用，如"笔触""触目惊心""触景生情"[1]。

相较于西方，中国文艺理论中的通感或者联觉更加重视意象和意境，这也是中西方通感说最大的差异。在中国传统文学和艺术范畴内，感官之间的转换并非是一种技巧，也不仅止步于从一个器官知觉传递到另一个器官知觉，而是在于能够创造出一种更有力量和丰满的意境效果。

这种感官体验所带来的"意"的美感追求，在中国古代艺术和文学中表现得淋漓尽致，因为它既可以生动地表现出以知觉交融性为特征的联觉，同时又能突出其隐喻功能。例如，山水画中的"寒林"画题，正是统摄了视觉和触觉的审美感知交融，并且通过这种通感的方式折射出创作者的心境及当下的体验。再如宋祁《玉楼春》中的"红杏枝头春意闹"，表面上的字意传递出的是从视觉花朵繁盛到听觉"闹"的转化，本质上却是对于春意盎然的意境的表达。

联觉的问题给予我们的启示在于，我们不能孤立地理解触觉这一感知能力，以触觉唤起的联觉能力也需要被重视，因为在具体的艺术创作及鉴赏中，没有任何感官可以独立发挥作用。综上，在具体的艺术创作和审美活动过程之中，触觉会导向非触觉感知的转化，其余各种感知形式也可能转化为一种触觉意义的感受。更为重要的是，艺术品往往需要唤起人的综合感受，我们需要以触觉为生发的基点探究诸感官的综合审美感受，以及基于中国传统文化的对意境的探寻，由此才可建立起具有中国特色的触觉文化。

[1] 听觉同样也具有跨域反应，孔子闻韶乐而"三月不知肉味"，钟子期听伯牙琴声而叹"巍巍乎若高山，荡荡乎若流水"，都是听觉引起或抑制其他感官活动的例证。只是听觉与视觉依旧不同，听觉更多是通过视觉构建形象，然后才勾连起其他器官的。

三、兴发之感：情感与想象的触机

《说文解字》中对"触"字的引申用法有"感触"，涉及深层感情变化。另有一词"触发"也意味着在"触"之后兴发的绵延过程。而"兴"是中华民族审美创造的根本起源，是一个非常重要的命题，它由艺术想象与审美情绪唤起。兴的甲骨文𝕏=不同方向的四只手+凡（多柄夯具）+口（劳动号子），造字本义为众人喊着号子一齐使劲，用多柄夯地桩夯地。从造字的字形中可以看出"兴"这一概念代表着某种实践活动所激发的情绪。孔子将"兴"作为"兴观群怨"之首，并将其视作文学艺术的重要作用。何谓"兴"？曰："引譬连类"，曰"感发志意"。《说文解字·舁部》："兴，起也。"而"起"的内容指向的以上所说的两个方面：第一是唤起无穷的艺术想象；第二是唤起激越的审美情感。

而"兴"是如何引发的？郑玄言："比者，比方于物也。兴者，托事于物也。"宋代李仲蒙谓"兴"："触物以起情，谓之兴，物动情也"。兴并不是凭空而发，而是需要建立在"触物"的前提之下。感于物而动是中国艺术创作及鉴赏的普遍机制，触物起情是中国传统美学中重要观念。而"触物"究竟是如何感知事物的？钟嵘在《诗品序》中将"触物"定义为以"耳目"直接感知自然及社会外物，而非"皮肤"或"身体"与外物的接触、摩擦或碰撞，这种理解当然离不开"触"之于"兴"的语境。刘勰在《文心雕龙·比兴》中谈道："诗人比兴，触物圆览。"他将中国美学中关于诗人的创作冲动根源归于"触物"。我们需要认识到，触觉感受并不会止于接触所发生的瞬间，触觉发生之后兴发的感受，同样也是触觉感受的重要部分，这种感受才是唤起我们艺术情感和审美想象的前提。因此，通过"执""触"等方式的"触物"可以"兴发"人的某种情感和想象，并在个体审美体验中得到无限的蔓延。"触物"可以将我们意识中千头万绪的复杂情绪以"一触之机"综合于一点，再借由想象能力将我们的情感倾泻而出。而由此触发的审美情感的指向性往往与触发之物有关，例如，古人"执干戚而舞"的肃杀威严，曹操"横槊赋诗"的慷慨激荡，辛弃疾"醉里挑灯看剑"的壮志未酬，释迦牟尼"拈花而笑"的彻悟圆满。情念的指向紧随着触发之物而产生，来源于主

体自身的经历与情感，最终由即时即地的情绪和心境所生发。这种"即时即地"可称之为兴发的"触机"。

当然，这种意念的触发并不仅仅指物理上的接触。张晶教授将"感兴"的范畴指引向文学艺术的审美发生，他提到文学层面上的"触物"并非身体与外物相触碰，而是以耳目直接感知外物；外物也不仅指自然事物，还包括社会事物①。他的看法立足比兴的范畴，特别提出"触"是一项不需要用身体或手触摸事物的行为，而是通过耳目接受外在事物的信息，从而唤起情感，引发创作冲动。这无疑继承了钟嵘的"耳目"之说。如文学中的"物感"、书法创作中的"触遇"以及画论中的"天机"都指向这种非物理性的碰触。这里的触物感兴指通过外物的刺激，与具体的物发生精神层面的关联，虽然没有以手抚之，却已经在心灵深处与特定的人事物纠缠，最终唤起主体情感与创作冲动。这种创作论在中国的艺术批评中延续千百年，贯彻中国古代的诗文书画。

综上所述，在中国传统艺术理论的视域下，"触"不再局限于生理学层面皮肤、手的触感与接触，还在于"兴""感"等丰富的文艺理论范畴，以及复杂的心灵作用。在这个意义上，所触之"物"亦不只是器物，还包括世间万物，因此我们应该将触觉感知放置于一个更为广阔的艺术审美背景去理解和关照。以兴为情境的"触"本身即高于我们平时所言的物理接触。他们所指的触物并不仅仅指上面所述类似玉器触感的肌肤之感，而是基于联觉之感、兴发之机的路径最终指向玉器触觉场域的综合感受及感受之后的情感和想象绵延。

触觉感知本身就通过主体与自然万物紧密联系在一起。"触"或者说"触觉感知"立于兴发，表达和诉诸的是生命的悸动和情绪。以这种兴发之感面对玉器的触觉场域可以获得极为丰富的感受与情绪。这种兴发的触觉能力可见之于史前以玉事神的场景，亦可表现于人们对玉器把玩的情动之上，最终得以建构起关于触觉感受的情感与想象。

① 张晶. 从范畴到命题——从文艺美学回望中国古代文艺理论 [J]. 文学遗产, 2021（02）: 4-13.

四、观念之感：以感觉文化为视野

人的感知是立足于长期的社会实践的，正如马克思所言："五种感官的形成是从古至今的全部世界史的工作成果"①。他将美立足于社会实践的基础之上，并在此之上把握和分析人类的审美活动。因此，人类在创造和发展自身的历史进程中，不仅创造了认知、观念、思维，同时也塑造了自己的体质与五官的感知特征，人们所选择的住处、吃的食物，帮助并协调人们完成观念的发展和文化的积淀。20世纪80年代中期出现的感官人类学也呼应了该观点，它指出感知并非仅仅是生理现象，而是在长期的历史进程中，在社会、消费、政治等多层面的交融贯通中所产生的社会文化观念。与之相应，人类在改造自然的同时，也逐步改善了自我的体质，这就是体质人类学的重要观点。比如味觉已经变为"文化的胃"，牙齿变成"文化的牙齿"。约翰·洛克则更进一步强化了身体与感官在同一性形成中的作用："同一性是由经历积累而成，个体是通过'经历'形成的主体，而'经历'则是通过感官所获得的。"因而，肉体及感官在人格的形成过程中具有重要的作用，这个著名的观点影响和启发了许多哲学家及艺术家。思想不是天生的，而是通过感官、大脑和神经调节形成的经历，而这个经历使人成为独一无二的个体。同时，人的感觉并非是一个纯粹感性的知觉方式，而是一项合并着理性的、综合的审美经验。因而，我们对触觉感知研究的范围，也应该把文化和观念划进去。尽管我们说感知与体验发生于个人的精神领域，取决于每个人的主观情感与价值判断，但是同一民族之间的成员往往会有相似的角度，在感受和体验事物的时候予以相似的关注视角。这种共通性是因为它们在面对类似体物的过程中，在其成长环境中，感受着固定的文化特色、经历着同样的生产生活方式，从而培养和塑造了独特的感知方式。在面对一些艺术时，族群间的成员在关注焦点、方式或主题时，更将这些焦点经由设计、制作加诸物本身，进而让物有了特定的功能与历史文化特性，并以之形塑人们的使用方式

① 马克思. 1844年经济学哲学手稿［M］. 中共中央马克思恩格斯列宁斯大林著作编译局译. 北京：人民出版社，2014：11.

与生活习癖，甚至影响人的身心。因此，从这一角度来看，体物和感物的方式是文化及观念的呈现。同时也反映了物与人之间是一个相互影响和互逆的过程①。感官的讯息常与文化的隐喻相结合，是形成文化意涵的基础。比如："我们能够从视觉的香烟袅袅及听觉之沈穆钟声中体会到东方文化的神圣，于听觉的肃静及色彩与线条的秩序性呈现中感受到正式，于暗影及凉风中感受到中国文化的阴。"②这些经验的焦点共同成为组织、归纳感官接受纷杂讯息的网络，最终使得这些感官讯息具有观念之特性。

首先，触觉本身即具有一种特定的观念性。如同视觉文化中"没有一双单纯的眼睛"，我们同样认为并没有纯粹的触觉感知，触觉感知必然是在一定的社会语境中的，我们一系列的触觉观念也是以此为沃土才得以生发的。其一，社会性的物具有可触性与不可触性，有些物天然地呼唤着触觉行为，比如工具、玩具、用具等，而另一些器物则具有触觉上的禁忌，比如祭器、偶像等。其二，触觉行为的目的也具有观念性，比如手持玉圭是为了显示士大夫的身份，抚摸貔貅和神龟的雕塑是为了获得财运和长寿，把玩玉把件是为了获得纯然的审美之感。其三，触觉行为的方式也受到观念的影响，古人诵读经史子集之前需要净手焚香，中国人接物往往要双手以示尊重，《西游记》中的"人参果"要用"金击子"才能打下来。这些观念存在于触觉行为之前，同时也贯穿了整个触觉行为，最终也将被建构为感觉文化的一部分。

同时，触觉性本身具有生发和建构一种艺术与文化样态的能力。赫伯特·里德将艺术类型划分为触觉型和视觉型，并指出他们在感知与情感上的区别："触觉型的艺术家注重自己的感觉和感情的内在世界，而非外界的实体。"③中国人则善于将思想情感与身体感受倾注于触觉型艺术的创作与表达，例如，玉器的加工过程调动了人的手、脑、眼、心的运用，玉器的打磨与雕琢的过程凝聚了人对玉石直接的身体感受。然而这种制作过程的结果往往并不能一目了然，需要细细感受。中国相较于西方的性格特征更为内敛，因而在艺术表达时，更倾向于触觉型表达。梁漱溟先生的"三向说"指出：

① 余舜德. 体物入微微——物与身体感的研究［M］. 台北：台湾清华大学，2008：11.
② 余舜德. 体物入微微——物与身体感的研究［M］. 台北：台湾清华大学，2008：14.
③ ［英］赫伯·里德. 通过艺术的教育［M］. 吕廷和，译. 长沙：湖南美术出版社，1993：93.

"中国人的身体连接着性格、命运，从而形成一种独特的文化基因。"①中国的文学讲究温柔敦厚、质朴蕴藉，要做到"不著一字，尽得风流"；中国绘画并不追求指向客观事物的肖似性，而更多的是追求一种意趣的适宜和笔墨的表达。这种艺术表达的内向性很显然属于触觉型。文化人类学的研究同样关注中国文化的触觉性特征，祝勇认为："或许是农业文明的缘故，中国人的衣食住用里，一直透着对自然的敏感。"②

当然，玉器文化其实并不专属于中国，世界历史上还有中美洲的印第安人及新西兰毛利人同样以玉器文化而闻名于世。印第安人琢玉历史始自公元前2000多年前至公元16世纪，长达3600多年，其中的玛雅文化用玉习俗与古代中国相近，比如其文明中出现了玉敷面和玉玲的形式，而玛雅文化的太阳金字塔神像壁画与中国良渚文化中的神人兽面像，也惊人的相似。但是对玉器的触觉性审美是中国文化所独有的，其原因可以从感觉文化角度来理解。

康斯坦茨·克拉森认为，感觉是不同文化的象征聚集，它本身是一种饱含信息的价值符号，感觉行为能够帮助我们理解其背后的文化基底，它为社会"感觉模式"提供价值和意义，并成为人们遵循或反抗的世界观。观念之感背后所连接的是感觉文化，而感觉文化是从社会、历史、民族和文化等层面来探讨人的感官及感觉问题，这正是感觉文化研究的特征。对触觉感知的考察，实则是从艺术观念层面考察其背后的政治经济、社会历史、宗教礼仪等相关问题。

一般而言，所有的艺术观照均存在"内生知觉"和"外生知觉"两个维度，前者"源于基本的物理刺激……是感觉-认知系统的'硬件'"，但对美的感知却发生于后者，因为"它依赖于一个人看到某物而引发的所有观念及其个人的全部历史与认识"③，个体体验凝定成民族经验，其关于整个民族的"全部历史与认识"也就成了赋予这个民族特色的审美经验。中国玉器艺术的感知方式与西方的差异也源于此。

① 梁漱溟. 中国文化要义 [M]. 上海：上海人民出版社，2005：98.
② 祝勇. 故宫的古物之美 [M]. 北京：人民文学出版社，2019：251.
③ [美] 罗伯特·索尔索. 艺术心理与有意识大脑的进化 [M]. 周丰，译. 郑州：河南大学出版社，2018：2-3.

五、审美之感：风格与品位的捕捉

触感最终指向感知的超越性存在，也就是由触觉所生发建构的美感及意境。首先，我们需要考察是否存在着一种审美的触感，即触感的审美性。中国古人说"珠圆玉润"，《西厢记》中形容美人"软玉温香"。这说明不管是面对人还是物，中国古代都有一种面向触觉的审美标准。触觉的审美之感意味着触觉能够作为一种审美活动存在。在中国的艺术形态中，确实存在着以触感为基础和目的的审美形态。当我们试图去抚摸光滑的平面和弧面时，我们已经具备了指向触感的审美期待和审美冲动，当我们从触觉的感知享受中唤起了愉悦的情绪、展开了艺术的想象、进入了理想的超脱之时，我们已经步入了审美的进程之中。同时，中国的艺术形式中存在着以玉器为代表的指向触觉的艺术作品，玉器在媒材、工艺和把玩鉴赏的各个方面，都显现出以触感为指向的审美特性。

如同视觉存在着具有美感的理想形式一样，触觉也一定具有它自身的美感形式，尽管触感和视觉美感的理想形式不在一个层面。一件实物的软硬、温凉、凹凸、粗精均为我们提供了审美的触觉形式。伯克曾指出触觉和美之间的关联："美首先是平滑的事物，即能够从触觉上带来快感的平滑无阻的物体。而粗糙的、有棱角的物体在肌肉纤维的剧烈收缩过程中会引起痛感，从而刺激和扰乱感觉器官。"[1]

那么，人们如何从接触一种事物肤觉感受，进入审美之境，这种过程是怎样的？赵之昂以自然中的触觉审美经验为例，对这一过程有所描述，"沾衣欲湿杏花雨，吹面不寒杨柳风"，就是一种来自风雨的清丽柔媚的肤觉享受。"沾衣欲湿"和"吹面不寒"使得风雨这种自然现象拥有了被感知的尺度，这种感知尺度的获得依然是人对物的体察，是人对杏花、杨柳、雨、风这四种自然物象的观察、接触和对比[2]。进而，人们进入第二阶段，即对美判断的审美阶段。因为"沾衣欲湿"却未湿，"吹面不寒"却尤暖，这种基

① [英] 埃德蒙·伯克. 关于我们崇高与美观念之根源的哲学探讨 [M]. 郭飞，译. 郑州：大象出版社，2010：110.
② 赵之昂. 肤觉经验与审美意识 [M]. 北京：中国社会科学出版社，2007：153.

于触感而生发的期待与陌生产生了一种微妙的物我关系，其间的绵密与疏朗、亲近与间离，构成了足以让人徘徊的空间，第一阶段的美感在此被激发，美的感知升华为美的判断，进而构成人们理解自然、进入世界的一种范式。

此外，人同样拥有在实践活动中对触觉美感进行把握和建构的能力。比如，触觉感官往往更青睐相对光滑的东西，正如初生的婴儿，它的第一件玩具很可能是一件没有棱角的平滑之物。同时，球状符合触觉的审美倾向，因为运动方式上它可以随着手和身体的运动进行滚动，而情感上它"能够唤醒爱和满足美的事物不应该有任何阻力，这一切都伴随内心的触动和柔软①。同理，"珠"成为一种备受喜爱而流行的触觉审美形制。不仅有人工制成的玉珠、玛瑙珠、玻璃珠、木珠、夜明珠，还有自然造化而成的珍珠，而"珠宝"也成为对珍贵之物的代称，对于珠的喜爱，显现出中国人恋物情节中的触觉审美。而珠这一触觉形制正是来自人在实践过程中对于理想的触觉形式的把握。

最后，触觉美感同样能够形成类似视觉文化意义上的风格和品位。我们必须抛弃类似古典主义的视觉风格与巴洛克的触觉风格这样的"风格"与"感知"的对立。我们应该认识到触感存在自身的审美体系，比如，器物表面的纹理形式所构成的触觉化的表域，代表着特定历史时期的触觉审美，青铜器上密布的云雷纹与卷云纹充实了器物的整个表面，而这种纹饰可以很快以几乎同样的形式转移到玉器之上，充满同时期玉器的表面。因此，我们对触感的审美形式既可以进行机制上的界定，也可以进行历史的纵向考察。

综上所述，对于触觉感知的厘定可以划分为五个维度：其一，肌肤之感。通过生物学视角界定人的触觉感知，是指生理性的、自然的身体指向生物学的肌肤感知，它诉诸事物的热、冷、干、湿等特征，可体现于对艺术材料的重视。其二，联觉之感。具体表现为感官之间（尤其是触觉和视觉之间）的相互转换和联动，可诉诸知觉的交融和五感的参与。其三，兴发之感。立足"移情"及"感兴"，具体表现为由触觉唤起的情感与想象，可表

① [德] 韩炳哲. 美的救赎 [M]. 关玉红，译. 北京：中信出版社，2019：23-24.

现在艺术创作及鉴赏的过程中。其四，观念之感。具体表现为由感觉研究唤起的文化和观念研究，可诉诸触觉行为背后的社会、历史、民族等文化特征。其五，审美之感。具体表现为获取超越性的、理想的触觉形式和审美风格，并从中感受和领悟到客观事物之中的美（表4-2）。

表4-2　触觉感受的五种审美维度

序号	触感类别	感知内容	诉诸
1	肌肤之感	事物的热、冷、干、湿等特征	艺术材料
2	联觉之感	五感之间的转换联动	知觉的交融和五感的参与
3	兴发之感	触觉唤起的情感与想象	艺术创作及鉴赏
4	观念之感	文化和观念	社会、历史、民族文化特征
5	审美之感	审美内容及审美情感	艺术审美

第五章

触知与鉴赏：玉器接受的触觉层次

从某种意义上而言，对触觉的强调似乎令我们回到了非理性的层面，这仿佛有悖于德国哲学家鲍姆嘉通两百多年前为寻求理性、立足『审美』而创立一个学科的初衷。那么，触觉审美应该是怎样的接受形态？如何通过把握玉器的触感走向审美？本章将围绕『玉器艺术的鉴赏与接受』和『触觉审美的三个层次』两大问题展开讨论。

第一节
玉器艺术的鉴赏与接受

"审美总是在对象处寻求某种令人愉悦的地方：要么是形式构成上的肯定，要么是意义与价值上的肯定"[1]。对玉器的触觉审美，在现实生活中往往以玉把件的形式为载体，在把玩和上手的过程中得以实现。触觉审美的核心体验是由"手"直接完成，那么手在中国艺术中是怎样的存在？"手"在中国审美中的地位与西方审美中的"眼"是否具有同等的地位？"手"的鉴赏是否具有审美性，其发展路径又是如何演绎的？上述种种，本节将围绕由"手"到"上手"、从"玩"至"把玩"两个方面进行详细阐述[2]。

一、由"手"到"上手"

人们在谈论触觉时第一个想到的身体部位就是"手"。恩格斯曾在《劳动在从猿到人转变过程中的作用》中指出："手不仅是劳动的器官，它还是劳动的产物。只是由于劳动，由于和日新月异的动作相适应，由于这样所引起的肌肉、韧带以及在更长时间内引起的骨骼的特别发展遗传下来，而且由于这些遗传下来的灵巧性以愈来愈新的方式运用于新的愈来愈复杂的动作，人的手才达到这样高度的完善，在这个基础上它才能仿佛凭着魔力似地产生

① 刘旭光. 作为惠爱的"审美"[J]. 社会科学辑刊，2020（03）：82-89.
② 齐元皎. "艺术史怎么研究？拓展边界、开掘新路"[N]. 中国青年报，2019-12-03.（本篇文章总结了会议中几位研究者的艺术史学的研究方法与学科构建等发言。其中重点谈到林少雄教授的《上手与把玩：中国艺术鉴赏与接受的独特方式》。"他独创性地提出了中国艺术中的"触觉"特质，认为"触觉参与"的属性，造就了中国艺术史的独特品格。"）

图5-1 躯体部位触觉敏感性的强弱示意图①

了拉斐尔的绘画、托尔瓦德森的雕刻以及帕格尼尼的音乐。"②

图5-1以一种可视化的方式为我们展现了人身体的不同部位及其触觉感知的强弱，这种强弱取决于它们各自的躯体感觉神经皮质。左图是人身体的不同区域被投影到一个躯体感觉皮质的横截面，每条线段代表身体各部分躯体感官皮质部分，每个身体部位都遵照其躯体感官皮质大小设置线段长短。右图则以人体形态的方式，表现了人体的各个部分敏感度的强弱。对手的生物学构造的剖析，能够让人们在玉件设计和选择时，考虑与手的契合程度，也能够使玉件的把玩有一套可被量化、被言说的标准，这也是"触"和"触觉"之于触觉感知的重要意义。

手承担了身体相当大比例的触觉感知行为。不仅在人类活动中发挥着重要的作用，也在中国传统艺术的发生、创作及赏鉴中发挥着重要的作用。

① ［美］哈维·理查德·施夫曼. 感觉与知觉［M］. 李乐山，译. 西安：西安交通大学出版社，2014：417.
② 恩格斯. 马克思恩格斯文集［M］. 中共中央马克思恩格斯列宁斯大林著作编译局译，北京：人民出版社，2009：20.

首先，让我们考察古代造字中"手"的形象。比如"典"，从字形中我们可以看到两只手拿着书的造型。再如"笔"，新石器时期彩陶制作时就出现了笔，这个字形表示一只手执握一支笔的样子。另有"父"，《说文解字》认为是以手举杖的形象，郭沫若认为是手拿着斧子的形象，"父""斧"同源，则表示行使权力的家长。再如"巫"字，在甲骨文中，巫、舞都写作，其形象犹如一个执掌种种巫术礼仪的巫师，双手一左一右拿着两个羊头。

其次，手不仅承担生产和生活的重任，还引导了艺术的发生及表达。当先民伏身就河，用手捧起水时，合拢的双手形成的造型也许成就了他们对于"碗"的勾勒，由此在遥远的史前中国，人们使用火与土的媒介创造了彩陶碗这一器物。从手到手形，再到这种手形的再现，人们完成了彩陶"碗"的创造。手创造并记录了人类艺术的进程，犹如几万年前世界上很多地方都曾出现过手印画，即人们以一种触觉的方式，表明对某一地点或仪式场所的占有。

手还在一些特殊的场景中发挥仪式般的文化隐喻作用。在远古的西方传说中，只要经过君王的手触摸，病人就可以得到治愈，因而西方"处理病人"是handle a patient，具体的方法就是把手放在病人身体上，采用触觉的方式医治①。而在中医的世界，同样是通过手对脉搏的按压接触来感受病人的血流、气息等，以此判断其身体状况。"望闻问切"的"切"，即是对病人肌体脉搏气息等方面的"可切循把握"。在这个意义上，与"切"在玉石工艺的动作程式上的命名是一个含义，例如切玉、切错、切镂。手在残障人士的世界中，同样有着重要的作用，比如盲人所使用的盲文即通过触觉来辨识，而聋哑人亦是通过手语进行沟通。可见，作为器官工具，手和人类的语言、声音符号等存在着潜在的联系。因而，有学者称："人将万能的手作为崇拜的对象也不是没有可能的。"②

手在中国古代传统文化中，更是起着伦理和礼仪的作用。因而将这些

① ［瑞士］卡尔·荣格. 寻求灵魂的现代人［M］. 苏克，译. 贵阳：贵州人民出版社，1987：163.
② 阮荣春. 就嘉峪关"手形"的发现谈"艺术起源"问题［J］. 考古与文物，1986（05）.

文化特质融入触觉中，则有着不同的象征。以左右手为例，一般而言，东西方都重视右手，轻视左手，在当代社会的日常及创作中，人们通常以右手为主，侧重对右手的使用。在中国古代一些特定场合和环境中，手被规定了具体的使用方法。比如《老子》"用兵者贵右"，无论是战争需求还是礼仪文化，都规定了以右手为主，左手只能充当助战、防御之功能。同样，丧葬文化也讲究"尚右"，甚至在很多史前艺术中，都可以发现右手创作的痕迹。这种情况不止见于中国，法国的罗伯特·赫尔兹在《死亡与右手》中也有类似看法："平时以俗为左，以圣为右。而左手不过是世俗的'器官工具'。"

手亦构建了一种独特的中国传统艺术图式，即手在艺术作品中的表现，这种图式广泛见之于传统美术及民间美术中。但凡涉及人物的刻画与描绘，其手里一定有东西。分析原因，主要包括如下几点：首先，手的出现是情感的表达方式。女性图像手持的东西大多为了表达情感，巫鸿曾谈到清十二美人图时，提及人物欲望表达很含蓄，多用捻动衣袂这样的小动作表达。其次，从符号学和图像学来看，这展现了一种朴素的符号学内涵，并往往以一种固定图式予以展现，比如手执莲花，类似主题在年画以及海派绘画中较为多见。再次，手持东西能够体现人物身份。比如年画中手持不同器物的起到驱邪避鬼、保平安作用的门神，武将类的门神手执刀枪剑戟，祈福类的门神手执仙桃等。另有一些源于民间故事和传说的形象，比如黄河流域剪纸艺术中常见的抓髻娃娃，既可以贴也可以烧，起到驱邪治病以及祈福之用，手上抓的东西应该和具体的功能有关。

尽管对于手的关注在西方也很普遍，但是相比较而言，我们会发现西方艺术对于手的表达更多是服务于构图以及画面叙事的需要，比如《倒牛奶的女仆》《拾麦穗的女人》等作品，手是劳作的器官，有些仅是构图上的需要，或许手中的这个东西是非实用性的，但是倘若拿走便会变得无措，也因此而失去一个可靠的支点。而中国的美术图式中，显然有着更丰富和集中的文化意蕴。手中的物品一般具有礼仪性或隐喻性（图5-2），比如年画《年年有鱼》中娃娃抱着鱼，寓意生活富足，每年都有多余的财富及食粮；《女娲伏羲图》中女娲手执规、伏羲手执矩，一阴一阳，象征天圆地方。

图5-2 民间美术中"手"的呈现

这种对手的关注及图式的发展，亦深刻影响着文学和艺术的创作。诗词中对手的表达，如李白的"手持绿玉杖，朝别黄鹤楼"，晏几道的"手捻香笺忆小莲"，辛弃疾的"玉纤初试琵琶手"，柳永的"执手相看泪眼"等；对手之动作的诗意描写更是比比皆是，如"纤纤擢素手，札札弄机杼"的织女形象，"采菊东篱下"的隐士形象，"闲敲棋子落灯花"的闲适形象等。这种对手的表现，意味着触觉感知早已深深地烙在文学作品中。就可视化的图像艺术而言，这种触觉特征所表征的隐喻特征更加明显。以手持莲花的图像为例，唐代十分兴盛，并多见之于"和合二仙"[①]，其中一人手持莲花。然而，到了宋代手持莲花的图像几乎不再出现，从理论上是受到周敦颐《爱莲说》的影响："出淤泥而不染，……，可远观而不可亵玩焉。"因而"手持莲花"的图式被推翻了，令宋代的风尚有所转变。然而，我们也可以猜测周敦颐并非有意将亵玩与触摸把玩联系在一起，这显然属于两个不同的层面，他所指的更可能是一种轻佻的玩弄姿态。

再回到以人为中心的艺术欣赏。手的动作可分为抓握与非抓握，抓握方式包括精度抓握和力度抓握，精度抓握是拇指的指端肉垫和其他指端肉垫对握。大的物体需要五指参与，而小的物体则只需要拇指、食指与中指，主要应用于精致的把握与操作[②]，比如拿一个苹果、把玩一件玉器，都是属于精度抓握。力度抓握是手指表面和手掌之间操作的，拇指发挥导向和支撑的控制作用，人们拿一些劳动工具往往是力度抓握，比如拿铁锹。倘若仔细观

① "合和二仙"是中国传统典型的象征形象，和合二仙之像为两个笑容可掬、蓬头垢面的和尚，一手持荷叶莲花，谐音"和"，一手捧宝盒，谐音"合"。

② ［美］约翰·内皮尔. 手［M］陈淳，译. 上海：科技教育出版社，2001：62.

察，我们会发现手的精细动作更可以带来触觉审美。人们将较小的玉器拿在手中并进行鉴赏的行为通常称作"上手"。一方面，"上手"是将玉器拿在手中慢慢抚摸、细细体会，体验玉器的质感、温度等属性特征；另一方面，"上手"可引申为对某件事物能够很好地驾驭。"上"首先表明了时间的在场；其次就空间而言，与"上"所关联的是"高""右""前"同属于褒义的词汇，因而"上手"体现了对艺术品及事物充满敬意和尊重的态度①。就中国传统艺术而言，除了玉器，可上手之物还有很多，如各类手串，菩提、紫檀、沉香等材质，它们不仅从形态、色泽上给予人视觉审美享受，还具有丰富的触觉性审美因素。这种上手的触觉鉴赏成为中国古代文人雅集和社交活动的重要内容。

以上手的方式对玉器进行鉴赏，不同于西方以视觉为中心的鉴赏方式。西方的绘画艺术在展示时往往悬挂于高墙之上，多名观众可以同时观看同一幅作品，但观众与作品之间存在着空间距离，由此产生了间离性效果。而当我们以"上手"的方式鉴赏中国卷轴画时，其观看方式建构在观者双手展开的触觉基础上，并且这个鉴赏活动是以一人为主，其他人只能处于旁观者的位置，属于从属地位。手卷在打开时的节奏取决于主导观者的心理活动及当下体验，因此可以说触觉鉴赏具有个体化和即时性的特征。同时，中国艺术中的触觉鉴赏消解了人和艺术作品之间的空间性。"上手"是一种结合了视觉、触觉的综合鉴赏方式，这种鉴赏方式成就了中国传统艺术独有的气质与品格。

当然，"上手"作为一种触觉感知方式，其起点仍然在于"上"，作为动词的"上"，有"开始"之意，这在《说文解字》中就有体现："上，高也。此古文上，指事也。""上"为⊥，虽然无论作为方位名词还是形容词，它都指向结果，即事物最终的状态，但是这种最终的状态依然有一个起点或基点，就是"⊥"字最下面的"一"，这是起点，基于这个起点、这个开始，才有一切。从这个意义上而言，"上手"是认知事物的重要方式，或者说，

① 林少雄. 上手与把玩：中国艺术鉴赏与接受的独特方式［A］艺术史：边界与路径［C］. 中国传媒大学，2019.

"上手"是能游刃有余地把握事物的开端。

以"上手"的方式，通过触觉所统摄的沉浸式审美感知，相较其他审美方式更容易凝神专注，以手之触，以眼之观，或近或远，都在手臂的可达范围之内，这也意味着人对于物的把控、感知和升华。如张岱年所言："中国思想家认为经验上的贯通与实践上的契合，就是真的证明，中国哲学注重的是生活上的实证，或内心之神秘的冥证，而不注重逻辑的论证"①。这种"上手"的姿态及由此所生发的对物的"可驾驭""可把控"的态度，其实是一种"内在超越"，强调内心的感与悟，以及对客观的"物"具体的确证，这是一种被普遍认同的审美活动及思维方式。可见，触觉为中心并统摄其他感官的审美体验，构建了审美活动的唯一性，成就了中国传统艺术的经典审美范式。

二、从"玩"至"把玩"

"玩"，《说文解字》释："玩，弄也。从玉元声。貦，玩或从贝"。玩，篆文玩＝（王，玉）+（元，人头，表示凝神专注），在这个意义上，我们可理解为"玩"乃人专注赏玉。另有些篆文为貦，左边以"贝"（美纹的贝壳）取代了"玉"，其造字本义亦可理解为悉心观察、欣赏玉贝等奇珍异宝。

"把"字是提手旁，在中国汉字中，凡是和提手旁相关的一般是基于手的动作，比如推、拉、拍、抹、摸、按、拓等，以及上文提及的弹奏琵琶的动作"轻拢慢捻抹复挑"。尤其在器物制作时，其工艺流程大多和提手旁的动词有关。

在中国古代，人们对于"把玩"范畴的理解十分宽泛，和"上手"相比，它更加侧重借由生理愉悦达到精神快感。把玩的对象涵盖了从物质到精神的多重领域。就物而言，从材料到工艺，从表现主题到内容，都可以作为把玩的对象。"把玩"在宋代成为风尚，人们对于功名利禄并非十分看重，更多

① 张岱年. 中国哲学大纲［M］. 北京：中国社会科学出版社，1982：8.

地关注自身精神的愉悦和身心的舒畅，因而蕴含了丰富的把玩情志。

　　林少雄先生提出，中国古代往往将"弄"字指代"把玩"，体现在玉器的触觉性赏鉴中最为典型。"弄"字源于《诗经·小雅·斯干》云："乃生男子，载寝之床，载衣之裳，载弄之璋。……乃生女子，载寝之地，载衣之裼，载弄之瓦。"此处"载弄之璋"即玩玉璋，"载弄之瓦"即玩瓦。这也是古代"弄璋之喜"和"弄瓦之喜"的出处。"弄"的甲骨文写法是 ，上方一个山洞，表示玉出自山中，下方是把持玉器的两只手。发展到金文，写法省略为 ，上方是"玉"，下方是两个向上托举的手的形状。《说文解字》："弄，玩也。从廾，持玉。"故而，"弄"字指以双手把玩玉器，且表现出一种尊重的姿态（图5-3）。随着时代的发展，"弄"字有了更多的内涵，其对象由玉器扩展到其他物品，如"弄琴"，后来又由物品发展到人，词性则由原本的褒义（弄璋之喜）发展至贬义（如玩弄），最后发展为褒贬各有之。

　　贡华南将中国古代的触觉总结为"玩"，他认为"玩"最早是一种身心修养的方法，后发展为精神生活方式以及认知方法与经典读书法[1]。自先秦之时，"玩"被认为是一种理想的与物交往的方式，体现了社会实践性审美特征，它并非停留在肌肤之触的生理性追求，而是发展为一种社会性的审美活动。这种审美性活动，促使玉器的把玩成为一种修

本义是"用手抚摸玩赏"。《诗经》："载弄之璋。"字形像双手捧着一块玉，玉是常用作抚赏的珍品。后引申为"戏耍"、"欺侮"、"演奏乐器"等义。

甲骨文　金文　小篆　隶书　楷书　草书　行书　简化字

（同楷书）

图5-3　"弄"的古代字形释义[2]

① 贡华南. 说"玩"——从儒家的视角看［J］. 哲学动态，2018（06）：37-42.

② 图片采自李乐毅. 汉字演变五百例［M］. 上海：东方出版中心，2006：241.

养身心的手段，至宋代，玩与味结合成为宋儒的选择。

"把玩"主要体现出以下几个方面的特征。

第一，把玩的前提是基于物的尺度。把件是把玩最常见的形式，通常以一种最为亲近的方式和人慢慢交融。把件之于手，需要在材质、大小、形态上适宜，以4~6cm大小最为多见。玉把件经由制作师的打磨，在制作上可分为随形而作与精雕细磨两大类。把件的核心在于玉器的尺寸需要匹配手的大小及构造，从而适应人们把玩。因此在造物上，除了遵循依物赋形的原则，应以人作为尺度，当玉器的形制与人契合之时，就会产生一种令人身心双重愉悦的感受。鲁迅先生曾评价手把件为"瘾足心闲之时，摩挲赏鉴之物"。

第二，把玩体现出一种时间性。玉是能够在把玩中体现变化的物质。刘大同在《古玉辨》中如此描述玉器包浆的过程："盖以玉不受地气所蒸，诸色所沁，其肌理未变者，不能成宝石色。不受人气之养，盘功之深，其气质不变者，亦不能成宝石色。夫宝玉之可贵者，晶莹光洁，温润纯厚，结阴阳二气之精灵，受日月星光之陶镕，其色沁之妙，直同浮云遮日，舞鹤游天奇致异趣，令人不测。较之宝石徒有光采，而少神韵，能夺人之目，而不能动人之心者，则远胜十倍矣。故嗜古者皆称宝玉。"虽然看起来是描述古玉的文字，但其中包含了玉在把玩过程中的一些特别之处。中国古代文人的把件不限于玉器，还有葫芦和各种材质的手串等。对葫芦而言，在其材质追求上，往往青睐自然形成的老熟的葫芦。老熟的葫芦色黄如金，在岁月中经由玩好者多年的把玩摩挲功夫，色彩会由黄变红，由红变紫，最终到达古香古色的蒸栗之色。也许这些媒材并非像玉器一样与生俱来具有稀缺及高昂的价值感，但是因人的把玩，这种沉淀着时间性的价值愈发被彰显和延续。万物有灵，我们将器物视作生命，器物也在人的把玩中实现了犹如生命一样的成长和变化，这其中，时间的力量不容忽视。

第三，把玩的"三盘"和"四到"。刘大同在《古玉辨》中提出把玩玉器可分为三种状态：文盘、武盘和意盘。所谓文盘，就是时常将玉器佩戴在身边，用人体的温度和油性来滋养玉器。文盘是一种通过长时间的佩戴，在日积月累中玉器所产生的包浆等现象，由于玉的矿物质特性对人体也有益，

因而，通过佩戴玉器，对经络、血脉、皮肤亦有多种好处。所谓武盘，是将玉器时常携带在身边，一有时间就把玩，以人气温养，因人体有热、有汗气，通过摩擦，盐渍会沁开包裹古玉的物质。把玩了几个月之后，玉器会渐渐变硬，之后可以用干净的旧布擦拭，擦至稍有起色，再用新布或者素布继续进行擦拭。意盘一般是指玩家将玉器持于手上，一边盘玩，一边去感悟玉所包孕的文化，以追求玉人合一的高尚境界，玉器得到了养护，盘玉人的精神也得到了升华。所谓把玩的"四到"是指眼到、手到、嘴到和鼻到。"眼到"体现了通过视觉对玉器纹饰、器型、沁色、雕工等方面进行初步的观赏；"手到"是指用手触摸感受玉器的质料；"嘴到"是指古时人们喜欢将玉放在嘴边舔，据说刚出土的玉器会黏住舌头；"鼻到"是用鼻子闻玉器的味道，例如将玉器放在开水中，倘若发出刺鼻的化学之味，则表明是伪玉。此"四到"中的"手到"和"嘴到"均是以触觉的方式来感知和鉴赏玉器。

第四，把玩具有主动的身体介入与谦卑亲和的姿态。首先，把玩体现了一种主动的身体介入，比起视觉审美的间离性来说，把玩体现着强烈的具身性特征。动态的把玩比起静态的触摸及观看能够获取更完整和更丰富的感知，不仅能够把握玉器的形态、大小、重量等特征，身体感知器官参与越多，获取的感受也就越真切。视觉无法给人以全部，加上触觉则更加清晰明了、完整饱满。其次，把玩体现了人们谦卑亲和的姿态。把玩貌似是一项以人为主体的主客体施予与授予的行为，实则是一种人与物的"彼此成就"①，体现了人的谦卑之态。在人与玉之间感应时，不主张强烈的主客对立，所强调的是二者之间的相互交融。触觉审美中的玉器体现了统一的"成物"与"成己"的儒家哲学观念。"成"的本质是"诚"："诚者，自成也"。"诚"视为事物的"自然而然"②。因而，在物我的相互作用之下，其目的并非谁真正占有谁，谁去改变谁，而是以一种成物和成己的期待，发现和了解事物最美的本质属性。把玩表明了身体的在场，不是和艺术作品之间产生距离的，

① 贡华南. 说"玩"——从儒家的视角看[J]. 哲学动态，2018（06）：37-42.
② 刘旭光. 作为惠爱的"审美"[J]. 社会科学辑刊，2020（03）：82-89.

在把玩中人与物相互胶着，在触觉感知的过程中建构了一个相互授受的关系。一方面，人对玉不断地把玩，无论文盘、武盘还是意盘，均使玉更加温润，玉器从光感和色泽方面发生改变，释放出更多的生命之感，最终和人一样被赋予强烈的生命活力。另一方面，玉所显示出的谦和、圆融的气质与内涵，给人以温暖亲和的感受，在玉的感染下人的姿态亦渐谦逊温和。能够借助一块不大的物体，将自己的气息、节奏、韵律倾注其上，以体验交互的方式达到感知世界万物的境界。因而，"审美是一种肯定式的、交流性的、以愉悦为目的的感知世界的方式，并且，这种状态应当是审美的前提状态"①。这与中国传统文化中的君子所追求的品格不谋而合，触觉文化观念也应和了儒家所倡导的中庸之道。情感上得到共鸣，人与玉亦融为一体，这种状态即中国儒家哲学中的"仁"的表征。

第五，把玩体现出一种超功利特性。对于玉器把玩，大抵分为两类：一种为功利性的需求，如社会阶层的象征、养生养身之目的等，更重要的一种是追求纯粹精神性的超功利性的生命情态。这种超功利性使得人在把玩玉器时，感受到了精神上的愉悦。玉器本是器物，但是当人们把玩玉器时，无论是社会风尚和时代审美，抑或个人品位和精神需求，均已被演化为一种具有游戏性的活动，玉器不再是一件单纯以视觉感知的器物，更重要的是人们将它拢在掌心，细细把玩，通过不断摩挲的触觉体验生发出一种瞬间的"感"悟，这种感悟是一种"遇"，与之相对的一种美学追求是"求"，二者完全体现了不同的生命状态和审美层次。"求"明显地带有目的功利性，而"遇"则构成一种纯粹审美的关系。在《庖丁解牛》中："方今之时,臣以神遇而不以目视,官知止而神欲行。"其中的神遇，正表示了人的主观精神与客观对象之间相融无间②。这是一种由"技"上升至"道"，进而达到的自由的审美境界。

对于玉器的触觉性感知在古人看来是"玩玉"。正如上文中对古汉字

① 刘旭光. 什么是"审美"——当今时代的回答 [J]. 首都师范大学学报（社会科学版），2018（03）：80-90.
② 陈勇. 释"遇"——中国美学概念分析之一 [J]. 浙江师大学报（社会科学版），1996（02）：45.

"玩"的解读，玩是将玉器置于手中不断摩挲，人与玉器彼此交感、相互授受的过程。这是一种由身体化到精神化浸润、渗透的过程，由此，玩的主体从躯体转至心灵和精神。玩是一种自然和放松的状态，并且体现出人对于玉器的兴趣所向和情感认同。把玩是一种纯粹个人化的审美，它与人的认知、经历、体验以及情感息息相关①。倘若不以一种"惠爱"②方式去审美，而以一种不健康的心态去待物，必会反其道而行之，是为"玩人丧德，玩物丧志"。无疑，个人的兴趣及性情决定了物我交往的关系，那些沉溺物的狭隘眼光则令人失去真正上升的步伐。另一部分人，如宋儒，则追求"玩心神明，秉执圣道"之境界，也就是神明入心，以获其道的过程。正如程子所主张的："虚心玩理……亦要如此精专，方得之。"他强调对待器物应该保持敬意，以此成为修身养性的方式。至此，对于玉器的触觉感受和把玩，从一种外在的身体接触上升至对人生志趣的追求。

第二节
触觉审美的三个层次

在中西方的美学思想中，对于审美的设定在某种角度而言，均是和道德密切联系的，西方的"美善"和中国的儒家思想，都成为审美传统中的本质要求，即便对感性事物的审美也要落实在道德上，正如玉器在古代之所以成为一种特有的审美形态，很重要的原因之一是它在儒家思想中与道德的紧密联系并由此构建的礼制化的体系。审美除了早期道德层面的要求，后来

① 林少雄. 上手与把玩：中国艺术鉴赏与接受的独特方式［A］艺术史：边界与路径［C］. 中国传媒大学，2019.

② 刘旭光. 作为惠爱的"审美"［J］. 社会科学辑刊，2020（03）：82-89.（作者在文中诠释了康德所指出的"惠爱"：在德语中是gunst，英译者用favour，无论中西，这个词本身都包含着对于对象的一种喜爱。这种喜爱不是因为对象满足了我们的某种欲求，从而使我们感到快适，也不是对象由于其价值内涵令我们赞许。它就是喜爱，似乎没有原因，因此康德说它是自由的愉悦。）

在实践行为的基础上还广泛触及了"趣味论、游戏论、自由论、和谐论等观念"①。

基于李泽厚在审美形态三层次②的主张，本书试图建构一种基于玉器的触觉审美三层次：第一个层次，悦肤悦目。属于一种感官的纯粹愉悦，是在审美中达到的"感官感知境界"③。第二个层次，悦心悦意。通过感官走向内在心灵的一个阶段，是一种"情感体验境界"④，它体现了人们审美能力的提高。第三个层次，悦志悦神。这是最高等级的审美层次，亦是可遇知不可求的状态，它培养和塑造人的感知，它建立在道德的基础上达到某种超道德的人生境界⑤，以抵达审美的最高境界"澄明之境"。⑥

一、悦肤悦目：感知媒介

悦肤悦目是人通过身体感官对事物获取的感知层次。玉器的质料润泽光滑，容易引起人们对它的关注，这是一种普遍的对事物的欲望，促使着一种不自主的触觉行为的发生，从而引发肤觉上的舒适体验以及对触觉欲望的满足。同时，触觉的直接性感知也带动了视觉及其他感官的同步参与，从而成为审美的第一个阶段：悦肤悦目。悦肤悦目体现了审美经验的前期准备中的"审美注意"，它召唤我们将注意力集中在审美对象上，且较为长久地采用触觉和视觉为主的感知方式，并以此为基础发展其他心理功能如情感、想象的渗入活动⑦。

① ③ ④ ⑥ 刘旭光. 论"审美"的七种境界——关于审美的有限多样性与超越性 [J]. 社会科学，2020（08）：160-170.（作者认为"审美"行为是多样态的，以一种"肯定性超越"的方式对这种多样性进行境界划分，其境界可分为：品鉴之境、直观之境、体验之境、求真之境、理想之境、感悟之境和澄明之境。其中，澄明之境具体指"客体以其纯然自在展现自己，主体以'本真之我'呈现自身，主客体都超出一切功利性的计较，进入整体性的超越状态。)

② 李泽厚先生在《美学四讲》中将审美分为三个层次：第一层是"悦耳悦目"，第二层是"悦心悦意"，第三层是"悦志悦神"。

⑤ 李泽厚. 华夏美学·美学四讲 [M]. 北京：生活·读书·新知三联书店，2008：342-350. 李泽厚在书中提出审美形态的三个特征：悦耳悦目、悦心悦意、悦志悦神。

⑦ 李泽厚. 华夏美学·美学四讲 [M]. 北京：生活·读书·新知三联书店，2008：324.

我们所指的悦肤悦目是以"上手"的姿态对玉器进行视觉和触觉为主的共同感知，那么兼以触觉的视觉感知与单纯的视觉感知有何区别？汉斯·约纳斯提出"视觉是一种显赫的即时性感觉，能够在瞬间考察一个宽阔的视觉场域，相较于听觉和触觉，视觉内地里不具有时间性，更倾向于将静止的存在从动态的生成中提炼出来，在转瞬即逝的表象中将本质固定下来。"①因而，当我们透过博物馆的展示橱窗去观看玉器或其他器物时，它总被以信息最多的展示方式进行呈现，如果展台允许，人们会选择以一种360度的开放视角来观看器物。然而，无论如何，以视觉的方式来关照艺术，最为突出的特征是对"作为一个观看对象"的体验。

不同的是，当人们选择以一种特定的方式和玉器发生身体上的接触，就会经历从生理到心理的过程，这个过程就是"触"的物理特性到"触"作为一种知觉的心理特性。第一，生物学层面。人们触摸玉器，会直觉地感受到玉器形象上精妙的雕琢以及器型的弧度给予人的手感。玉器的媒材及形式特征会形成一种触觉信号首先投射到大脑的初级躯体感觉皮层，经处理后再传到二级躯体感觉皮层。后者的主要任务是对所接触的物体的识别。但神经传导不会到此而止，躯体感觉皮层还要继续和脑的情绪、运动中枢反复对话。手的皮肤中的麦克尔氏触盘感受到玉器的光滑度、造型的凹凸；神经中的麦斯纳氏小体②感觉到玉器的软硬和重量，并能够做到无意识地微调手的力度；鲁菲尼终末器察觉的是皮肤的伸张以及手的滑动方向；而环层小体③则感受压觉，同时具有遥感功能，人们借助它感觉到手腕、臂膀甚至上身的动态；游离神经④末梢则感受器物的温度。以上是从生物学层面分析人将玉器

① ［美］马丁·杰伊. 低垂之眼——20世纪法国思想对视觉的贬损［M］. 孔锐才，译. 重庆：重庆大学出版社，2021：5.

② 麦斯纳氏小体是一种触觉感受器，长桑葚形，长90～120微米，位于真皮乳头层内，长轴与皮肤表面垂直，小体外包有一层结缔组织被膜，由被膜伸向小体内形成多条结缔组织横隔，将小体分为若干小单位。

③ 环层小体又称潘申尼小体（Pacinian corpuscle），体积较大（直径1～4毫米），卵圆形或球形，广泛分布在皮下组织、肠系膜、韧带和关节囊等处，感受压觉和振动觉。

④ 游离神经末梢（free nerve ending），组织名，结构较简单。较细的有髓或无髓神经纤维的终末部分失去施万细胞，裸露的轴突末段分成细支，分布在表皮、角膜和毛囊的上皮细胞间，或分布在各型结缔组织内，如骨膜、脑膜、血管外膜、关节囊、肌腱、韧带、筋膜和牙髓等处。

拿在手中的神经反应，这种反应带来了基本的"肌肤之感"，不同的神经组织相互作用，最终将玉器的重量、温度、润度等特性共同作用于人。第二，在把玩一件玉器时，如何进入想象空间？当一件玉器以身体或者手进行感知时，拇指、食指等每个手指都形成实在的觉知——"指实"，人的肌肉和骨骼与心灵的张力获得了同步性①。玉器与玩玉者身体的互动，映射着玩玉者的身体感受。当体验到玉器的材质及结构时，我们会不自觉地进入想象的空间，形成介于"审美"与"感官刺激"之间的感性愉悦②。温润的、充盈的感受立即唤起人的一种安全感和踏实感。而这种情绪的唤起，则是源于一种叫做"注意偏向"的现象，它具体存在于连接感官—知觉、概念—内涵、反应—行动等几个中枢的神经网络中。每当外来的刺激和存储的记忆信号相匹配，这些情绪网络便被激活。更神奇的是，情绪网络的重新激活反过来会影响感知过程：选择性注意过程被启动，触觉刺激的信号被放大，关键信息被迅速提取。因此，审美注意无法不将触觉与视觉相联。对于一件玉器，从视觉上引发材质、工艺、纹饰、形制等视觉形式规律，从触觉上获得一种光滑抑或凹凸、连续抑或突变等触觉形式规律，才能共同引发触觉审美的"联觉之感"。

　　肌肤之感和联觉之感能否进入理性程度的触觉审美，其程度和性质如何？触觉是否确如西方哲学史中所指出的那样，由于其过于感性化、与精神无关，而被排除在审美以外吗？

　　国内学者刘旭光为我们指出一条通向触觉审美的路径。他认为，审美性体现在两个方面：其一，"体现在对对象认知的直觉性与对感知过程的反思性上"；其二，体现在具有时间性过程中所获得的美感经验。因此，具备这两个特征的触觉理应具有审美性。同时，在我们的身体实际地与玉器发生具体的接触时，人们对玉器的感知，如温、润、光、滑、圆、方等触觉形式特征，也并不仅仅是一种纯粹的生理体验，而是在这个基础上引发了人的情感

① 鲁明军. 论手足：一个关于艺术与触知的文本 [M]. 郑州：河南大学出版社，2016：27.
② 刘旭光. 论"审美"的七种境界——关于审美的有限多样性与超越性 [J]. 社会科学，2020（08）：160-170.

与判断，是"在经验中被一般化了的感受，包含了知性的因素"①。

但是，建立在由肌肤之感和联觉之感所引发的以悦心悦目为特征的审美层次，究竟属于一种怎样的审美阶段？我们认为在这里还有部分观念的介入。一般意义上，无论把玩玉器的人是不是一位具有文化修养的人，他都会对玉器有一种直观的印象，即"这是一件具有传统文化精神的物品"。人们通过佩戴玉器追求品位，以这种感性的方式对玉器精神性内涵进行体认，尽管这个认识尚未介入更为深层次的理性精神性的审美。

在肌肤的末梢神经与玉器对话时，目光随着玉器的造型而流淌，手、眼的官能均得到舒适的感受，这种感受是一种生理愉悦。同时，借由生理的感知获得的对于玉器质料层面的心理感受，并由此带来的精神性的愉快。总体来说，这个层次的审美属于一种初级阶段的审美，还未经过理性认知的积淀，所以呈现出一种感性层面的审美特征，属于"准审美"或者"前审美"的"品鉴之境"②。

二、悦心悦意：审美路径

李泽厚先生提出的"悦心悦意"和传统美学观念中的"怡情悦性"在本质上是相似的，它们都是表达通过"审美感悟"、借助"审美移情"，到达一种"情感体验境界"。

审美感悟是在对美的事物的发现中，所获取的一种精神性的、心灵性的体悟，审美是在感知和领会这种"精神"，属于一种超感性存在。审美移情是里普斯审美移情说的一种情感审美生发路径。"情感体验"是指在审美心理中存在的"丰富的情感现象，情感体验、情感宣泄和情感净化"，由此产生的愉悦和美感、观念和精神往往交织在一起。

① 刘旭光. "感官审美"论———感官的鉴赏何以可能［J］. 浙江社会科学，2017（01）：119-126.
② 刘旭光. 论"审美"的七种境界———关于审美的有限多样性与超越性［J］. 社会科学，2020（08）：160-170.

　　"感悟是我们的自由理性和我们的想象力共同作用的结果"①，并且是一种无概念、无目的地体现主体自由的境界。中国传统艺术和文化都将"内在超越"视为主旨，强调内心的感与悟，这是一种被普遍认同的审美活动及思维方式。"凡音之起，由人心生也。人心之动，物使之然也。感于物而动，故形于声。声相应，故生变；变成方，谓之音。"物感说揭示了主体和客体之间的微妙关系。从先秦到汉时的艺术起源与构成的思想到了魏晋转而成为一种艺术思维，由一种生理动作，晋升为一种心理活动。刘勰在《文心雕龙·明诗》中提到："人禀七情，应物斯感，感物吟志，莫非自然。"由于感物，因此人跟周围事物引发了情感的生发。

　　"审美移情"作为触觉审美的路径，既是创作者情感的外向倾射，也是透过艺术对自身灵性的映照。在西方的哲学中，最早使用"移情"概念的是德国美学家费肖尔，他以主观唯心主义为哲学基础，从审美心理学角度提出，具体指的是通过外在事物的感知，不自觉地将自己的感受、情感赋予外物，并使之显示出同样的生命及情趣。审美移情源于对物的"感"，强调把亲身经历的东西、自己的力量感觉和情感意志，主动或被动的感觉，移植到外在于自身的事物里去②。移情是外射作用的一种，外射是把"在我"的知觉或情感外射到物的身上去，使他们变为"在物"的③。一方面，通过知觉，将我的感受外射为物的属性，如从前我触摸过玉器，当我再次看到它就会感知到光滑、温润。另一方面，通过情感的外射，我们通常也能够感知曾有经验的心情。在中国的文化语境中，老子称这种状态为"致虚极，守静笃"，庄子则谓之"心斋""坐忘"。

　　这种情感体验最终的实现程度往往取决于三个方面：第一，民族、文化、历史和时代的因素；第二，个人的体悟与境界；第三，物我交融的状态。

　　第一，民族、文化、历史和时代的因素。触觉感知不是孤立存在的，它

① 刘旭光. 论"审美"的七种境界——关于审美的有限多样性与超越性［J］. 社会科学，2020（08）：160-170.

② 立普斯塞·里普斯. 论移情作用［A］. 古典文艺理论译丛·第8册［C］. 朱光潜. 北京：人民文学出版社，1964.

③ 朱光潜. 文艺心理学［M］. 上海：华东师范大学，2015：32.

往往和人的其他感觉器官所产生的感知紧密相连，并受到观念信仰、文化礼仪、个人情感等多方面的影响。首先，我们不仅应在感性层面关注玉器材质所唤起的想象和情感，还要在理性层面分析其中所包含的内容及形式；其次，我们应在个体及社会两个层面考察玉器的触觉，挖掘和探析个体审美心理是在怎样的社会秩序及文化背景下所产生。荣格在建立其原型心理理论时，涉猎和研究了大量的神话、原始艺术以及传统文学，以此作为了解人类共同心理结构和心理运动规律的途径，由此他发现了隐藏在集体无意识下的心理原型①。在面对一个民族及同一类行为时，荣格认为这是领悟的基本模式，这种重复了无数次的相似性模式反映了民族的积淀和浓缩，被称为"原型"。它不仅体现在心理上，同时反映在情感表达和行为模式上。荣格所主张的原型概念具体是指一种超个人的、集体无意识的，通过继承或进化普遍作用于民族中每个人的身上，进而影响着我们的心理与行为习惯。人们被赋予了某种同类型的心理内容及表现形式，普遍表现于艺术与哲学、伦理与观念等相关事物中。这也是20世纪80年代以来的感觉文化研究所探究的问题，即不同民族之间缘何有着类似的情感与共通感觉，具体来说表现在触觉上，为何中国人看到玉石或其他圆润的东西便想去触摸和把玩，但是对西方人而言，这种触觉把玩却很少见。玉在手中，玲珑可爱，这种特质引发了有才情的人无限的想象。

第二，个人的体悟与境界。中国传统艺术的鉴赏，不仅取决于艺术品本身，尤其体现出"对于个人的生活阅历与生命体验的考察"②。同样的一件作品，在不同情境下会有不同的体认，不同的人更是有着差异化的感知。这种感受特征以西方神经自我塑造的哲学观点看来，"一个人的感受、眼睛是和灵魂以最快速的互动关系存在的"③。一个人看到什么，感受到什么，都会成为塑造人的因素，同样，这个人也再次决定了他的所看和所感之物。朱光潜

① ［瑞士］卡尔·荣格. 心理学与文学［M］. 冯川，苏克，译. 南京：译林出版社，2014：4.

② 林少雄. 上手与把玩：中国艺术鉴赏与接受的独特方式［C］艺术史：边界与路径，中国传媒大学，2019.11.30.

③ L Sterne, The Life and Opinions of Tristram Shandy (1759), Ian Campbell Ross ed, Oxford: Oxford University Press, 2000, p.290.

先生亦以一棵松树为例，提出了"观看之道"：即艺术家、林业学家、经济学家在看待同一棵松树的眼光和视角是有巨大差异的[①]。对玉器的欣赏和体悟亦是如此，这是一项结合了鉴赏者的生理经验、生产实践、社会习俗、文化水平、审美情趣、年龄身份等多方面因素的实践活动。同时，它综合了触觉和视觉的感知，经由心灵，展现出一种纯粹个人化的感受。与对自然科学事物的看法不同，人们面对一件玉器时，并不想获取它的各项物理指数，而是感悟和品鉴玉器的色泽、润度、媒材、造型等特征，这些因素让物质、情感和观念错综复杂地交织在一起，最终在审美体验上获得个体化的"内心感情"的差异。这种"内心感情"是指介入我们的生存世界之中的内心情感，它决定着我们审美感觉的范畴、深度以及广度。

　　第三，物我交融的状态。在触觉审美中，通过对玉器的把玩、摩挲，借由玉器传递过来的温与润，诱发了人的联想与情感。此刻，这件玉器不是一件以视觉凸显的工艺品，我们无意排除它的色泽、纹饰、工艺、材质，我们只是更为关注它作为一个意念之物所带来的丰富情感体验。当玉器被赋予丰富的能指内涵时，它便指向更多的审美倾向，现实生活中则更多地指通过玉器达到净化心灵、修养身心的状态。这种审美之所以得到自由，情感之所以能够升华，实则面对的是玉器把玩中的物我交融问题。借用朱光潜对陶立克柱式的解读，我们可以阐释这一现象，同时这也呈现了中西方审美的差异化问题，即西方所倡导的移情说侧重自我的人格化，物成为自我人格的象征，这是一种从心理学角度提出的单向的心理投射活动，而朱光潜结合了里普斯的移情说和古鲁斯的"内模仿"说[②]，最终指出二者的互补与共存的特性，他提出由我到物的投射以及由物到我的影响两个层面，提出了物我合一、双向交流的论点，他认为由于我们过往生活中的经验被凝结为记忆，变为"自我"的一部分，由此会忘记物我的分别。这种审美特征在古代诗词中经常出现，例如"我见青山多妩媚，料青山见我应如是"。这是情感得以净化和升华超越的过程。对于玉器的把玩，通过视觉上观其纹，触觉上抚其质，将自

① 朱光潜. 文艺心理学［M］. 上海：华东师范大学出版社，2015.
② 朱光潜. 文艺心理学［M］. 上海：华东师范大学，2015：32.

己的主体情感倾注到玉器上，从而在这一过程中进入净化主体的审美境界。

在悦心悦意的审美层次，我们将所有的关注力寄情于由玉器的触觉所感受到的更深层精神性和社会性的东西。这一层次建立在人们对玉器知性的认识基础上，情感渐进复杂化，审美能力从而得到扩展。触觉审美统摄了一种能够唤起情感、情绪、欲望、审美的感知结构，这种结构包含了人对事物的感知能力、经验与想象。情感的体验兼备了自由和不自由的特征，因"感于物而动"显示出其被动性特征，又因其移情特征包含了触觉审美的主动性精神。

三、悦志悦神：生命价值

悦志悦神作为触觉审美的最高层次，一方面表现于精神的超越和自由境界的获得；另一方面，在玉器触觉层面，体现于"遇"的触觉审美境界获得，以及在此基础上自身生命价值的反思。

首先，对于玉器的触觉审美很重要的一点是借助玉器从外界事物上撤回注意力，将注意力集中于玉器上，通过把玩玉器控制感觉的出入和气息的流动，从而摒弃其他事物对人的影响，强化一种纯粹的对世界的意识和对自我的感知。触觉审美实现了理性之上的感性再次生发。

人与玉器之间的交互作用，不仅是用肌肤去体验、用精神去感受，而是触觉所转换的、兼有具身性的体验。人可以通过触觉行为，进一步把整个身心投入进去，再用心用神感应，以达到极致。玉作为一种媒介，是把玩者或万物与自我的对话、与历史的对话，它成为一个"触媒"和"抓手"。人们在对玉器摩挲和把玩与书写运笔中的提按、行止是相似的，均是主体性精神的呈现，此即借由器物传达心境的一个阶段。

对玉的触摸及把玩中产生的触感，是手对玉器的觉知形式，以此形成对自我存在的觉知。人形成自我觉知的过程是通过触碰外物和他人形成物理触感和社会触感的过程。在触感中涉及人和物之间"不可入性"和"可入性"

的弹性区分，这导致了物我以及人与世界的尺度及节奏感[1]。从物理的层面来看，手对玉器触觉的弹性取决于玉器的大小、形制、材质；从心理层面而言，取决于一个人的性情、当下的情绪以及对一件玉器产生的愉悦度。玉器成为调适自我与世界、自我与内心的中介，使世界、他人、自我产生对话和互动，使身心得以安顿。当人在与玉器的交互中归于和谐，人会在觉知中遗忘世界、玉器乃至自我，从而达到物我相忘的境界，那么也就意味着得到心灵的自由。玉不再仅仅是一个物质载体，而成为与历史、当下对话的触媒。这个阶段在于突破了一种纯粹生理性的愉悦，借由一件玉器上升到身心的感受乃至宇宙的终极体验。这是一种由感官上至内心、由身到心的审美鉴赏路径的生成，借助对具有精神性能的玉器的体验与反思，上升到艺术美感、人生境界等多个层面，具有物质价值与意义的自由审美理念生成。从宋儒的角度来看，人和玉器之间的关系，就在于宇宙万物自然生命节律合一的境界，即玉器既是道德又是审美的天地，到达一种由无欲到心闲，由心闲而静观，因静观而得以审美的路径，由此到达一种"浑然与物同体"的意境。正如儒家强调虚静，宋儒在虚静的前提下加上了道德的自由追求，因而最终成为一种超感官的审美方式。从触知起，到最终抵达悦神悦志的触觉审美境界。

在这持久的情感中，也许某种感觉将不期而遇，这种情感仿佛一种顿悟，这就是我们常说的"可遇而不可求"。"求"，呈现了人对世界的一种带有目的性和征服欲望，而"遇"则是一种随心随性的状态。《说文解字》释："遇，逢也。"这种"遇"的审美不仅体现在玉器与人之间的关系上，还涉及中国艺术中的许多现象，比如瓷器上的冰裂纹，就由一种"遇"的偶然性所生发，准备好的一切工艺、材料都无法成为最后瓷器体貌的决定性因素。这种裂纹原本是瓷器的釉体开裂，但是宋人却觉得它具有一种让人充满想象的"美感"，并将其称为"开片"。从而构建了一种独特的瓷器审美传统。同样，在中国画中，由于笔墨纸张的特点，更能够令中国传统艺术具有这种"遇"的美学特性。比如张大千的泼彩山水画，他大量使用了"泼"的偶

① 鲁明军. 论手足——一个关于艺术与触知的文本［M］. 郑州：河南大学出版社，2016：109.

然性技法特征。那么，作为玉石，它的光泽、沁色、包浆等要素的成型本就是一种自然巧合，古人及其充分地将这种天工之巧保留下来，由沁色到"巧色"的工艺就此形成，这个过程更可谓是"遇"了。从玉石的开采到加工，再到对玉器的把玩，均彰显了一种遇，一种因缘之遇，一种灵感之遇，一种情绪之遇。如果说儒家思想给予玉以品德的力量，那么，道家思想就赋予玉以"遇"的艺术精神，并影响着整个中国传统艺术的精神。

中国人在"遇"的背后，并非建立了对于劳作的体验希冀，而是表现出一种无为的状态。与之相对的是"求"，二者体现了完全不同的生命状态和审美层次。"求"明显带有目的功利性，而"遇"则构成一种纯粹审美的关系，它指向的是"不可求"①。《庖丁解牛》的"神遇"正表示了人的主观精神与客观对象之间相融无间。这是一种由"技"上升至"道"进而达到的自由审美境界，实现了一种超越性的愉悦。同样，在玉器的触觉感知中，触觉知觉的愉悦来源于人与玉共处的状态——是人和物的本真都得以发现和释放，人与玉的价值均被实现的——自由性愉悦。以心无杂念的姿态去赏之玩之，"我的情趣与物的姿态遂往复交流，不知不觉中人情与物理相互渗透"，进入一种物我两忘的状态。玉进入我，我进入玉，我被它温润的物性所打动，被它的内涵所吸引。随之，由此产生的触觉知觉上升到感知的层面，那是关于生命个体的超越，是一个纯粹的精神阶段，即"天人合一"的境界，悦志悦神的审美阶段就此完成。

同时，人与玉石产生了一种相互感应的关系，二者通过身心的交流得到升华。这其中还包含着中国传统美学中的重要观念"气"，气贯通了主客体之间的交流，成为玉与人交换和融通的载体。气不是只有人可以感知，也为自然物所凝集，气"集于珠玉，与为精朗"。在人与玉的互动之中，人得以在此感悟宇宙，而玉也在这时间愈加光洁朗润。悦志悦神指向精神世界以及生命价值层面的超功利特性。

玉器的触觉审美表现出人对生命价值的反思。人对宇宙的思考是一项终

① 陈勇. 释"遇"——中国美学概念分析之一［J］. 浙江师大学报（社会科学版），1996（02）：45.

极命题。南怀瑾先生在《楞严大义今释》中指出："世间一切学问，大至宇宙，细至无间，都是为了解决身心性命的问题。"①这个命题背负了从生理到心理的体验，进而达至哲学最高原理的追求。在探索这个命题的路径中，玉器作为极具中国传统文化精神的器物，成为感悟世界的载体，能够达到由内至外的作用，且这种感悟具有一种可意会而不可言传的意味，充满着感性的、诗意的体验特征，有助于主体的人实现精神超越。

在这整个过程中，还贯穿着传统艺术精神中"遇"和"气"的问题，前者指向玉上手时的合乎天遇，那是关于玉的自然形态和色泽以及人与玉的因缘相见相亲相近相融；后者指向把玩玉时的气贯身心，那是关于玉与人的互养互通互润互生。这是玉的生命精神，也是玉作为一种触觉媒材和构件在把玩和审美时的一种形态的接受与呈现。

① 南怀瑾. 楞严大义今释［M］. 北京，北京师范大学出版社，1993：3.

玉器艺术是中国所独有的审美对象，它不仅见证着中国的社会历史和文化精神，同时也凝聚着华夏民族的艺术特质与审美理想。本书希望通过对玉器触觉审美特质的体认与探讨，以另一个角度和思维展开对玉器艺术独特价值和审美精神的认识和理解。

首先，对中国传统玉器艺术触觉性审美的研究，需要建立在中国玉器艺术发生、发展的语境之下。我们要将漫长历史时期持续发展的玉器视为一种艺术，既需要对中国的玉器文化的历史沿革进行纵向考察；又需要通过横向角度考察玉器的各种功能。这有助于我们全面理解玉器所承载的话语和精神，理解玉器艺术背后的文化积淀，也能够帮我们最终确立玉器作为艺术品的功能和价值，以便我们对玉器艺术有一个基本的定位。

其次，从触觉审美研究的路径展开，从玉石媒材的角度考察。玉石媒材的触觉性特质凸显了中国艺术审美观念中对媒材物质性的重视，从而呈现出媒材的自然化、触觉化以及生命化的特征。由此，玉器媒材所表现出的艺术审美特性可归纳为适意性、亲身性和中介性。适意性即玉的温润特性作用在与人的触觉联系之中，由此生发出的"君子比德于玉"的文化隐喻也成为整个玉文化的理念核心，这种品质在创作、鉴赏乃至社会功用中不断现身，成为一种艺术品格和文化品格。玉石作为媒材的亲和之感在人与玉器的触觉接触中被建构为一种独特的"亲身"关系，并由此赋予玉器不同于其他物质的生命意味，在将艺术媒材视为一种准生命体的基础上，使其具有人类肉身的亲和性。玉作为"石"的一种，作为中国人传统意识上的通灵之物，其中介性作用可见一斑，玉石的一端指向对人的生命本身的自然与亲和，另一端则指向对超验存在的崇拜与感应。玉石在中国文化传统中所产生的与天地鬼神间的中介性强化了玉由其材质自身所产生的神圣性想象，玉器由其质美而被

赋予了高于一般石料的神性与灵性。最终，又因其在历史中的神圣功能愈发显现出一种天然与文化共同造就的灵性。

再次，为了有别于传统的视觉认知，我们还立足玉器艺术的形态，对玉器艺术的审美形态所呈现的方方面面进行考察，试图构建一个以触觉感知为核心的玉器审美范式。在玉器艺术的触觉审美范式的体认中，有着触感光滑的追求，也有着刻纹所赋予的线的表达，还有着在玉器表面的触觉和视觉因素的缠绕与关联，更有着动静虚实之间的触觉性呈现。这种器物美学是触觉之于视觉的基点与延展，它蕴藏于玉器制作和鉴赏的全过程，本质上是对与人相合、与人呼应、与人共在的器物美学的发现。

围绕玉器艺术触觉性审美不断深入，触觉审美由从触觉感知走向触感生发。在客观的历史建构过程中，触觉并非一个感知动作或一种独立存在的感知方式，而是在器与人的物我关系中，构建的由触觉所统摄的感知原境。因此，对身体的考察成为触觉感知考察的其中一端，身体是触觉感知的基础，是触觉行为发生之后触感发生的载体。因而，对身体观的考察是讨论触觉感知生发及触觉原境构建的依凭。另一端，我们需要面对玉器艺术的触觉性原境，玉器的使用是在具体的历史语境之中展开的，在被使用的过程中，它不再单纯地作为物，而是在物我的交感之中，玉器的触觉原境在历史中得以现身。从触感的维度来看，我们将之分为五大类别，归纳为：生理性的肌肤之触、以视触觉转换为代表的联觉之触、情感和想象的兴发之触、感觉文化之下的观念之触以及体现风格与品位的审美之触。玉器的触感从身体到精神的一以贯之、从审美到观念的里应外合，丰满了触觉感知的维度。

继而，中国玉器的触觉审美接受存在着"上手"与"把玩"的独特形式。以"上手"的方式来品鉴玉器，意味着以触觉为中心并统摄其他感官的审美体验，这种具身性的审美感知，成就了中国传统艺术的经典审美范式。以李泽厚先生的审美三层次作为本书论述玉器触觉审美层次的理论基石，以"悦肤悦目""悦心悦意"和"悦志悦神"三个层次展开触觉性的审美："悦肤悦目"，属于感官层面的纯粹愉悦，是在审美中达到的"感官感知境界"；"悦心悦意"，是通过感官走向内在心灵的阶段，是一种"情感体验境界"；"悦志悦神"，是最高等级的审美能力，它是建立在道德怀抱之上的某种超越性

的人生境界，以抵达审美的最高境界"澄明之境"。

至此，通过探求触觉审美与触觉观念在玉器艺术的选材、制作、鉴赏、感知当中的显现，我们完成了对玉器触觉艺术审美的考察。然而，就中国艺术的触觉特质而言，不仅体现于玉器艺术，同样也辐射于中国传统的其他各类艺术形态，尽管在文中也尝试建立一种以触觉感知为视角的审美范式，但是，触觉审美和触感体验的广度和深度方面还有待再次被认识和挖掘。本书期许，对触觉审美特质的关注，能够为中国艺术理论独有气质的体认与独特话语的建构，提供一种学理层面的思考与学术层面的探讨，挂一漏万，生涩疏漏之处在所难免，望方家斧正。

同时，触觉审美之于现实生活的意义也颇具启发性。对于触觉审美的重视有助于通过现实审美实践提升生命价值。在当下视觉中心主义所弥漫的社会氛围中，某种程度而言，我们对于艺术的感知越来越单调，生命体验和想象也逐渐匮乏。面对这一境况，需要重新反思人与物的关系，我们承认现代性的积极因素，在现代社会中技术革命的背景之下，我们享用着现代生活的种种便利，但是也确实应当面对工具理性所导致的人类自身价值消解和生命形态的异化，一如法兰克福学派对于"人的异化"的担忧。触觉是提升身体感知的重要手段，并且是积极建构饱满的生命情感的重要路径。尽管人们正在通过数字媒体技术以一种虚拟方式将触觉体验纳入技术的模拟之下，但这是一种纯粹抽象化的身体与触觉，是人们无论在现实世界还是虚拟世界都难以挣脱的抽象符号。正如法国哲学家米歇尔·塞尔所言："我们正在丧失我们的官能，已经无须像前辈那样使用自己的特定身体部位了。"我们对中国艺术触觉审美感知的强调，实则意在增强人们对物质的、生命态的身体的重视与关注，而以触觉观照艺术的情态，也许可以让人们在被技术和消费文化规训的社会间隙，重新回归世界万物的怀抱，以艺术为载体唤起当代人的自由意志和敏锐的生命感性，以天赋的感官与灵性诗意地栖居于大地之上。

中文文献

一、 学术论著

（一）中文著作

［1］ 章鸿钊. 玉雅［M］. 北京：百花文艺出版社，2010.

［2］ 郭沫若. 金文丛考［M］. 北京：人民出版社，1954.

［3］ 赵汝珍. 古玩指南［M］. 北京：北京出版社，2005.

［4］ 张光直. 美术、神话与祭祀［M］. 沈阳：辽宁教育出版社，2002.

［5］ 杨建芳. 中国出土古玉［M］. 香港：香港中文大学出版社，1987.

［6］ 邓淑萍. "玉器时代"论辩评议［M］. 台北：东大图书股份有限公司，1998.

［7］ 那志良. 古玉论文集［M］. 台北：台北故宫博物院，1983.

［8］ 尤仁德. 古代玉器通论［M］. 北京：紫禁城出版社，2002.

［9］ 古方. 中国古玉图谱［M］. 北京：文物出版社，2007.

［10］ 古方. 中国出土玉器全集［M］. 北京：科学出版社，2005.

［11］ 吴棠海. 认识古玉新方法［M］. 上海：上海书画出版社，2010.

［12］ 吴棠海. 中国古代玉器［M］. 北京：科学出版社，2012.

［13］ 杨伯达. 中国史前玉器史［M］. 北京：故宫出版社，2016.

［14］ 杨伯达. 中国玉器全集（上中下）［M］. 石家庄：河北美术出版社，2005.

［15］ 杨伯达. 巫玉之光［M］. 上海：上海古籍出版社，2005.

［16］ 曲石. 中国玉器时代［M］. 太原：山西人民出版社，1991.

［17］ 浙江省文物考古研究所. 反山（下）［M］. 北京：文物出版社，2005.

［18］ 杨伯达. 中国史前玉文化［M］. 北京：故宫出版社，2016.

［19］ 叶舒宪. 玉石神话信仰与华夏精神［M］. 上海：复旦大学出版社，2019.

［20］ 徐琳. 中国古代治玉工艺［M］. 北京：紫禁城出版社，2011.

［21］ 杨晶. 中国史前玉器的考古学探索［M］. 北京：社会科学文献出版社，2011.

［22］ 唐延龄，陈葆章，蒋壬华. 中国和田玉［M］. 新疆：新疆人民出版社，1994.

［23］ 赵朝洪. 中国古玉研究文献指南［M］. 北京：科学出版社，2004.

［24］何宏波. 先秦玉礼研究［M］. 北京：线装书局，2009.

［25］张苹. 从美石到礼玉——史前玉器的符号象征系统与礼仪化进程研究［M］. 成都：巴蜀书社，2011.

［26］张远山. 玉器之道——解密中国文明的源代码［M］. 北京：中华书局，2018.

［27］赵永魁，张加勉. 中国玉石雕刻工艺技术［M］. 北京：北京工艺美术出版社，2000.

［28］赵永魁，孙凤民. 玉器鉴赏与评估［M］. 北京：地质出版社，2001.

［29］苏欣. 京都玉作——中国北方玉作文化研究［M］. 南京：东南大学出版社，2016.

［30］苏欣. 中国工艺美术大师李博生：李博生（玉雕）［M］. 苏红：江苏美术出版社，2011.

［31］黄宣佩. 福泉山——新石器时代遗址发掘报告［M］. 北京：文物出版社，2000.

［32］臧振，潘守永. 中国古玉文化［M］. 北京：中国书店，2001.

［33］王绍玺. 传国玉玺［M］. 上海：上海书店出版社，2000.

［34］理由. 八千年之恋：玉美学［M］. 北京：清华大学出版社，2014.

［35］于江山. 读玉［M］，北京：中国民主法制出版社，2013.

［36］南京博物院，江苏省考古研究所，无锡市锡山区文物管理文员会. 鸿山越墓出土玉器［M］. 北京：文物出版社，2007.

［37］中国社会科学院考古研究所，香港中文大学中国考古艺术研究中心. 玉器起源探索——兴隆洼文化玉器研究及图录［M］. 香港：香港中文大学出版社，2007.

［38］湖北省文物考古研究所，钟祥市博物馆. 梁庄王墓［M］. 北京：文物出版社，2007.

［39］《矿产资源工业要求手册》编委会. 矿产工业要求参考手册［M］. 北京：地质出版社，2010.

［40］南怀瑾. 楞严大义今释［M］. 北京，北京师范大学出版社，1993.

［41］宗白华. 宗白华全集（第一卷）［M］. 合肥：安徽教育出版社，2012.

［42］宗白华. 美学散步版［M］. 上海：上海人民出版社，1981.

［43］朱光潜. 文艺心理学［M］. 上海：华东师范大学出版社，2015.

［44］朱光潜. 朱光潜美学文集（第二卷）［M］. 上海：上海文艺出版社，1982.

［45］王国维. 观堂集林. 卷六［M］. 北京：中华书局，1991.

［46］梁漱溟. 中国文化要义［M］. 上海：上海人民出版社，2011.

［47］张岱年. 中国哲学大纲［M］. 北京：中国社会科学出版社，1982.

［48］沈从文. 中国古代服饰研究［M］. 香港：商务印书馆，1981.

［49］冯友兰. 三松堂学术论集［M］. 北京：北京大学出版社，1984.

［50］李泽厚. 华夏美学·美学四讲［M］. 北京：生活·读书·新知三联书店，2008.

［51］蒋孔阳. 美学原理［M］. 上海：华东师范大学出版社，1999.

［52］吴中杰. 中国古代审美文化论［M］. 上海：上海古籍出版社，2003.

［53］彭立勋. 美感心理研究［M］. 长沙：湖南人民出版社，1985.

［54］鲁枢元. 文学心理学［M］. 上海：华东师范大学出版社，2003.

［55］黎乔立. 审美生理学导论［M］. 广州：广东人民出版社，2000.

［56］张晶. 审美之思［M］. 北京：北京广播学院出版社，2002.

［57］陈望衡. 文明前的文明——中华史前审美意识研究［M］. 北京：人民出版社，2017.

［58］周怡. 礼乐文化与中国审美形态［M］. 济南：齐鲁书社，2016.

［59］薛富兴. 东方神韵——意境论［M］. 北京：人民文学出版社，2000.

［60］巫鸿. 中国绘画中的"女性空间"［M］. 北京：生活·读书·新知三联书店，2019.

［61］巫鸿. 美术史十议［M］. 北京：生活·读书·新知三联书店，2008.

［62］巫鸿. 中国古代艺术与建筑中的"纪念碑性"［M］. 上海：上海人民出版社，2009.

［63］王振复. 大地上的"宇宙"——中国建筑文化理念［M］. 上海：复旦大学出版社，2001.

［64］林少雄. 人类晨曦——中国彩陶的文化读解［M］. 上海：上海文艺出版社，2001.

［65］李松，（美）安吉拉·法尔科·霍沃. 中国古代雕塑［M］. 北京：外文出版社，2006.

［66］朱大可. 时光［M］. 上海：东方出版社，2013.

［67］祝勇. 故宫的古物之美［M］. 北京：人民文学出版社，2019.

［68］王大鸣. 文玩手串的材质、收藏与把玩［M］. 北京：文化发展出版社，2015.

［69］李启彰. 茶器［M］. 北京：九州出版社，2016.

［70］黄宾虹. 黄宾虹论艺［M］. 上海：上海书画出版社，2012.

［71］张道一，唐家路. 中国古代建筑石雕［M］. 苏州：江苏美术出版社，2006.

［72］邱紫华. 东方艺术哲学［M］. 武汉：武汉大学出版社，2017.

［73］杭间. 手艺的思想［M］. 济南：山东画报出版社，2001.

［74］林少雄. 新编艺术概论［M］. 上海：复旦大学出版社，2007.

［75］李心峰. 艺术类型学［M］. 北京：生活·读书·新知三联书店，2013.

［76］林惠祥. 文化人类学［M］. 北京：商务印书馆，2011.

［77］周宪. 视觉文化的转向［M］. 北京：北京法学出版社，2008.

［78］周与沉. 身体思想与修行［M］. 北京：中国社会科学出版社，2005.

［79］张再林. 作为身体哲学的中国古代哲学［M］. 北京：中国社会科学出版社，2008.

［80］赵之昂. 肤觉经验与审美意识［M］. 北京：中国社会科学出版社，2007.

［81］董少新. 感同身受——中西文化交流背景下的感官与感觉［M］. 上海：复旦大学出版社，2018.

［82］张起钧. 烹饪原理［M］. 北京：中国商业出版社，1985.

［83］张尧均. 隐喻的身体——梅洛·庞蒂身体现象学研究［M］. 杭州：中国美术学院出版社，2006.

［84］余舜德. 体物入微微——物与身体感的研究［M］. 台北：台湾清华大学，2008.

［85］鲁明军. 论手足：一个关于艺术与触知的文本［M］. 郑州：河南大学出版社，2016.

［86］陈嘉映. 感知·理知·自我认知［M］. 北京：北京日报出版社，2022.

［87］孙晓云. 书法有法［M］. 北京：华艺出版社，2001.

［88］沈尹默. 沈尹默书法论丛［M］. 上海：上海人民美术出版社，2014.

［89］徐文兵. 字里藏医［M］. 合肥：安徽教育出版社，2016.

［90］李乐毅. 汉字演变五百例［M］. 上海：东方出版中心，2006.

［91］唐圭璋. 全宋词［M］. 北京：中华书局，2011.

［92］钟敬文. 民间文学作品选［M］. 北京：高等教育出版社，2010.

［93］霍达. 穆斯林的葬礼［M］. 北京：北京十月文艺出版社，1988.

［94］陈遵妫. 中国天文学史［M］. 台北：明文书局，1984.

［95］陈平. 李格尔与艺术科学［M］. 杭州：中国美术学院出版社，2002.

［96］北京大学哲学系外国哲学教研室. 古希腊罗马哲学［M］北京：生活·读书·新知三联书店，1957.

［97］高艳萍. 温克尔曼的希腊艺术图景［M］. 北京：北京大学出版社，2016.

［98］伍蠡甫. 20世纪西方美学名著选［M］. 北京：北京大学出版社，1999.

［99］北京大学哲学系. 十八世纪法国哲学［M］. 北京：商务印书馆，1963.

［100］梁漱溟. 东西方文化及其哲学［M］. 上海：上海人民出版社，2006.

［101］田若男. 形态与观念：中国史前彩陶艺术的身体呈现［M］. 上海：华东师范大学出版社，2022.

［102］巫鸿. 艺术与物性［M］. 上海：上海书画出版社，2003.

（二）翻译著作

［1］［日］林巳奈夫. 中国古玉研究［M］. 杨美莉，译. 台北：艺术图书公司，1997.

［2］［美］劳费尔. 中国古玉［M］. 上海：中西书局，2019.

［3］［美］H·H·阿纳森. 西方现代艺术史——绘画·雕塑·建筑［M］. 邹德侬，巴竹师，刘珽，译. 天津：天津人民美术出版社，1999.

［4］［奥］李格尔. 罗马晚期的工艺美术［M］. 陈平，译. 北京：北京大学出版社，2010.

［5］［瑞士］海因里希·沃尔夫林. 美术史的基本概念［M］. 潘耀昌，译. 北京：北京大学出版社，2011.

［6］ ［波兰］塔塔尔凯维奇. 西方六大美学观念史［M］. 刘文谭, 译. 上海: 上海译文出版社, 2006.

［7］ ［美］帕特里克·弗兰克. 艺术形式［M］. 俞鹰, 张妗娣, 译. 北京: 中国人民大学出版社, 2016.

［8］ ［德］马克斯·J·弗里德伦德尔. 艺术与鉴赏［M］. 邵宏, 译. 北京: 商务印书馆, 2015.

［9］ ［英］E·H·贡布里希. 秩序感——装饰艺术的心理学研究［M］. 杨思梁, 徐一维, 范景中, 译. 桂林: 广西美术出版社, 2015.

［10］［瑞士］海因里希·沃尔夫林. 美术史的基本概念——后期艺术风格发展的问题［M］. 洪天富, 范景中, 译. 杭州: 中国美术学院出版社, 2015.

［11］［美］门罗. 作为美学分支的艺术形态学［A］. 走向科学的美学［C］, 北京: 中国文联出版公司, 1984.

［12］［英］贡布里希. 艺术的故事［M］. 范景中, 杨成凯, 译. 桂林: 广西美术出版社, 2008.

［13］［埃及］尼·伊·阿拉姆. 中东艺术史［M］. 朱威烈, 郭黎, 译. 上海: 上海人民美术出版社, 1985.

［14］［英］安东尼·葛姆雷, ［英］马丁·盖福德. 雕塑的故事［M］. 王珂, 译. 桂林: 广西师范大学出版社, 2021.

［15］［美］阿诺德·贝林特. 艺术与介入［M］. 李媛媛, 译. 北京: 商务印书馆, 2013.

［16］［美］马丁·杰伊. 低垂之眼——20世纪法国思想对视觉的贬损［M］. 孔锐才, 译. 重庆: 重庆大学出版社, 2021.

［17］［瑞士］卡尔·荣格. 心理学与文学［M］. 冯川, 苏克, 译. 译林出版社, 2014.

［18］［奥］奥托·帕希特. 美术史的实践和方法问题［M］. 薛墨, 译. 北京: 商务印书馆, 2017.

［19］［美］罗恩菲德. 创造与心智的成长［M］. 长沙: 湖南美术出版社, 1993.

［20］［英］赫伯·里德. 通过艺术的教育［M］. 吕廷和, 译. 长沙: 湖南美术出版社, 1993.

［21］［日］富谷至. 木简竹简述说的古代中国——书写材料的文化史［M］. 刘恒武, 译. 北京: 人民出版社, 2007.

［22］［日］黑川雅之. 日本的八个审美意识［M］. 王超鹰, 张迎星, 译. 北京: 中信出版集团, 2018.

［23］［日］石川九杨. 写给大家的中国书法史［M］. 傅彦瑶, 译. 长沙: 湖南美术出版社, 2018.

［24］［荷兰］高罗佩. 砚史·书画说铃［M］. 黄义军, 译. 上海: 中西书局, 2016.

［25］［古希腊］柏拉图. 柏拉图全集·卷一［M］. 王晓朝, 译. 北京: 人民出版社, 2002.

［26］［古希腊］亚里士多德. 亚里士多德全集（第三卷）［M］. 苗力田，译. 北京：中国人民大学出版社，1992.

［27］［德］恩格斯. 劳动在从猿到人转变过程中的作用［M］. 中共中央马克思恩格斯列宁斯大林著作编译局，译，北京：人民出版社，2009.

［28］［法］勒内·笛卡儿. 第一哲学沉思录［M］. 徐陶，译. 北京：九州出版社，2007.

［29］［英］洛克. 人类理解论［M］. 关文运，译. 北京：商务印书馆，1959.

［30］［奥］西格蒙德·弗洛伊德. 自我与本我［M］. 林尘，译. 上海：上海译文出版社，2011.

［31］［法］爱德华·泰勒. 原始文化［M］. 连树声，译. 桂林：广西师范大学出版社，2005.

［32］［法］列维·布留尔. 原始思维［M］. 丁由，译. 北京：商务印书馆，1981.

［33］［德］恩斯特·卡西尔. 神话思维［M］. 黄保龙，周振选，译. 北京：中国社会科学出版社，1992.

［34］［印度］世亲尊者造. 阿毗达磨俱舍论略注［M］. 智敏上师，注. 上海：上海古籍出版社，2016.

［35］［美］郝大维，安乐哲. 期望中国——中西哲学文化比较［M］. 施忠连，译. 上海：学林出版社，2000.

［36］［法］米·杜夫海纳. 审美经验现象学［M］. 韩树站，译. 北京：文化艺术出版社，1996.

［37］［美］奥尼尔. 身体形态——现代社会的五种身体［M］. 张旭春，译. 沈阳：辽宁春风文艺出版社，1999.

［38］［日］汤浅泰雄. 灵肉探微——神秘的东方身心观［M］. 马超，译. 北京：中国友谊出版公司，1990.

［39］［英］克里斯·希林. 身体与社会理论［M］. 李康，译. 上海：上海文艺出版社，2021.

［40］［美］肯特·C·布鲁姆，查尔斯·W·摩尔. 身体、记忆与建筑——建筑涉及的基本原则和基本原理［M］. 成朝晖，译. 中国美术学院出版社，2008.

［41］［芬兰］尤哈尼·帕拉斯玛. 肌肤之目［M］. 刘星，任丛丛，译. 北京：中国建筑工业出版社，2016.

［42］［意］阿尔贝托·加拉切，［英］查尔斯·斯彭斯. 人类的触觉——我和我触手可及的世界［M］. 武汉：华中科技大学出版社，2018.

［43］［法］吉尔·德勒兹. 感觉的逻辑［M］. 董强，译. 桂林：广西师范大学出版社，2017.

［44］［法］阿兰·科尔班. 乡村的钟声：19世纪法国乡村的声音及含义［M］. 王斌，译. 桂林：广西师范大学出版社，2003.

［45］［美］马文·哈里斯. 好吃：饮食与文化之谜［M］. 叶舒宪，户晓辉，译. 济南：
　　　山东画报出版社，2001.

［46］［美］帕特丽卡·劳伦斯著. 丽莉·布瑞斯珂的中国眼睛［M］. 万江波，韦晓保，
　　　陈荣枝，译. 上海：上海书店出版社，2008.

［47］［英］李约瑟. 中国科学技术史［M］. 何兆武，等，译. 上海：上海古籍出版社，
　　　1990.

［48］［德］康拉德·费德勒. 艺术活动的根源［M］. 邵京辉，译. 北京：中国文联出
　　　版社，2018.

［49］［德］约翰·戈特弗里德·赫尔德. 赫尔德美学文选［M］. 张玉能，译. 上海：
　　　同济大学出版社，2007.

［50］［德］瓦尔特·本雅明. 机械复制时代的艺术作品［M］. 王才勇，译. 北京：中
　　　国城市出版社，2002.

［51］［法］加斯东·巴什拉. 水与梦——论物质的想象［M］. 顾嘉琛，译. 长沙：岳
　　　麓书社，2005.

［52］［瑞士］卡尔·荣格. 原型与集体无意识——荣格文集（第五卷）［M］. 徐德林，
　　　译. 北京：国际文化出版社，2011.

［53］［英］埃德蒙·伯克. 关于我们崇高与美观念之根源的哲学探讨［M］. 郭飞，
　　　译. 郑州：大象出版社，2010.

［54］［美］乔治·桑塔耶纳. 美感——美学大纲［M］. 缪灵珠，译. 北京：中国社会
　　　科学出版社，1982.

［55］［德］韩炳哲. 美的救赎［M］. 关玉红，译. 北京：中信出版社，2019.

［56］［日］鸟居龙藏. 化石人类学［M］. 张资平，译. 北京：商务印书馆，1951.

［57］［美］薛爱华. 撒马尔罕的金桃：唐代舶来品研究［M］. 吴玉贵，译. 北京：社
　　　会科学文献出版社，2016.

［58］［英］J.G.弗雷泽. 金枝［M］. 汪培基，徐育新，张泽石，译. 北京：商务印书
　　　馆，2013.

［59］［德］沃林格. 抽象与移情［M］. 王才勇，译. 北京：金城出版社，2010.

［60］［美］罗伯特·索尔索. 艺术心理与有意识大脑的进化［M］. 周丰，译. 郑州：
　　　河南大学出版社，2018.

［61］［美］哈维·理查德·施夫曼. 感觉与知觉［M］. 李乐山，译. 西安：西安交通
　　　大学出版社，2014.

［62］［美］鲁道夫·阿恩海姆. 艺术与视知觉［M］. 滕守尧，译. 成都：四川人民出
　　　版社，1998.

［63］［美］埃莉诺·吉布森. 知觉学习和发展的原理［M］. 杭州：浙江教育出版社，2003.

［64］［美］托马斯L.贝纳特. 感觉世界：感觉和知觉导论［M］. 旦明，译. 北京：科
　　　学出版社.

［65］〔日〕仲谷正史. 触觉不思议——从触感游戏、感官实验及最新研究，探索你从不知道的触觉世界［M］. 刘格安，译. 台北：脸谱出版社，2017.

［66］〔德〕马克思. 1844年经济学哲学手稿［M］. 北京：人民出版社，2014.

［67］〔美〕奇普·沃尔特. 重返人类演化现场［M］. 蔡承志，译. 北京：生活·读书·新知三联书店，2014.

［68］〔瑞士〕卡尔·荣格. 寻求灵魂的现代人［M］. 苏克，译. 贵阳：贵州人民出版社，1987.

［69］〔法〕罗伯特·赫尔兹. 死亡与右手［M］. 吴凤玲，译. 上海：上海人民出版社，2011.

［70］〔美〕约翰·内皮尔. 手［M］陈淳，译. 上海：科技教育出版社，2001.

［71］〔荷兰〕高佩罗. 长臂猿考［M］. 施晔，译. 上海：中西书局，2015.

［72］〔德〕海德格尔. 林中路［M］. 孙周兴，译. 北京：商务印书馆，2019.

［73］〔加拿大〕康斯坦丝·克拉森. 最深切的感觉——触觉文化史［M］. 王佳鹏，田林楠，译. 上海：上海人民出版社，2022.

［74］〔美〕谢柏轲. 中国画之风格：媒材、技法与形式原理［M］. 柴梦原，译. 北京：北京大学出版社，2020.

（三）中文古籍

［1］〔西周〕周公旦. 周礼译注［M］. 杨天宇，译注. 上海：上海古籍出版社，2004.

［2］〔西周〕孔丘. 诗经［M］. 北京：北京出版社，2006.

［3］〔战国〕老子. 道德经［M］. 北京：华夏出版社，2009.

［4］〔战国〕庄子. 庄子全集［M］. 范勇毅，编. 北京：海潮出版社，2008.

［5］〔战国〕顾迁. 尚书［M］王世舜，译注. 北京：中华书局，2006.

［6］〔战国〕墨子［M］. 方勇，译注. 北京：中华书局，2011.

［7］〔战国〕管子. 管子［M］. 李山，轩新丽，译注. 北京：中华书局，2019.

［8］〔战国〕荀子［M］. 方勇，译注. 北京：中华书局，2015.

［9］〔战国〕佚名. 山海经［M］. 袁珂，校注. 北京：北京联合出版公司，2016.

［10］〔汉〕刘安. 淮南子［M］. 陈广忠，编. 上海：上海古籍出版社，2017.

［11］〔汉〕戴圣. 礼记［M］. 胡平生，张萌，译注. 北京：中华书局，2017.

［12］〔汉〕许慎. 说文解字［M］. 汤可敬，译注. 北京：中华书局，2018.

［13］〔汉〕班固. 汉书［M］. 北京：中华书局，2007.

［14］〔汉〕司马迁. 史记［M］. 杨燕起，译注. 长沙：岳麓书社，2021.

［15］〔汉〕佚名. 周髀算经［M］.〔汉〕赵君卿，注. 北京：北京图书馆出版社，2004.

［16］〔魏〕王弼撰. 周易注校释［M］. 楼宇烈，校释. 北京：中华书局，2019.

［17］〔晋〕郭璞注. 穆天子传汇校集释［M］. 北京：中华书局，2019.

［18］〔东晋〕葛洪. 抱朴子［M］. 上海：上海古籍出版社，1990.

［19］〔晋〕杜预. 春秋经传集解［M］. 上海：上海古籍出版社，1988.

［20］〔南朝梁〕顾野王. 玉篇校释［M］. 胡吉宣，校释. 北京：中华书局，1985.

［21］〔南朝梁〕刘勰. 文心雕龙注［M］. 范文澜，注. 北京：人民文学出版社，1958.

［22］〔唐〕吴兢. 贞观政要·政体［M］. 上海：上海古籍出版社，1978.

［23］〔五代〕王仁裕. 开元天宝遗事［M］. 上海：上海古籍出版社，2012.

［24］〔五代〕孙光宪. 北梦琐言［M］. 贾二强，点校. 北京：中华书局，2002.

［25］〔宋〕张载著. 张载集［M］. 章锡琛，校. 北京：中华书局，2010.

［26］〔宋〕太上感应篇集释［M］. 北京：中央编译出版社，2018.

［27］〔宋〕李昉. 太平御览［M］. 北京：中华书局，2000.

［28］〔宋〕欧阳修，宋祁. 新唐书［M］. 长沙：岳麓书院，1997.

［29］〔宋〕吕大临. 考古图［M］. 北京：中华书局，1987.

［30］〔宋〕李昉. 太平御览［M］. 北京：中华书局，2000.

［31］〔明〕陈邦瞻. 元史·太祖本纪［M］. 上海：上海人民出版社，2019.

［32］〔明〕文震亨著. 长物志校注［M］. 陈植，校注. 南京：江苏科学技术出版社，
1984.

［33］〔明〕陈洪绶. 陈洪绶集［M］. 杭州:浙江古籍出版社，1994.

［34］〔明〕袁均哲. 太音大全集·卷四［M］. 北京：中国书店，2007.

［35］〔明〕北京大学编纂. 宋文宪公全集（卷三十四）［M］. 宋濂撰，徐儒宗，校点.
北京：北京大学出版社，2018.

［36］〔明〕宋应星. 天工开物［M］. 潘吉星，译注. 上海：上海古籍出版社，2008.

［37］〔明〕李时珍. 本草纲目［M］. 王育杰，整理. 北京：中华书局，2011.

［38］〔清〕刘大同. 古玉辨［M］. 北京：中国书店，1989.

［39］〔清〕李渔. 闲情偶寄［M］. 单锦珩，校点. 杭州：浙江古籍出版社，2010.

［40］〔清〕曹雪芹. 红楼梦［M］. 北京：人民文学出版社，1996.

［41］〔清〕吴大徵. 古玉图考［M］. 杜斌，编著. 北京：中华书局，2013.

［42］〔清〕洪昇. 长生殿［M］. 徐朔方，校注. 北京：人民文学出版社，1998.

（四）会议文集

［1］ 李学勤. 论良渚文化玉器符号［A］. 湖南博物馆文集［C］. 长沙：岳麓书社，
1994.

［2］ 张光直. 谈"琮"及其在中国古史上的意义［A］. 文物与考古论集［C］. 北京:
文物出版社，1986.

［3］ 曲石. 论中国的玉器时代［A］. 中国玉器时代［C］. 山西：山西人民出版社，
1991.

［4］ 邓聪. 玉器起源地一点认识［A］. 中国玉文化玉学论丛［C］. 北京：紫禁城出版社，2002.

［5］ 费孝通. 中国古代玉器与传统文化［A］. 玉魂国魄——中国古代玉器与传统文化学术讨论会文集［C］. 北京：北京燕山出版社，2002.

［6］ 于锦绣. 漫谈"巫—玉—神"——中国五帝时代玉文化的原始宗教学研究［A］. 中国玉文化玉学论丛（三编·上）［C］. 北京：紫禁城出版社，2005.

［7］ 郭大顺. 从以玉示目看西辽河流域与贝加尔湖地区史前文化关系——兼论红山文化玉料来源［A］. 杨伯达. 中国玉文化玉学论丛［C］. 北京：紫禁城出版社，2006.

［8］ 陈剩勇. 良渚文化的礼制与中华文明的起源［A］. 良渚文化研究——几年良渚文化发现六十周年国际学术会议讨论会文集［C］. 北京：科学出版社，1999.

［9］ 何宏波. 史前玉礼的形成和初步发展［A］. 中国玉文化玉学论丛续编［C］. 北京：紫禁城出版社，2004.

［10］ 高炜. 龙山时代的礼制［A］. 庆祝苏秉琦考古文化五十五年论文集［C］. 北京：文物出版社，1989.

［11］ 林宇菲，邓昆. 彩色宝石质量等级评价方法初探［A］. 2013中国珠宝首饰学术交流会论文集，2013.

［12］ 立普斯塞·里普斯. 论移情作用［A］. 古典文艺理论译丛·第8册［C］. 朱光潜译，北京：人民文学出版社，1964.

［13］ 牟永抗. 长江中、下游的史前玉玦［A］. 牟永抗考古论文集［C］. 北京：科学出版社，2009.

［14］ 林少雄. 上手与把玩：中国艺术鉴赏与接受的独特方式［A］艺术史：边界与路径［C］. 中国传媒大学，2019.

二、 学术论文

［1］ 巫鸿. 一组早期的玉石雕刻［J］. 美术研究，1979（01）：64-70+2.

［2］ 夏鼐. 商代玉器的分类、定名和用途［J］. 考古，1983（05）：455-467.

［3］ 夏鼐. 汉代的玉器——汉代玉器中传统的延续和变化［J］. 考古学报，1983（02）：125-145+271-274.

［4］ 李学勤. 秦国文物的新认识［J］. 文物，1980（09）：25-31.

［5］ 李学勤. 良渚文化玉器与饕餮纹的演变［J］. 东南文化，1991（05）：42-48.

［6］ 杨伯达. 中国史前玉文化板块论［J］. 故宫博物院院刊，2005（04）：6-24+156.

［7］ 杨伯达. 巫——玉——神泛论［J］. 中原文物，2005（4）：63-69.

［8］ 杨伯达. 中国史前玉神器探微［J］. 故宫博物院院刊，2013（06）：6-12+156.

［9］ 杨伯达. 关于玉学的理论框架及其观点的探讨［J］. 中原文物，2011（04）：60-67+86.

［10］杨伯达. 中国古代玉器探源［J］. 中原文物，2004（02）：54-58.

［11］杨伯达. 中国和田玉文化三大文化基因论［J］. 文博，2009（02）：3-13.

［12］孙机. 玉具剑与璏式佩剑法［J］. 考古，1985（04）：4-14.

［13］孙机. 周代的组玉佩［J］. 文物，1998（04）：4-14.

［14］王仁湘. 带钩概论［J］. 考古学报，1985（03）：267-312.

［15］王仁湘. 玉带钩散论［J］. 四川文物，2006（05）：58-67.

［16］徐启宪，周南泉.《大禹治水图》玉山［J］. 故宫博物院院刊，1980（04）：62-65+68-104.

［17］张广文. 清代乾嘉时期宫廷玉器的造型艺术［J］. 文物，1984（11）：91-95.

［18］杨建芳. 云雷纹的起源、演变与传播——兼论中国古代南方的蛇崇拜［J］. 文物，2012，No.670（03）：31-40+86+1.

［19］杨建芳. 关于线切割、砣切割和砣刻——兼论始用砣具的年代［J］. 文物，2009，No.638（07）：53-67+1.

［20］岳洪彬，苗霞. 良渚文化"玉琮王"雕纹新考——兼论圆柱式玉琮的社会功能［J］. 考古，1998（08）：71-80.

［21］李伯谦. 二里头类型的文化性质与族属问题［J］. 文物，1986（06）：41-47.

［22］吴汝祚. 余杭反山良渚文化玉琮上的神像形纹新释［J］. 中原文物，1996（04）：35-40.

［23］杨建芳. 古代玉雕中的神怪世界——与《山海经》中的神怪对照［J］. 中国国家博物馆馆刊，2011，No.90（01）：59-65.

［24］郭大顺. 红山文化的"唯玉为葬"与辽河文明起源特征再认识［J］. 文物，1997（08）：20-26+99.

［25］叶舒宪. 玉教与儒道思想的神话根源——探寻中国文明发生期的"国教"［J］. 民族艺术，2010（03）：83-91.

［26］叶舒宪. 盘古之斧钺续论：从工具到圣物的进化史［J］. 百色学院学报，2021，34（01）：1-20.

［27］李永宪，霍巍. 我国史前时期的人体装饰品［J］. 考古，1990（03）：255-267.

［28］徐颖. 从杭州半山出土玉石器管窥越国贵族用玉等级［J］. 杭州文博，2013（01）：40-45+153-155.

［29］王汇文. 越国原始瓷装饰与蛇图腾意象解析［J］. 装饰，2011（04）：93-95.

［30］钱钟书. 通感［J］. 文学评论，1962（02）：13-17.

［31］贡华南. 从"感"看中国哲学的特质［J］. 学术月刊，2006（11）：45-51.

［32］贡华南. 从"感"看中国哲学的特质［J］. 学术月刊，2006（11）：45-51.

［33］贡华南. 说"玩"——从儒家的视角看［J］. 哲学动态，2018（06）：37-42.

［34］贡华南. 论刚柔——触觉的视角［J］. 西北大学学报（哲学社会科学版），2012，42（01）：19-24.

［35］贡华南. 感思与沉思——试论中西哲学思维的方式与取向［J］. 中国哲学史，2004（03）：59-65.

［36］张再林. 论触觉［J］. 学术研究，2017（03）：10-19+36+177+2.

［37］张再林. 以身为度——中国古代原生态时空观初探［J］. 西北大学学报（哲学社会科学版），2012，42（01）：24-32.

［38］刘连杰. 触觉文化还是听觉文化：也谈视觉文化之后［J］. 文艺理论研究，2017，37（03）：172-181.

［39］邱春林. 器玩：身份、手泽与情趣［J］. 美术观察，2019（02）：5-7.

［40］熊洪斌. 论书法的线条质感与触觉美感［J］. 中国书法，2014（03）：196-197.

［41］郭勇健. 论审美经验中的身体参与［J］. 郑州大学学报（哲学社会科学版），2021，54（01）：73-79+128.

［42］黄厚明. 知觉的回归与中国早期美术史的重构［J］. 美术研究，2018（06）：62-68.

［43］张子中. 商代青铜文化与身体直接感觉［J］. 求是学刊，1999（02）：98-101.

［44］吴彦颐. 对李格尔艺术史中"触觉"概念的解读［J］. 美与时代（下），2014（08）：24-26.

［45］叶舒宪. 饮食人类学：求解人与文化之谜的新途径［J］. 广西民族学院学报（哲学社会科学版），2001（02）：2-4.

［46］熊欢. 从社会身体到物质身体的回归——西方体育社会学身体文化研究的新趋向［J］. 北京体育大学学报，2021，44（08）：113-121.

［47］高砚平. 赫尔德论雕塑：触觉，可触性与身体［J］. 文艺理论研究，2019，39（05）：43-51.

［48］高砚平. 赫尔德论触觉：幽暗的美学［J］. 学术月刊，2018，50（10）：130-139.

［49］张晓剑. 视觉艺术中媒介特殊性理论研究——从格林伯格到弗雷德［J］. 文艺研究，2019（12）：30-39.

［50］刘胜利. 时间现象学的中庸之道——《知觉现象学》的时间观初探［J］. 北京大学学报（哲学社会科学版），2015，52（04）：141-149.

［51］嵇若昕. 档案与文物：竹丝缠枝番莲多宝格圆盒在清宫的陈设［J］. 美成在久，2020（05）：42-53.

［52］陈勇. 释"遇"——中国美学概念分析之一［J］. 浙江师大学报，1996（02）：45-48.

［53］沈仲常. 三星堆二号祭祀坑青铜立人像初记［J］. 文物，1987（10）：16-17.

［54］王玉冬. 新"世界艺术史"与"触觉"的回归——萨默斯著《多元真实空间》实义诠［J］. 美术学报，2013（01）：5-9.

［55］［1］伽达默尔，潘德荣. 论倾听［J］. 安徽师范大学学报（人文社会科学版），2001（01）：1-4.

［56］张连海. 感官民族志：理论、实践与表征［J］. 民族研究，2015（02）：55-67+124-125.

［57］黄俊杰. 中国思想史中"身体观"研究的新视野［J］. 现代哲学，2002（03）：55-66.

［58］刘庆. "书法式线条"——罗杰·弗莱对中国书法艺术资源的提取与运用［J］. 艺术设计研究，2021（01）：108-114+55.

［59］刘旭光. 论"审美"的七种境界——关于审美的有限多样性与超越性［J］. 社会科学，2020（08）：160-170.

［60］刘旭光. 什么是"审美"——当今时代的回答［J］. 首都师范大学学报（社会科学版），2018（03）：80-90.

［61］刘旭光. 作为惠爱的"审美"［J］. 社会科学辑刊，2020（03）：82-89.

［62］刘旭光. "感官审美"论——感官的鉴赏何以可能［J］. 浙江社会科学，2017（01）：119-126+159.

［63］基思·莫泽，高砚平. 通过"身体性想象"重思生物圈——米歇尔·塞尔的感官哲学［J］. 外国美学，2020（01）：142-153.

［64］陈智勇. 先秦时期的触觉文化［J］. 西北工业大学学报（社会科学版），2006（02）：35-38.

［65］申富英. 现代主义·触觉·自我——论加令顿的《触觉现代主义》［J］. 外国文学，2017（03）：156-166.

［66］魏家川. 从触觉看感官等级制与审美文化逻辑［J］. 文艺研究，2009（09）：174-176.

［67］王一川. 艺术学理论的学科进路［J］. 文艺研究，2021（08）：5-16.

三、 学位论文

［1］朱怡芳. 中国玉石文化传统研究［D］. 清华大学，2008.

［2］孔富安. 中国古代制玉技术研究［D］. 山西大学，2007.

［3］蒋莉. 先秦玉器纹饰艺术研究［D］. 山西大学，2017.

［4］张煜. 清中期痕都斯坦玉器研究［D］. 上海大学，2010.

［5］杨州. 甲骨金文中所见"玉"资料的初步研究［D］. 首都师范大学，2007.

［6］牛清波. 中国早期刻画符号整理与研究［D］. 安徽大学，2013.

［7］宿志鹏. 雕塑的技术性研究［D］. 中国美术学院，2018.

［8］戴丽娜. 论触觉感在雕塑中的体现［D］. 中央美术学院，2018.

［9］高志明. 通感研究［D］. 福建师范大学，2010.

［10］王英. 气与感——张载哲学研究［D］. 复旦大学，2010.

［11］何佳. 中国古代造物的人文观［D］. 苏州大学，2013.

［12］ 田军. 长物志的生活美学研究［D］. 华东师范大学，2014.

［13］ 赵强. "物"的崛起：晚明的生活时尚与审美风会［D］. 东北师范大学，2013.

［14］ 刘媛媛. 先秦身体观语境下的中国古代体育文化研究［D］. 北京体育大学，2009.

［15］ 张艳艳. 先秦儒道身体观及其美学意义［D］. 复旦大学，2005.

［16］ 何静. 身体意象与身体图式——具身认知研究［D］. 浙江大学，2009.

［17］ 田春. 审美知觉研究［D］. 暨南大学，2003.

［18］ 纪玉强. 关于中国画触觉语言的猜想［D］. 中国美术学院，2011.

外文文献

［1］ Craig Clunas. Superfluous Things: Material Culture and Social Status in Early Modern China [M]. Cambridge: Polity Press, 1991.

［2］ D. Howes. Sensual Relations: Engaging the Senses in Culture and Social Theory [M]. Ann Arbor: University Michigan Press, 2003.

［3］ Jessica Rawson. Chinese Jade from the Neolithic to the Qing [M]. Art Media Resources, 2002.

［4］ Robert. E. Norton. Herder's Aesthetics and the European Enlightenment [M]. Ithaca and London: Cornell University Press, 1991.

［5］ Maxs. The Skin of the Film: Intercultural Cinema, Embodiment, and the Senses [M]. Durham and London: Duke University Press, 2000.

［6］ Schafer R. Murray, The Soundscape: Our Sonic Environment and the Tuning of the World [M]. Rochester: Destiny Book, 1977.

　　此书的选题及写作，离不开博导林少雄教授的点拨与指导。对中国艺术现象中触觉问题的关注始于2017年《中国艺术史》课堂，那是我的博士第一课，林老师拿来了各个时期的石头、玉器、玛瑙等藏品，给我们分享与把玩。他引导我们以"上手"的方式构建起对中国传统艺术的亲身体会与感知，也就在此时，触觉、玉器、媒材，这些词汇逐渐进入我的研究视野。2019年，林老师的文章《上手与把玩：中国艺术鉴赏与接受的独特方式》受邀参加了中国传媒大学主办的全国"艺术史：边界与路径"学术研讨会，本篇文章独创性地提出了中国艺术中的"触觉"特质，这是第一次正式以"上手与把玩"为题来讨论中国艺术的触觉性问题，也是首次将触觉问题引入中国艺术史的研究。本篇文章，成为我思考和写作的重要基石。

　　如果说一名画家无论画什么都是在画自己，那么，一位研究者无论做什么研究，也都离不开自己的生活。我爱玉，自小在家里看多了大大小小的石头，除了观察它们的色相、形态，抚摸它们时的触感更是让人内心欢喜与安宁。在把握玉器艺术的诸多角度中，选择"触觉"这一视角，想来也是冥冥之中的安排。在生命过往的这些年，一些事情、一些画面、一些感受，都与触觉有关。

　　我的父亲是一位书法家，他的名字中有一个"玉"字，父亲人如其名，温润宽良。他自幼热爱书法篆刻，成年后凭借不懈地努力成为中国书法家协会会员，并且几届连任家乡的书画协会主席，影响和鼓舞了一批后人。父亲从未对我有所苛求，

但是他勤勉的精神总能够潜移默化地感召我。依稀记得在我小的时候，经常在半夜醒来，看到父亲坐在书桌前的背影，昏黄的台灯下他用力地舞动刻刀，石屑飞起，一块石头他刻了磨、磨了再刻。后来大学放假时，我喜欢跟随父亲一起待在书房，常常看他挥毫泼墨。每每此刻，他先是打开一刀纸，从中拿出一张宣纸，而后用刀裁割出所需要的尺寸，当着墨开始写时，他站在书案前，自然地调整好身体与书案的关系，我站在书案的对面帮他抻纸，抻拉之间一幅字就写成了，这个过程，行云流水，感觉甚妙！我甚至还记得小时候，父亲坐在我的身后，他的前胸贴着我的后背，他的大手带动我的小手，他的手宽厚而有温度，这种"象"成为我对于父亲一生的怀念和对父爱的珍藏。父亲以触觉艺术的方式构建了自己的艺术生命，创作了大量书法篆刻作品，亦以温润如玉的性情和品格感染了他身边所有人，这些都成为我生命中最大的信心和力量的来源。

儿子沐沐的孕育与成长对我的思考与研究也有启发。在他两岁多时的某一天，我给他洗完澡正在擦身体乳，他说："好滑哦，像我玩滑滑梯一样滑"。瞧，他竟然还展开了触觉联想。

生命过往的种种体验增强了本书撰写的动力，在完成的过程中充满了挑战，我一面读书写作，一面用生活中的体验来强化对触觉感知的思考。除了阅读文献，我更加注重对玉器的实物研究，通过在博物馆对玉器艺术的观摩与研究，跟随老师去古玩市场上手与把玩，对玉器艺术的触觉特质慢慢地拥有了更为深刻而具体的认识。

在本书即将付梓出版之际，我要特别感谢那些在生命中给过我帮助的人。

首先，我要感谢我的导师林少雄先生，他带我们领略许多优美风景，教会我在生活中以开放的视角和乐观的心态去看待问题。重要的是，他对于艺术的敏感和发现美的能力，对我启发颇大，每每跟随老师参观博物馆、古玩市场，都是一次次新

的洗礼。他的教育使我觉得，生活处处可以有学习的事物，事物也永远可以有崭新的角度去发现。

感谢陈勇教授，对待学术问题严谨认真、一丝不苟，将他对生命的体验、对生活的感知融入教学中。他对艺术和美学的如痴如醉令我敬佩与羡慕，那种境界对一位研究者来说是极其幸福及可遇而不可求的。

谢谢王汇文教授，在我科研入门之时给予我的启发与鼓励！感谢苗田教授对我的悉心指导，时时分享给我好书，给予我非常多宝贵意见！感谢我的师姐李佳一和师弟贾昊宇，感恩每一次深夜的线上线下讨论，感念每一次的相聚与雅集！此外，感谢上海大学的老师们所给予的教育和指导。

最后，谢谢我的家人，我的父亲、母亲给予我快乐而温暖的成长环境，使我从未为生活奔波，让我可以保持永远学习的信念和动力。

触觉性特征及触觉审美不仅在关照和理解中国传统玉器艺术中有着特殊的价值，在当今中国话语构建的时代背景下，亦显得弥足珍贵。这是一个值得进一步研究和探讨的话题。

本书的写作还有许多不足之处，诚恳的期待各位前辈老师，不当之处还请多多指教！

2022年3月初稿于上海
2023年1月修改于述善堂